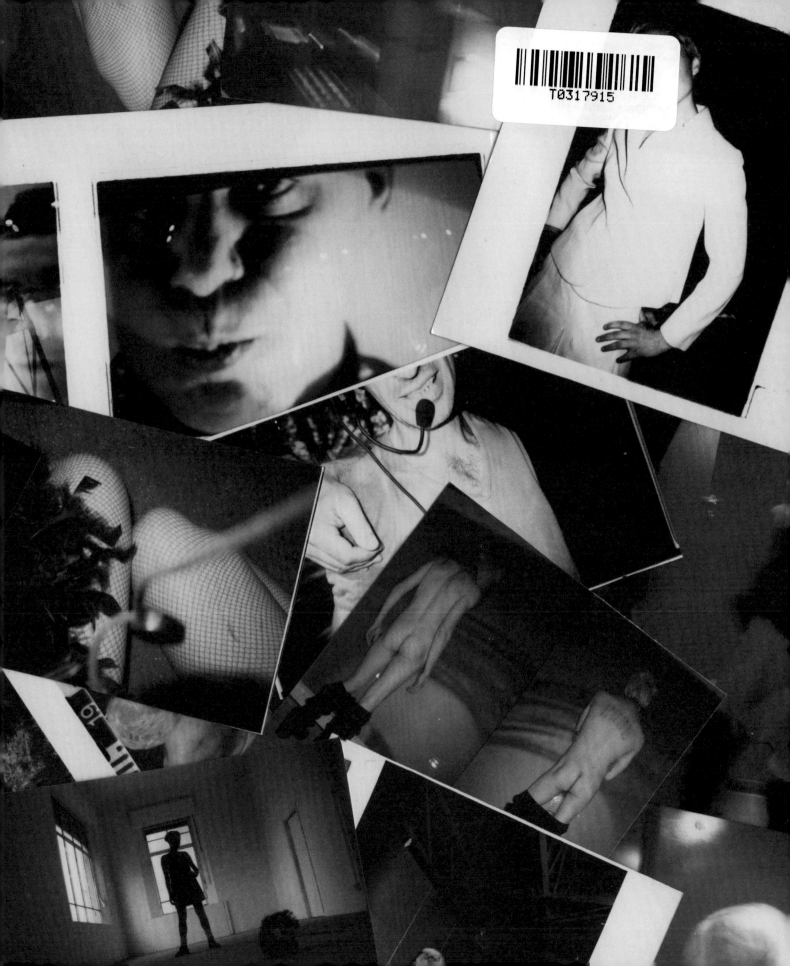

Motus dedicates HELLO STRANGER to the ever-present companion of adventure and irreplaceable collaborator Sandra Angelini, who contributed with immense joy to the birth of this project and who suddenly passed away – leaving the company an immense loss – in January 2016.

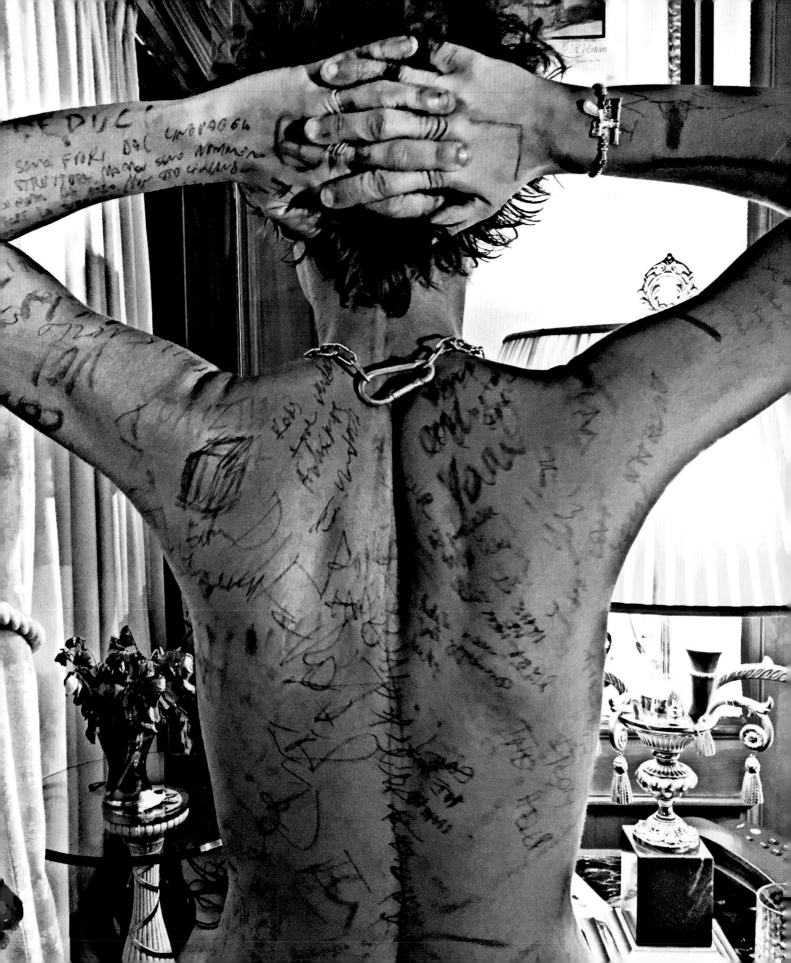

HELLO STRANGER

MOTUS 1991-2016

DAMIANI

Introduction
by Wlodek Goldkorn

The canonical narrative in the West and thus of the West, concerning the transformation of a host into a body politic conscious of its rights and membership, refers back to our being foreigners.

The Exodus, the forty years of the desert crossing from Egypt to Canaan, is a story that embodies the idea of progress, of advancement: from slavery to sovereignty (under the tutelage of a single and incorporeal God), of linear time (a beginning and an end) and of strong (male) leadership. But the narrative speaks not of a promised land to conquer and possess, but of a Promised Land. That promise and desire survives today. And the Jews, the subject of the narrative are stateless, *sans papiers*, clandestine. Moses dies as a nomad, as a *sans papiers*, as a foreigner.
(When they enter the promised land under the leadership of Joshua, the Israelites exterminate the inhabitants of cities they conquer, just as Odysseus is cunning and clever as long as he wanders the seas; but having arrived at Ithaca, his body, desired by the Sirens, and with an appearance inspired by the muse Calliope, is transformed into a brutal killing machine).

The stateless person, the migrant, the illegal is such because his only belonging is his body. But our eyes on him causes his body speak of us: of our being body. It takes courage to see oneself reflected in the other's body; far easier then to accuse him of obscenity (in the sense of being 'off-cue' and thus out of this world); it is reassuring to break the mirror, to stifle doubt and extinguish desire, to invoke the death of the alien and thus our death.
(The most radical remedy against the often female anarchy of desire, is the order of Thanatos, which is always male).

Hello Stranger, a slogan that picks up from a picture by Terry Richardson, means that the bodies of migrants who drown in the Mediterranean are (potentially) our own bodies.
But beware, recognising oneself in the body of a migrant also means understanding what horror there is in the most radical negation of the body; in other words, in the transformation of the body into a human bomb. The suicide bomber hates desire, hates his own body, and for this reason destroys it, and so destroys the other's desire and body.

Is there therefore a link between the body of a migrant and that of a suicide bomber? Yes, because migration and suicide bombers lead us to the centrality of biopolitics and thus of the representation of the body.
(Politics, like theatre is representation, as Motus know very well: it is not by chance that they have chosen the figure and the body of a foreigner as the leitmotiv of the provisional summary of the first 25 years of their work).

On the Motus stage, the body takes the forms given it by the lights, and thus our eyes, a little as described by Deleuze when speaking of Bacon's painting.

Marlene, the dumb servant of the protagonist, chooses to be a foreigner in Fassbinder's "The Bitter Tears of Petra von Kant". Marlene leaves the house when Petra apologises and perhaps gives her a voice: *Hello Stranger*.

Antigone, a character much explored by Motus, chooses to become foreign against the patriotic Creon. She does so out of respect for the body of Polynices. The Greeks today (another theme popular with Motus) are strangers in a country where the supreme criterion is the obtuse obedience to parameters expressed in figures and numbers, as though humans were extinct; as though we were (and maybe we are) already beyond the end of the world; in the midst of a planetary wreck.

It is *Caliban* in *The Tempest* (another Motus theme) to bring us back to the shipwrecked individuals in front of our windows. But The Tempest is also the text that says: "We are such stuff as dreams are made on". And dreams have no limits or boundaries or frontiers where one has to show an identity card.

MDLSX is one of the most radical performances in the history of theatre in recent years. On the stage as in the audience, any ID cards specifying gender, citizenship, body measurements and eye colour, are banned. At the centre is the androgynous, slender but muscular, fragile but powerful body on stage of Silvia Calderoni. With an ambivalence that explores the limits of language, of the sayable and the visible. The performer's body is shown in the form of details via a small camera. It is not exhibitionism, but on the contrary, a questioning of gender identity. It is as if Silvia Calderoni asked the public: now that you look at me, tell me who I am? And ask yourself, who are you? Is it anatomy that decides who we are?

MDLSX was preceded by *The Plot is the Revolution*, with Silvia Calderoni becoming the in-carnation of the dream of an old actress under the gaze of Judith Malina; she is transformed into that substance of which Shakespeare spoke.
Or perhaps, simply, a teacher has found her heir; and her gaze, the gaze of Judith Malina on Silvia Calderoni has become the gaze of Silvia Calderoni on Silvia Calderoni; and hence the gaze of each of us, on her body and on our body. A transcendent voyeurism, in other words, because beyond genres and identities and invoking examples of emancipation, of all kinds. To return and remain foreigners.

Is this not the task of a theatre that seeks to be political?

Wlodek Goldkorn has curated the Cultural section of "L'Espresso" for over twelve years. He writes about books, languages, identities, affiliations, ideas. Feltrinelli published his memoir *Il bambino nella neve* in 2016.

The Motus's company founded by Enrico Casagrande and Daniela Nicolò celebrates its twenty-fifth anniversary, an important one for this group that burst onto the scene in the Nineties with productions wielding great physical and emotional impact and has always anticipated and portrayed some of the harshest contradictions of the present day. Throughout the years, the group has created theatre shows, performances, installations and videos, conducted seminars and workshops, taken part in interdisciplinary festivals. They've received numerous acknowledgements, including three UBU Prizes and prestigious special awards for their work.

Freethinkers, Motus have performed all over the world, from *Under the Radar* in New York, to *Festival Trans Amériques* in Montreal, *Santiago a Mil* (Chile), the *Fiba Festival* in Buenos Aires, *Adelaide Festival* in Australia or *Taipei Arts Festival* in Taiwan, as well as all over Europe.

It has experienced and created hyper-contemporary trends in the theatre, performing authors such as Beckett, DeLillo, Genet, Fassbinder, Rilke or their beloved Pasolini, leading to their radical reinterpretation of Antigone in the light of the Greek crisis.

The *Syrma Antigónes project* (2008) grew out of the idea of analyzing the relationship/conflict between generations, taking the tragic figure of Antigone as an archetype of struggle and resistance. The theme of revolutions in the contemporary world was finally eviscerated with *Alexis. Una tragedia greca* (Fall 2010) that had a long and successful world tour. This show was awarded the Critics' Choice Award as "Best Foreign Show for the 2011-12 Season" by the Québec Association of Theatre Critics (AQCT).

That same year, Enrico Casagrande, on behalf of the whole company, was nominated artistic director of the 40th Santarcangelo Festival.

Starting in 2011, Motus has engaged in a new research path entitled *Animale Politico Project* in order to intercept worries, impulses, images and projections of this "Tomorrow that makes everybody tremble", darting into an intricate panorama of revolutionary artists, writers, philosophers, comic artists and architects who have imagined the "Upcoming Near Future."

The Plot is the Revolution was the first Public Act, a moving encounter between "two Antigones", Silvia Calderoni and the mythical figure of political theatre, Judith Malina from *The Living Theatre* (July 2011). *Nella Tempesta* (May 2013) and *Caliban Cannibal* (October 2013) are a part of this itinerary interpolated by Aimé Césaire, which powerfully evoked the tragedy of emigration and created instant communities around the world.

For the first time, Motus in 2014 started working on the baroque dramatick-opera *King Arthur* (text by J. Dryden, music by H. Purcell) in the frame of "Sagra Musicale Malatestiana" (Rimini 2014). The music is entrusted to the *Ensamble Sezione Aurea*, directed by Luca Giardini.

Since spring '14 Daniela Nicolò and Enrico Casagrande have held the Atelier "Poétique de la scène" at La Manufacture - Haute école de théâtre de la Suisse Romande (HETSR) in Lausanne.

To who belongs the earth? That was the question that closed *Nella Tempesta*. From that issue they embarked on a new project, asking: *Who traces borders?* The new itinerary (2015-2018) tackles the theme of border/conflict through various research processes. A path that starts from the tensions on the edges that we live inside our own bodies – about sex and gender – with the performances *MDLSX* (2015) and *Raffiche* (2016).

Silvia Calderoni – their tireless protagonist – has worked with Motus since 2005 and is the winner of many awards that include "Best Italian Actress" honors UBU Prize, Elizabeth Turroni, Marte and Virginia Reiter Awards.

GLORIOUS FLOWERS

The Glorious/Epic Body

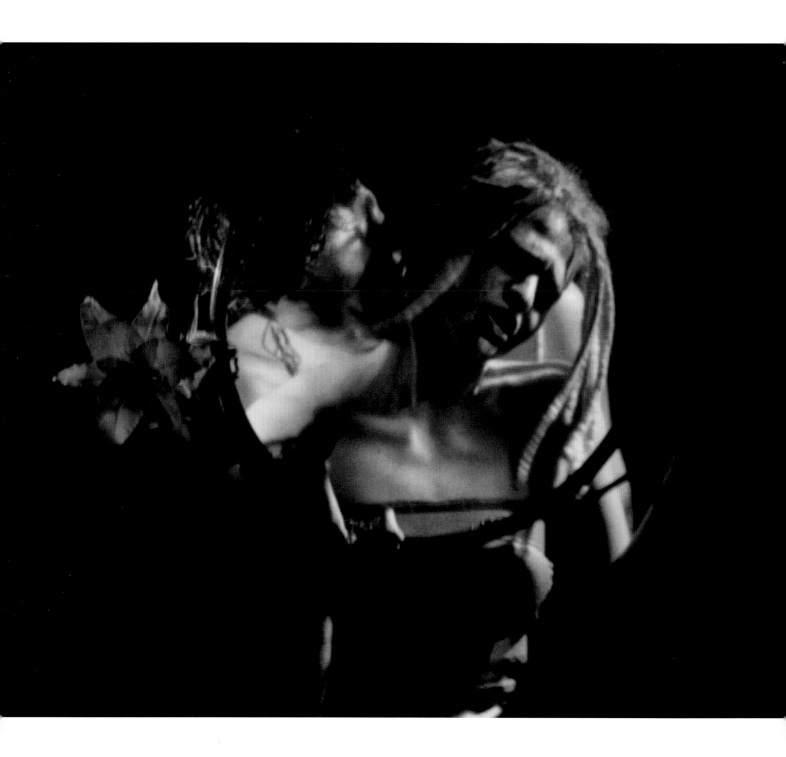

Prophecy and prefiguration
The enchantment of bodies on Motus' stage

by Silvia Bottiroli

The bodies appearing on Motus' stage are female bodies, animal bodies, machine, political bodies, voracious, fragile, exposed bodies, bodies that speak an unknown language, that scent of desert and asphalt, incredibly beautiful, alive bodies. They are, always, bodies in revolt, under a perennial tension of change; bodies at war. This tension, dance or struggle, is a tension between love and death, like in ancient narratives, the archetype of remaining suspended or torn between a desire of fullness, of knowledge and of appropriation of the self, and a paralyzing fear or a need for destruction.

Louise Bourgeois writes in *Destruction of the Father/Reconstruction of the Father* (The MIT Press, Boston 1998), that 'we always fall in love with those we are afraid of, short-circuiting our fear so that we don't have to feel it anymore. Like between a snake and a bird: the bird feels fascinated, attracted, isn't it true? It doesn't suffer, it doesn't feel fear, it is hypnotized. The snake ends up swallowing it. That is how it is'. Motus' bodies are the snake and the bird, and both at the same time. The stage is the gaze connecting them, a moment of intensity and danger, fascination and terror, that also captivates the spectators. Maybe, what we should ask to the theatre, as artists and spectators, is to face that which is most scary, including one's deep desires, exposing oneself to the attraction and the unpredictability of every encounter. If Motus' stage so often allows this reciprocal exposure, it is because it puts an unwavering trust in carnality and it believes – and by believing, makes it possible – that the snake might not eat the bird, that those two meeting gazes can instantly generate different ethics, a different biology.

Other bodies have been crossing the stage of this dance from the very beginning. They are figures of this doubling, and they remain impressed like vivid images, a powerful symbol that never becomes a metaphor. They are flowers, 'glorious flowers', fascinating and sensual creatures. At times, they are organs or lines of a hidden interior of the body. Elsewhere, they are the ornament or continuation of a gesture. Sometimes they appear in detail, shamelessly investigated by the eye of the camera and exposed to the vision, sometimes clipped, arranged in a crown or set in a vase. They are a double or a continuation of the actors' bodies, with their charge of eroticism and popular religiosity, and with no need for words they speak the bond between organic and inorganic, between human and non human, between beauty, seduction and death.

Some feminine bodies of Motus' theatre specifically have the same grace with which fairy-tale heroes defy the laws of necessity, and thus prefigure another world. Their voices are prophetic, they say something which is not yet, they see in the dark and recognize the invisible. The feminine body is the place for prophecy and prefiguration *par excellence*, and it is not a coincidence that it recurs so often on Motus' stage as an object of desire that can enchant and hold hostage, drive crazy or generate forms of control and possession. The lovers' dance, the dance of self-transformation, appropriating the other and transforming oneself into them, the dance of the gaze as doubling, have all been part of Motus' theatre from the beginning, and many figures of theirs announce this earthquake that manages to shake a universe that is otherwise imperturbable.

On Motus' stage there are lovers' bodies, always. If I am so bound to their theatre – an unconditional bond, without attachment, expectations or possibility of disappointment – it is because it is a generative theatre. One in which we live and give life for real. Where we suspend the law of necessity, and we give – it can only be a gift – the possibility of imagining other scenarios, of diving together in the heart of darkness without any promise of coming out of it in one piece.

Silvia Bottiroli is a curator, researcher in the contemporary performing arts field. Holding a PhD in Visual and Performing Arts, she is Adjunct Professor at Bocconi University in Milan, and from 2012 to 2016 has been the artistic director of Santarcangelo Festival.

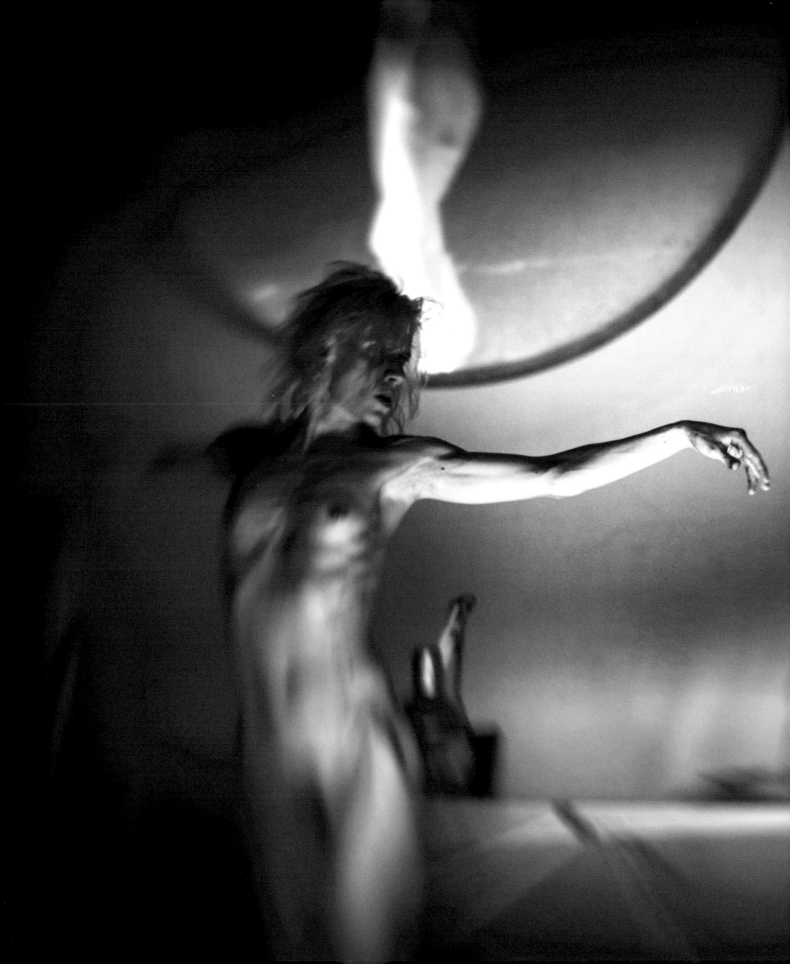

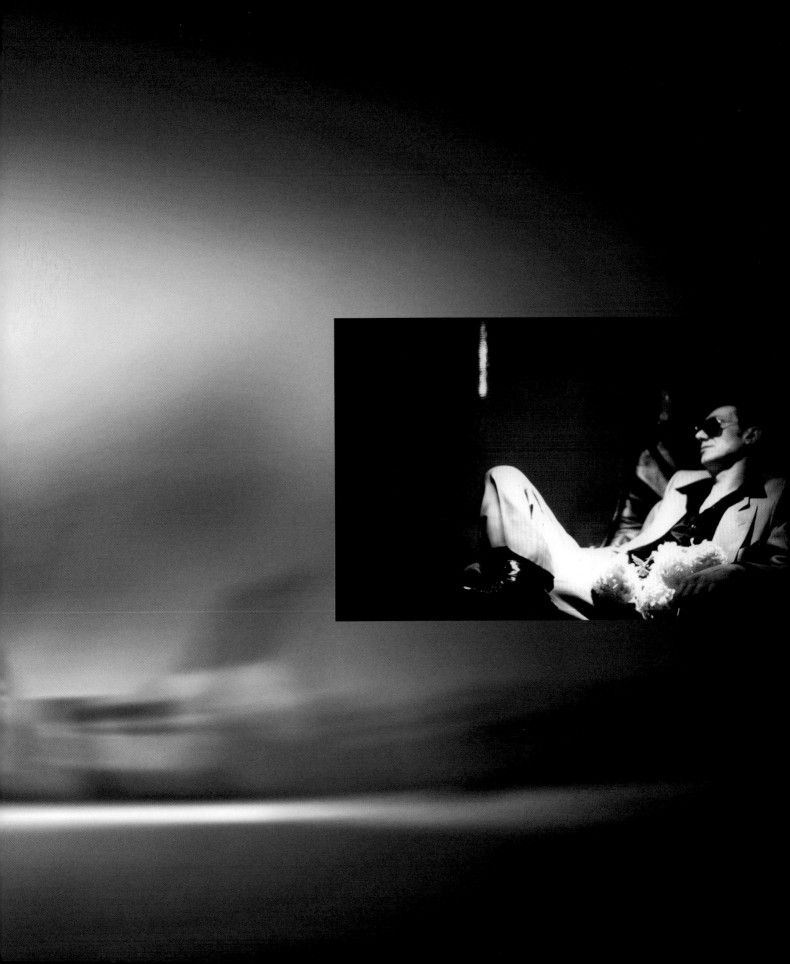

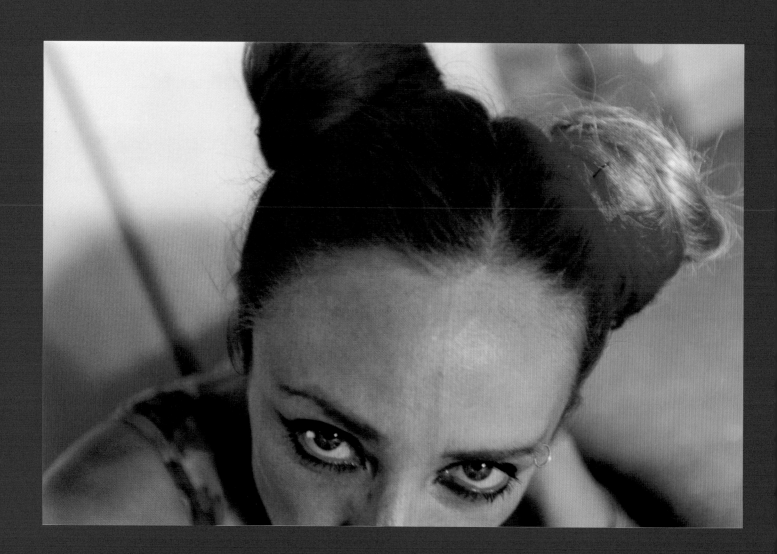

...io sono il fido Orlando Baby! "

SOLO IL MIO DESIDERIO È SENZA FIN

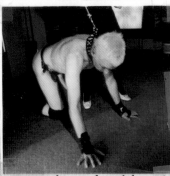

scan...re la scen...

momento *eroico* dei corpi-

teatro come macchina sessuale

Ecco: *voglio corpi gloriosi in scen...*

sa a nudo NON recitazione-EVIDENZA DELL'INGANNO "io sono qui per te, del resto....io sono Orlando e non mi fai paura

Orlando che SCEGLIE il sentimento al dovere-l'amore alla guerra- la figa a Dio! *Hermes* fra umano e divino

SEMPRE SOLO ⟼ SEMPRE DI NOTTE io sono la bomba innescata sul FURORE di una nuova messa in scena

sono ICONA abbagliante d' amore torbido tossico bestiale sono lo sguardo che non puoi sostenere

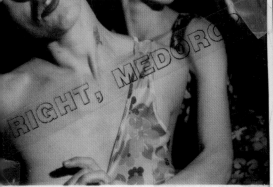

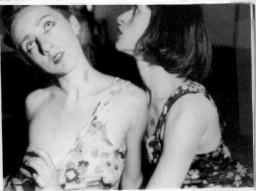

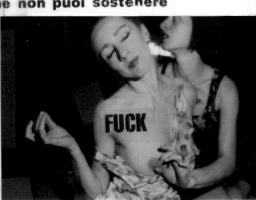

FUCK

RIGHT, MEDORO

- corpi puttana insomma PARTITURA DELLE PASSIONI "sublimare l'abbiett

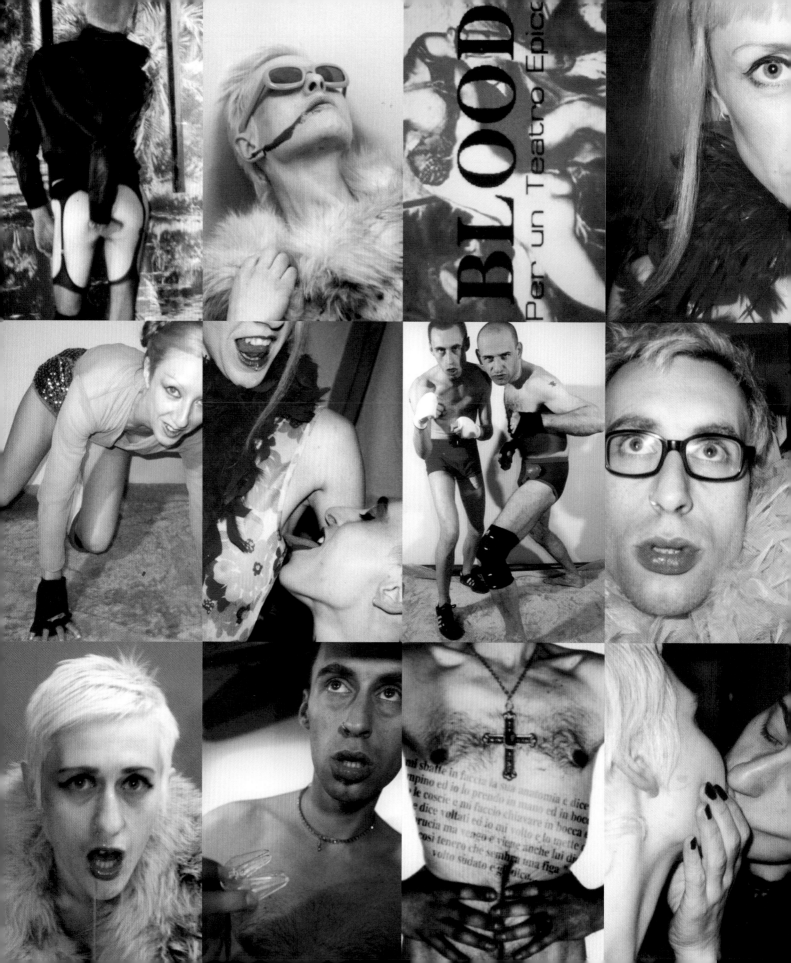

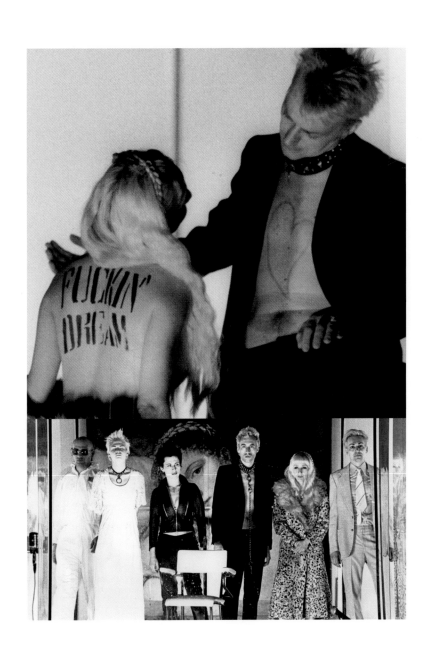

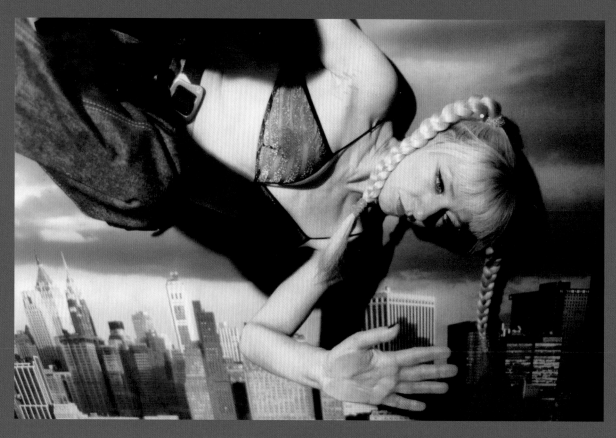

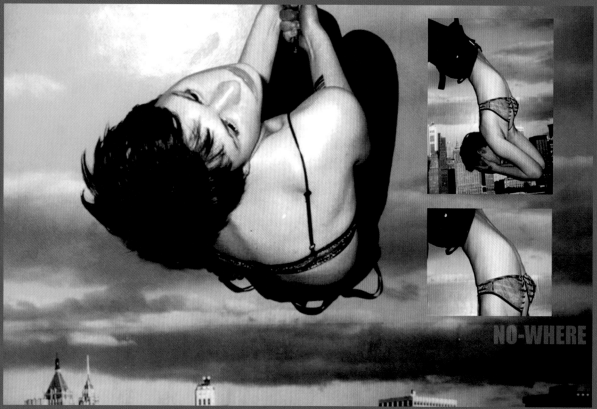

NO-WHERE

22

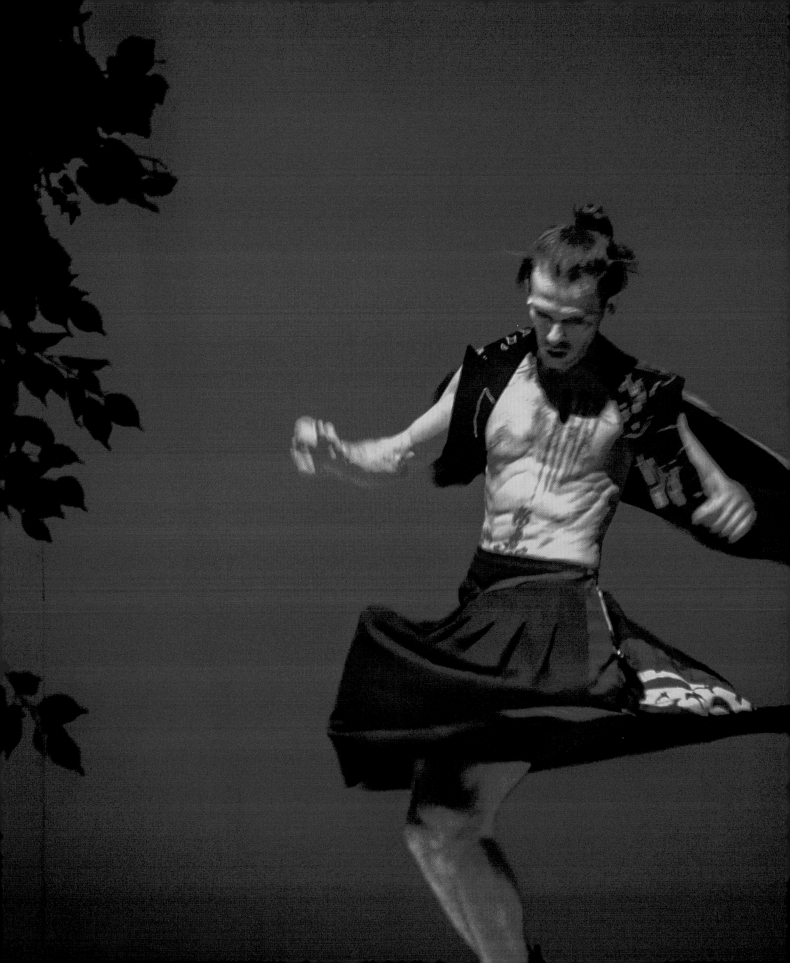

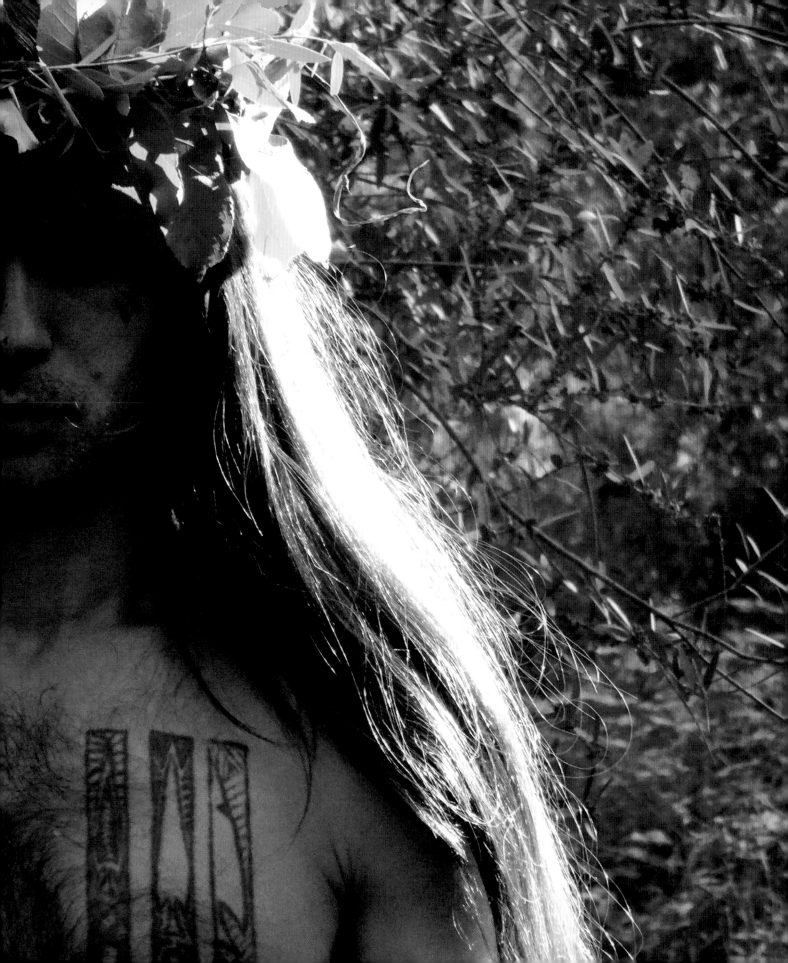

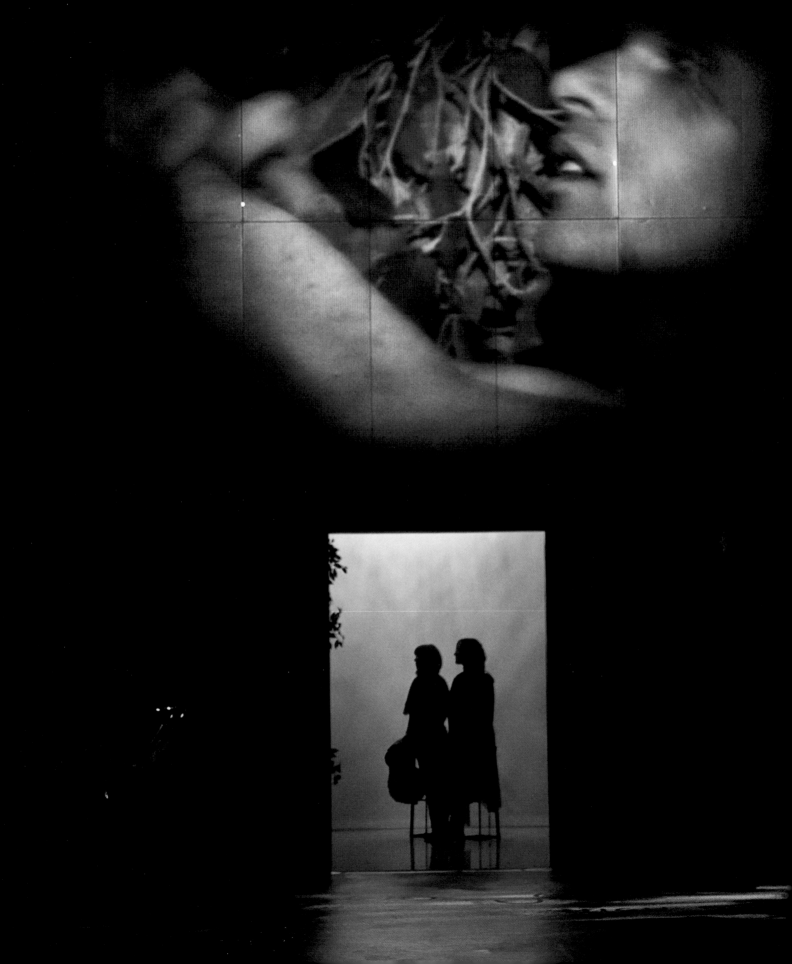

MOTUS PEOPLE MOTUS WOMAN MOTUS MAN MOTUS WOMAN/MAN
STEAMING ACROSS THE HORIZON
LIGHT, SOUNDS, MOVEMENTS
TO TRANSFORM OUR DAILY LIFE
TO TRANSFORM OUR CULTURAL ARMOR
TO BREAK FREE OF THE CULTURAL ARMOR
THE EMOTIONAL ARMOR, THE SEXUAL ARMOR
TO CREATE CREATIVE ALTERNATIVES
WITHIN OUR TINY WORLD OF ALTERNATIVE CREATIVE WORK
MOTUS BREAKING THROUGH
CONTINENTS, RESISTANCE
LEAN AND MEAN, WITH CAREFUL
STUDY – THE DEDICATED STRUGGLE TO FIND TOLERANT COALITIONS

[TEXT BY] Tom Walker has worked with the Living Theatre for over 40 years.
He has also worked with other groups, most significantly,
Reza Abdoh and the Dar A Luz theater.
He is the Living Theatre archivist and recently received a Fulbright Scholarship
to catalog the Living Theatre archive at the Fondazione Morra in Naples.

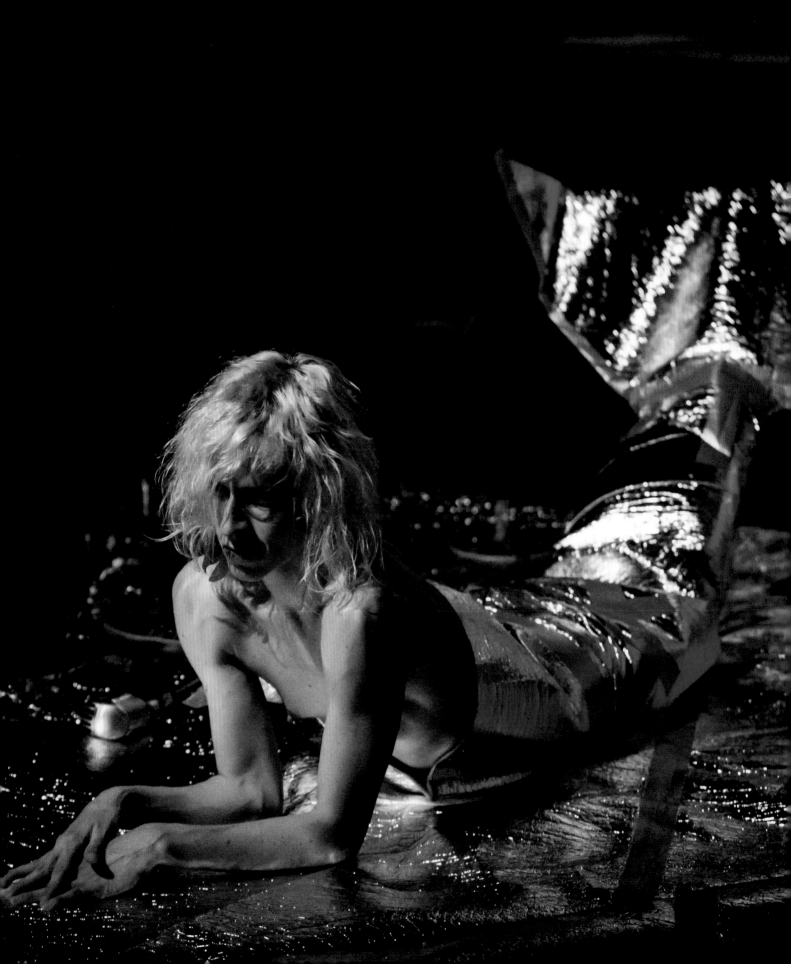

New York was in mourning, David Bowie had just died. I saw *MDLSX* the next day
and Silvia—the iridescent Silvia—played *Life on Mars* to close the set. Within that emotional
association, small revelations. I walked out of La MaMa into the winter night. Over the years,
the proposals (punk and potent, vivid and tender) of Motus: to transgress the limits of the body,
to be alien and peer at this queer life form, to dance with abandon in the wild darkness,
to turn and face the strange, to charge ahead into the yearning and the revolution.

[TEXT BY] Meiyin Wang is a producer, curator and director
of live performance, based in California. She is currently
the Director of La Jolla Playhouse's Without Walls
Festival and most recently the Co-Director of Under
the Radar Festival at The Public Theater in New York.

◁**MOTUS**REMIX

▷ Premi ENTER per accedere

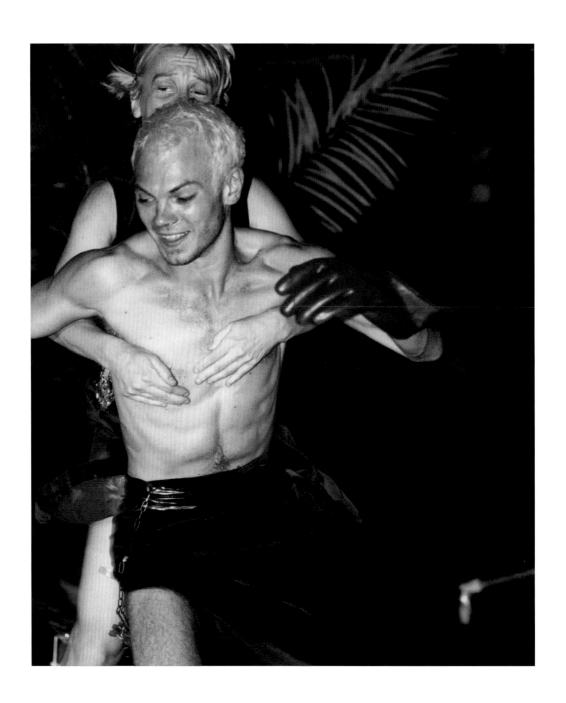

HOLY CARS

The Cyberpunk/Machine Body

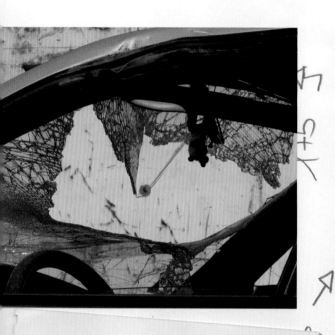

Noises, crashes, post-human atmospheres
by Laura Gemini and Giovanni Boccia Artieri

Car in Motus is a device-word, a symbolic trigger that returns to the condition of the post-human and to the mutant practice regarding bodies (but also minds and behaviors). Car is the prothesis of a human who finds greater power as a construction of a hybrid man-machine, in a post-organic relationship with the technologies that surround him. All the way to taking on more fully, starting in the 1980s, its cyborg nature, when, as stated by Antonio Caronia (*Il cyborg. Saggio sull'uomo artificiale*, Theoria, Roma-Napoli 1985), the transformations of the production process and goods circulation, as well as the rising of the media landscape that had structured the imagination and the nervous system of the species, begin to be directly, visibly transcribed on the human body. That's precisely when the medial and technological imagination, based on contemporary science fiction starting with James G. Ballard, reveals the catastrophic and dystopian face of the flesh and technology bond. In the novel *Crash* (Cape, London 1973), the symbolic universe of the car, developed by advertisement and design, is revealed by making it erotic, by multiplying the perversions and the multi-sexualities that extend and multiply pleasure by the surfaces in a desire of encounter-clash between the body and the machine. The car becomes a desired body, and is thus de-mythicized.

In Motus's work, this typically cyberpunk criticism becomes a criticism towards the power forms that connect sexual impulse to technological desire of consumerism, translating itself in an aesthetic that goes through the actors' bodies as they interact with metropolitan, urban, peripheral landscapes such as in *Rumore rosa* or *Crac*. Like with set designs that include them in car-devices, like in *Catrame* where the performer's androgynous body, closed in a Plexiglas box, metaphor of a car's cockpit, continuously bangs against the walls in a voluntary, self-destructive and ironic way. Sacrificial and multifaceted victim – still in agreement with Ballard and *The Atrocity Exhibition* (Cape, London 1970) that inspired the work – that is then transformed into the machine that destroys itself. A body that thus resists, through self-inflicted pain, to the desensitization of constrictive environments, closed and inclusive spaces of usage like our contemporary ones: from cars to TV, to the screens of our smartphones.

The aesthetics of an incident, involuntary or pursued, that Motus offers as action able to bestow sensitivity back on the body, precisely at the moment when the clash with the machine-device is able to make the subject explode, and the idea itself of subjectivity, to refract it like on a broken windshield. These are poetics that indicate the necessity of searching for the possibility of a shock in the everyday, one to make us reflect on our normality, a potentially transformative one, one that can pierce right through us as Judith Malina invites us to do in an audio fragment in *The Plot is the Revolution*.

In Motus, the car is a sacral element, and thus vital and destructive at the same time, the symbol of a stray culture, the projection of a continuous research that finds its forms in the journey (motus, indeed!) and in the symbolic appropriation of the elsewhere: of the Pasolinian suburbs of *Come un cane senza padrone*, of the deserted stretches on the screen of *L'Ospite*. But at the same time, a constrictive form, that contains the body in an "inside" separating it from the "outside", strategy of a relationship to the bourgeois life and mentality to eradicate.

Holy Cars: the car is thus not only the presence of the machine-object in the shows, or a reminder of it (in the noise, the crashes, the urban atmospheres) but a sign of its symbolic power, ambivalent and thus sacred.

Giovanni Boccia Artieri teaches "Sociology of Digital Medias" at the University of Urbino Carlo Bo. He is a regular contributor on Media and Digital Culture for various magazines and on the blog mediamondo.wordpress.com. He is the editor of the Post-bit column on "Doppiozero".

Laura Gemini teaches "Languages and Forms of Theatre and Performing Arts" at the University of Urbino Carlo Bo. She is a regular contributor on Theatre for various magazines and on the blog incertezzacreativa.wordpress.com. She learned a lot from Sandra Angelini.

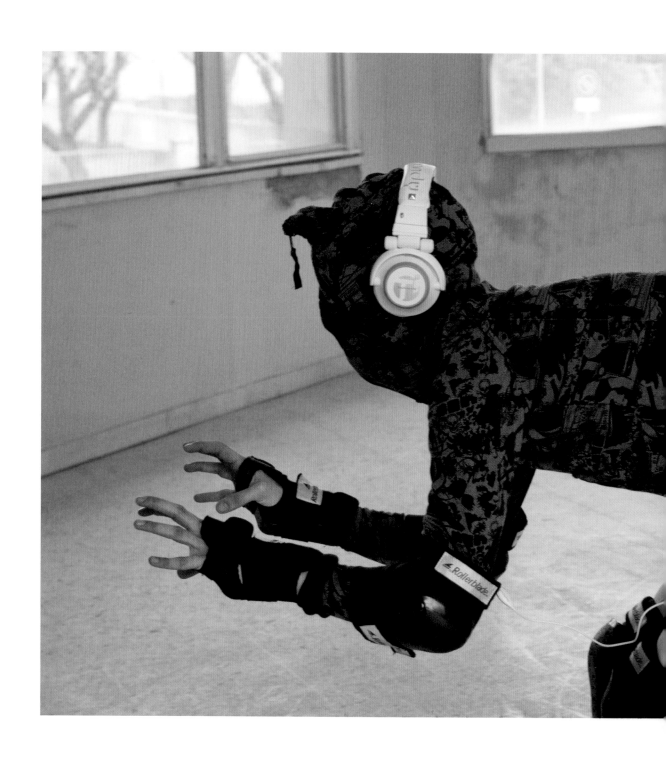

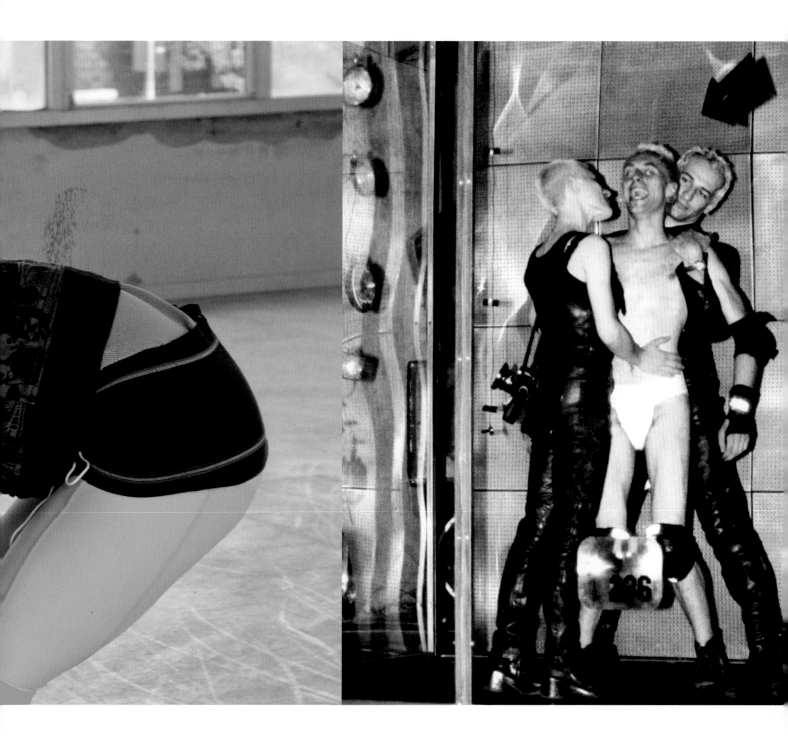

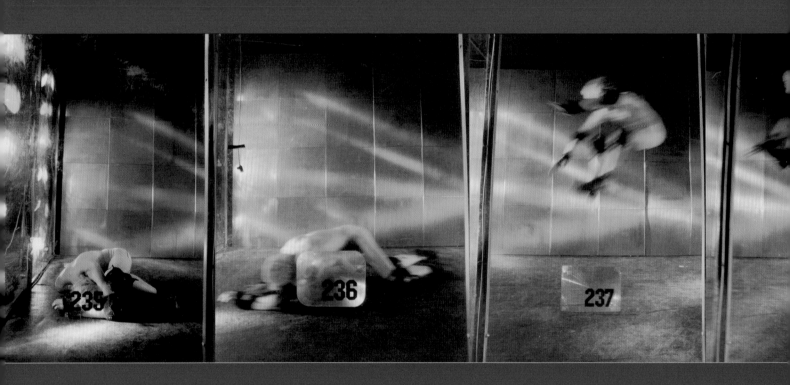

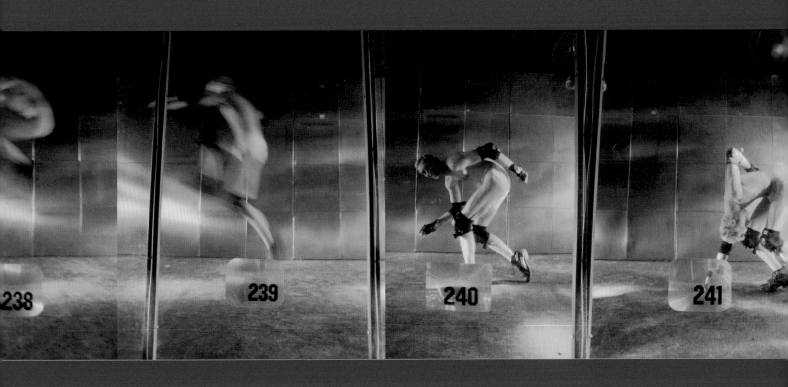

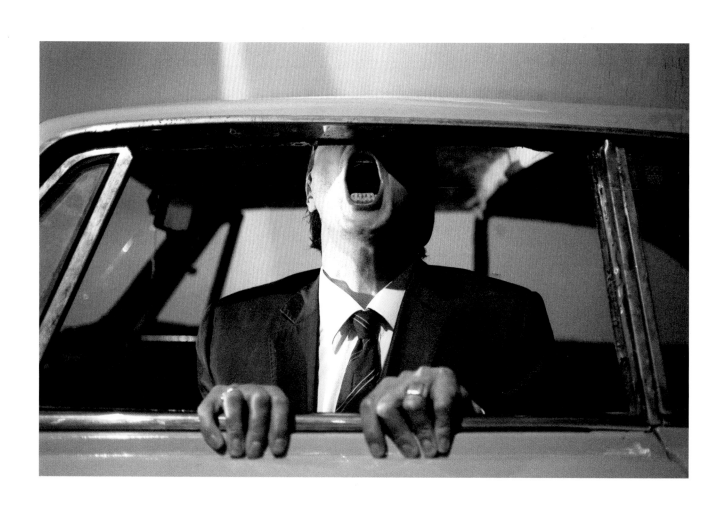

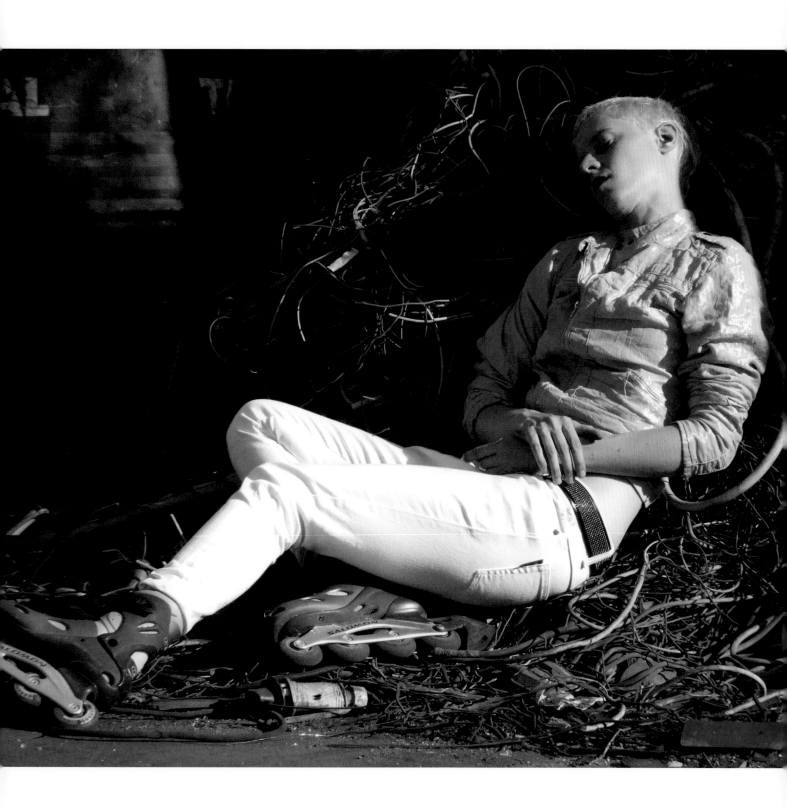

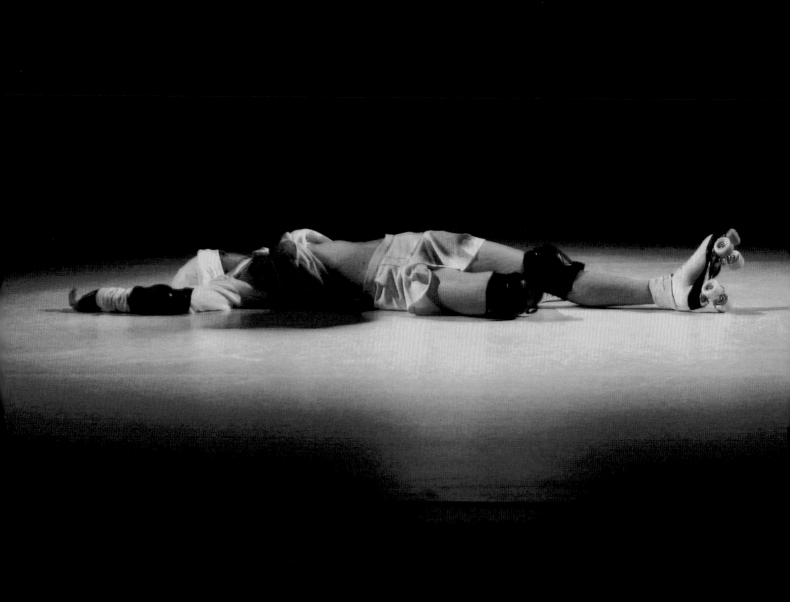

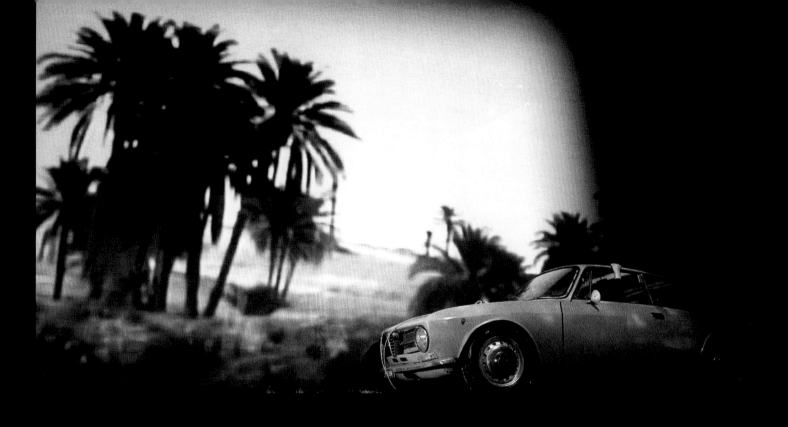

It often happens to fall and to feel pain.
In Catrame we fell continuously and at great speed.
By consistently throwing one's body on the ground, the actor manages
to develop an automatic gesture that softens the blow
and allows her/him to defy that fucking survival instinct.
It's not a gesture that the intellect can calculate, I would call it
muscular fortune telling.
But to get up the body always answers a precise order.
Indeed, you do not say s/he didn't get up well.
Oh no, actually we do say that.

[TEXT BY] David Zamagni, born in Rimini, became a member of the Motus theatre company in 1994, while studying cinema at the DAMS in Bologna, and worked with them until 2000. With Nadia Ranocchi, he is an author, director and producer of the projects of Zapruder, a group of filmmakers founded in 2000 by Zamagni-Ranocchi and Monaldo Moretti.

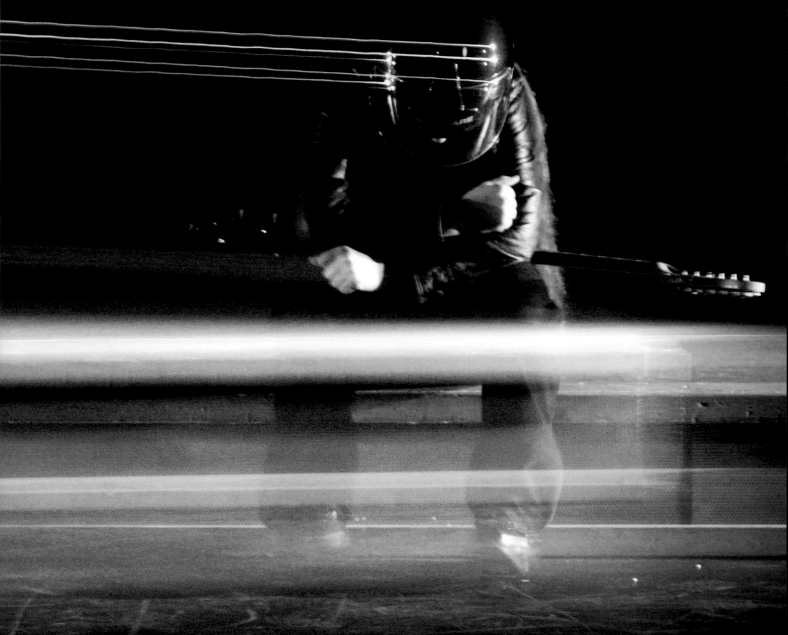

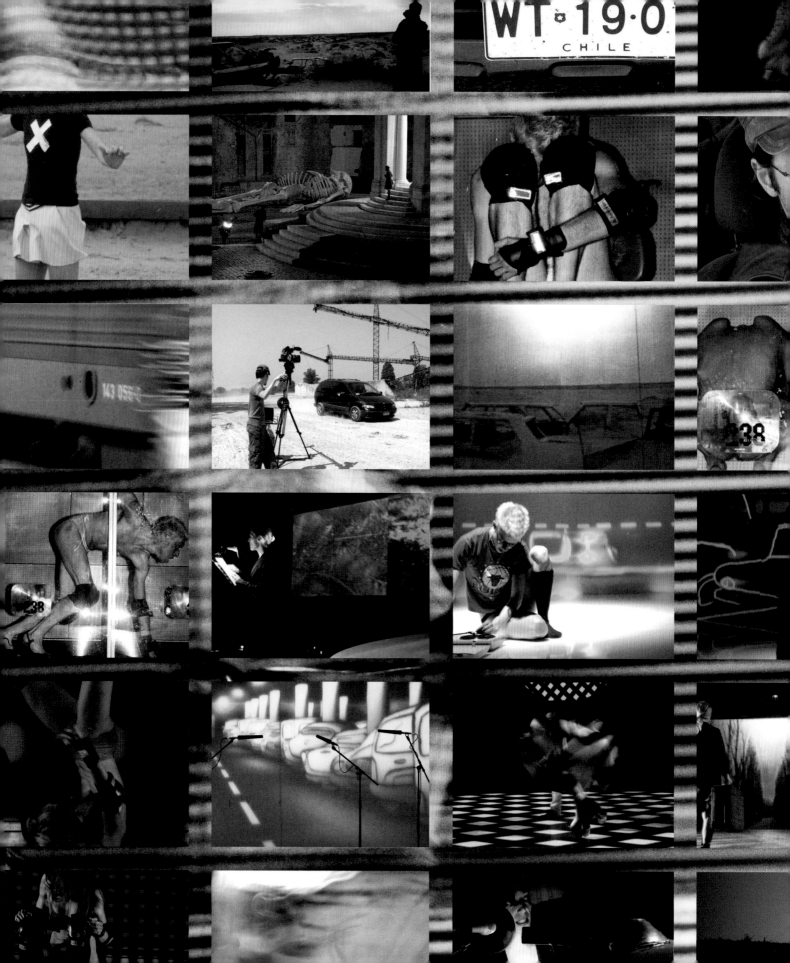

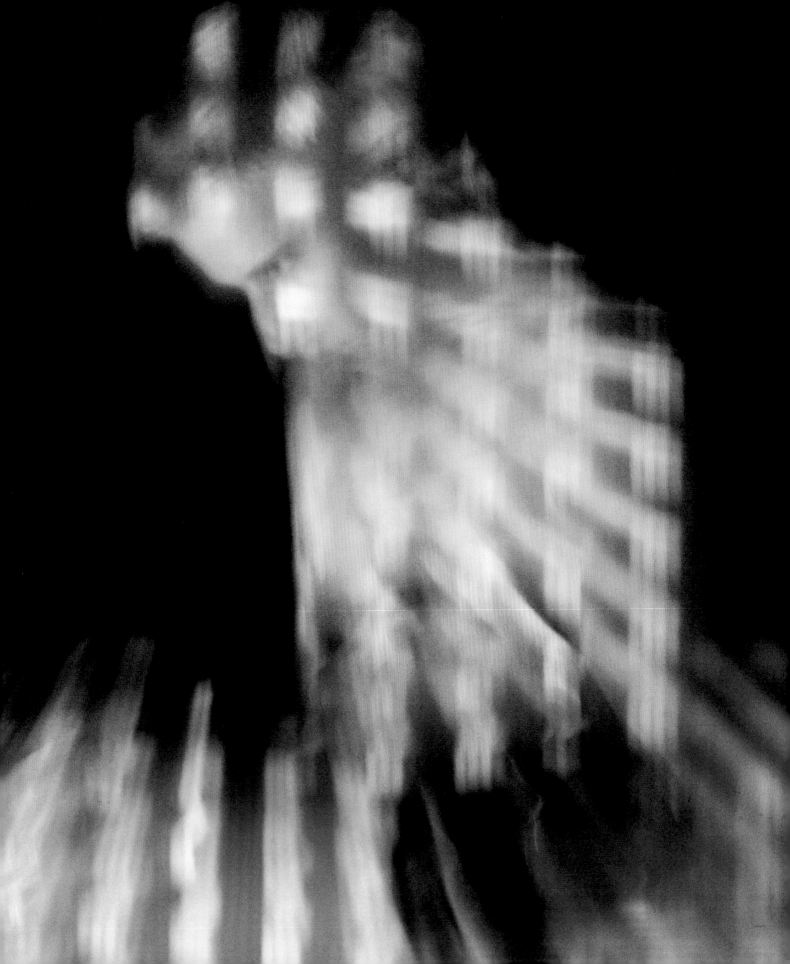

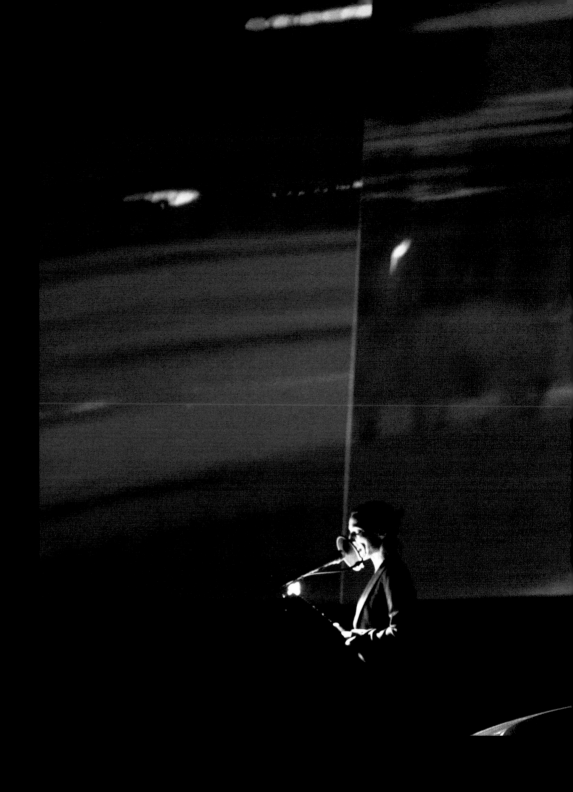

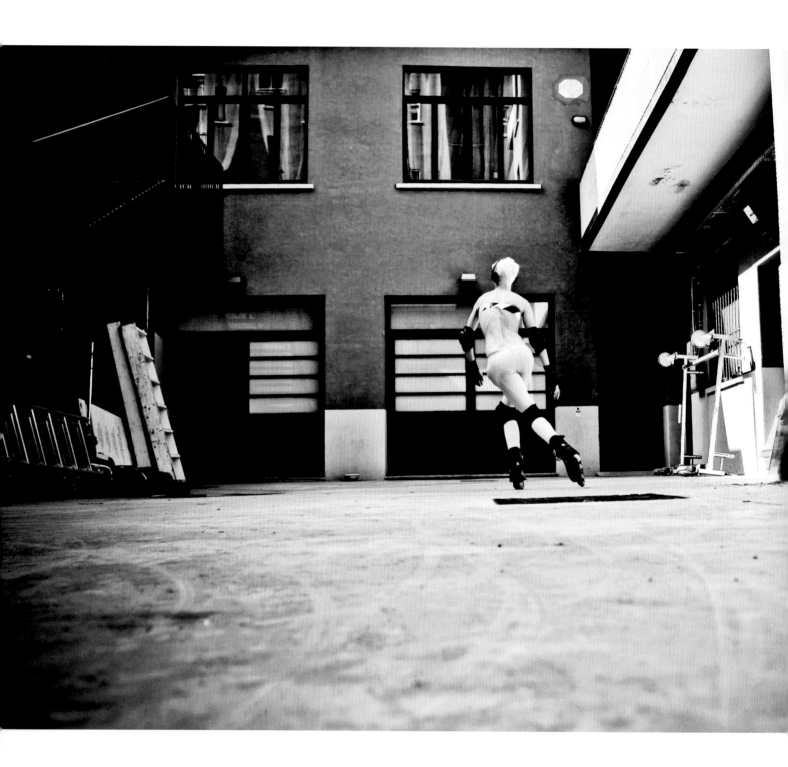

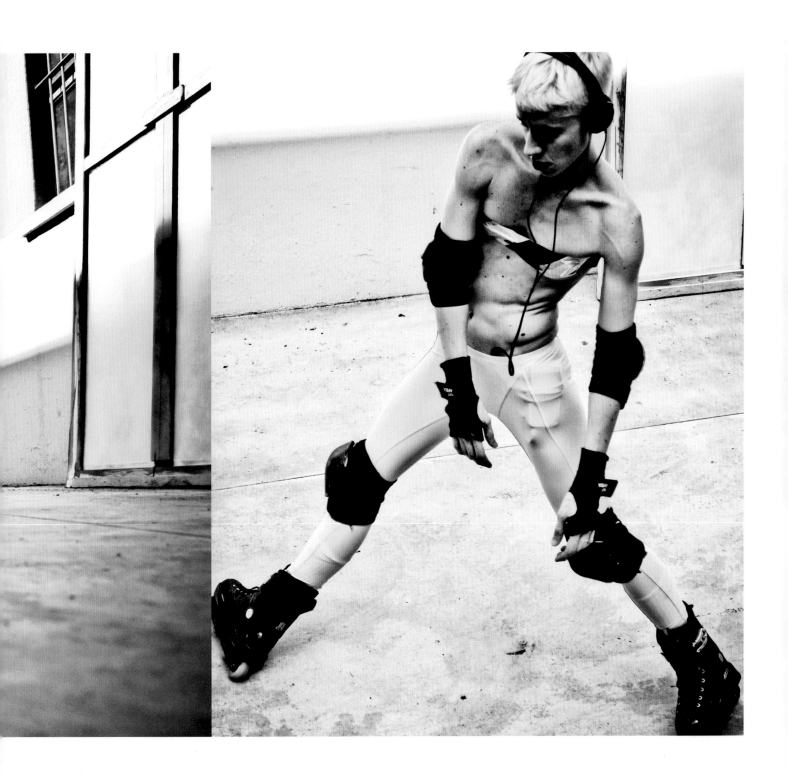

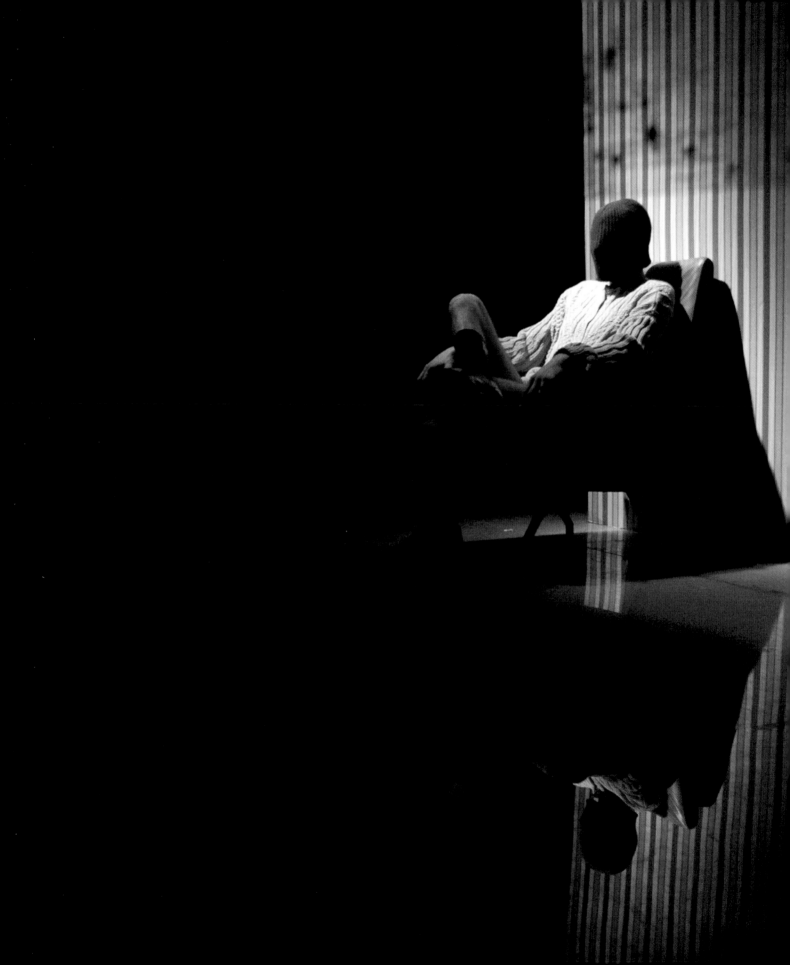

FUCKIN' ROOMS

The Interior Design Body

Where humans and ideas sleep together,
where they love and face each other in violent wrestling

by Jean-Louis Perrier

More than others, better than others, Motus's plays observe us. Each play only looks at us, each of us, through that which s/he does not perceive of her/himself and that has infiltrated itself so deeply, that it has corrupted her/his gestures, her/his ways of being and thinking. It's from our habits and our consumption, from our stereotypes and our obstinacies, from our supposed convictions that Motus's plays draw their substance and their necessity. They pick up our weaknesses and our cowardice and throw them back at us under the face of another, the actor, in the actual and figurative sense. They sketch that person that we deny ourselves to see in our mirrors. They pick up our gaze and attempt, with the help of all the theatre's means, to prevent it from turning away. "The eyes transmit ideas, which is why I close them from time to time, so that I am not forced to think", says Jakob von Gunten, Robert Walser's character. Motus's plays force us to think.

No inside is safe from the deregulation of the world. Every wall is a window, every mirror two-way, every screen porous. It's in lending itself to it, to its semblance, that Motus's theatre finds its highest expression. Filtering the most harmful rays to reveal the most expressive. Transforming the stage in bifocal lenses. Those lenses, in the photographic sense, that focus where images are flipped. A place of passage before focusing. And the hearth to warm up next to, that place where the flame of transmission burns, that place where the crowd taking cover in its last entrenchment meet, the supposedly most secret room of the house, that room, that "fuckin' room" par excellence, where humans and their ideas sleep together, the real and its representations, where they love and face each other in violent wrestling. Motus's plays model this violence.

The theatrical room is also a place of insemination, differentiation, growth.

A place of encounter and a shelter. A place where it is possible to find oneself while approaching the other. A place where it is possible to say "I" without getting it too wrong. A place where we perceive from the inside to what extent the outside is under siege. By the police and the state (*Splendid's*), by media conventions and ordinary perversion (*Twin Rooms*), by that storytelling confused with actual history (*Piccoli episodi di fascismo quotidiano*). We are the hostages of a devastated landscape, in which the actors play the part of survivors, the only trustworthy witnesses of the hopelessness of the world, the only ones who allow us to believe in a possible future, as long as they manage to distill fragments of it. The actors only wear those masks that reality must bestow upon itself to enter the theatre, masks resembling them, masks that give them and us courage. Their presence makes the world stand, allows us to inhabit it, pushes the present towards a possible future. Motus's plays open to tomorrow.

Jean-Louis Perrier has been a cultural reporter and then a theatre critic for newspaper "Le Monde", and he currently contributes to the magazine "Mouvement". Author of *Buenos Aires, génération théâtre indépendant* and *Ces années Castellucci* edited by Les Solitaires Intempestifs.

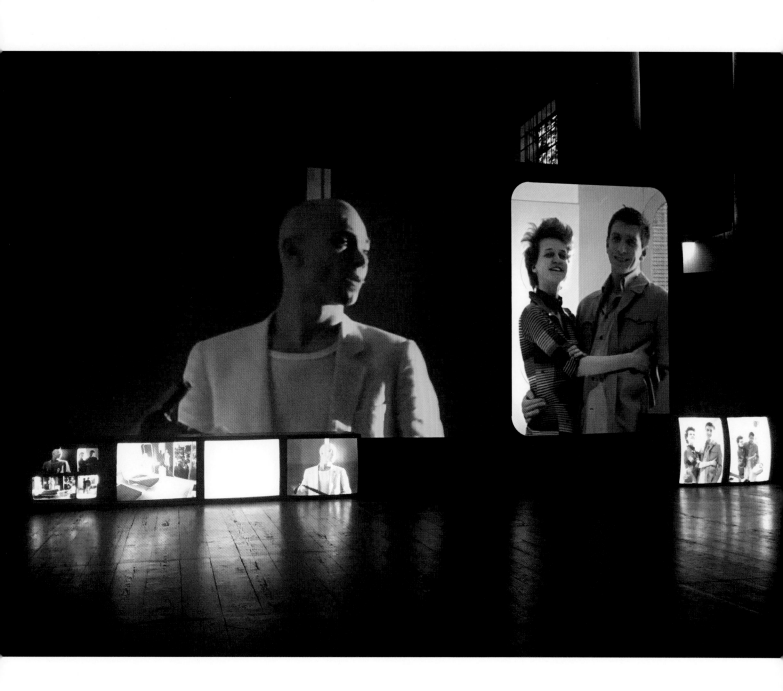

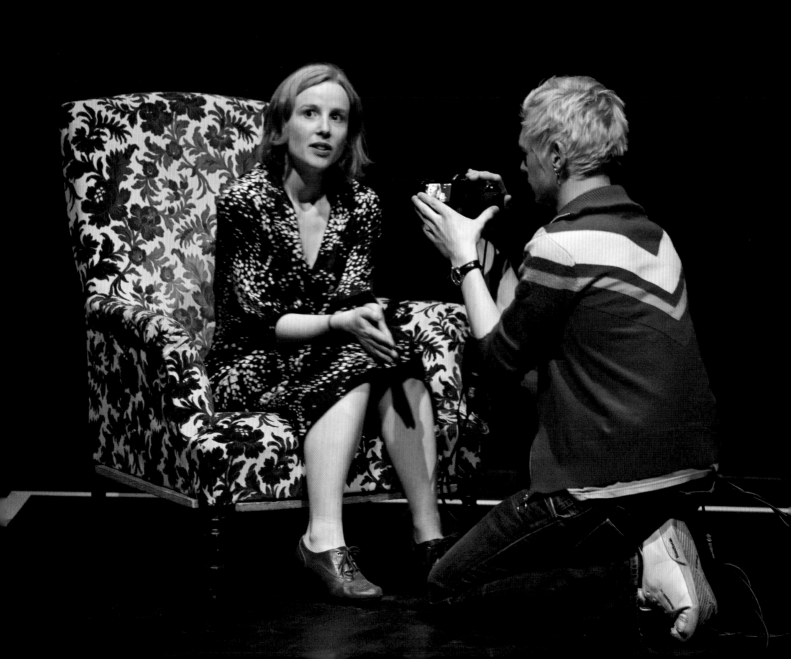

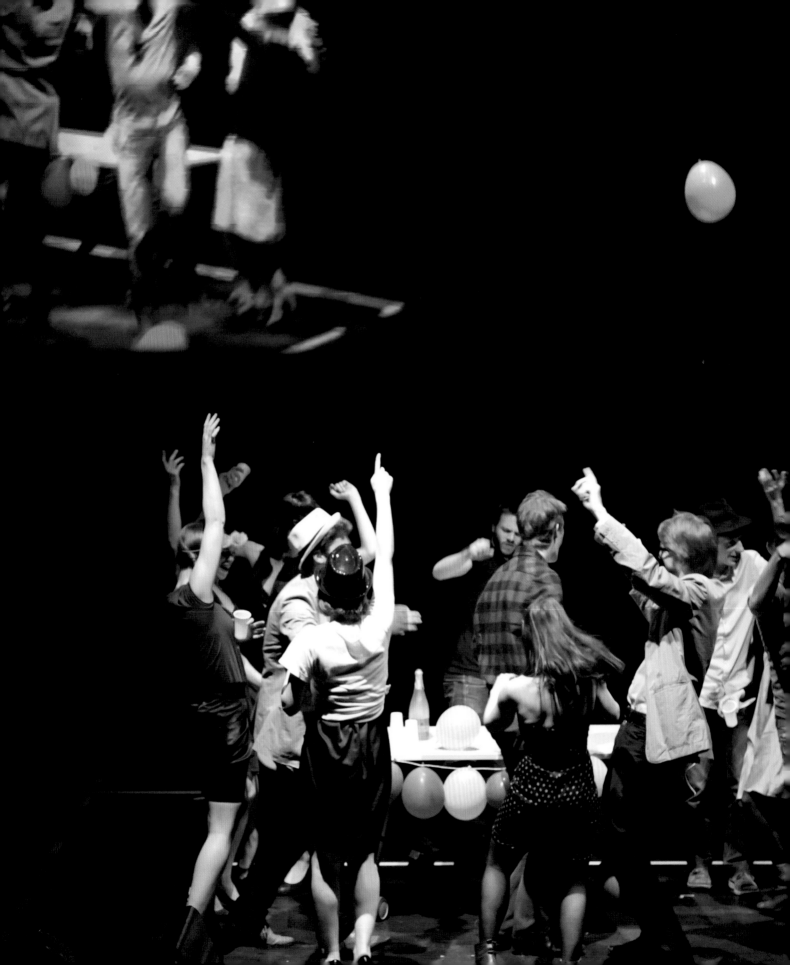

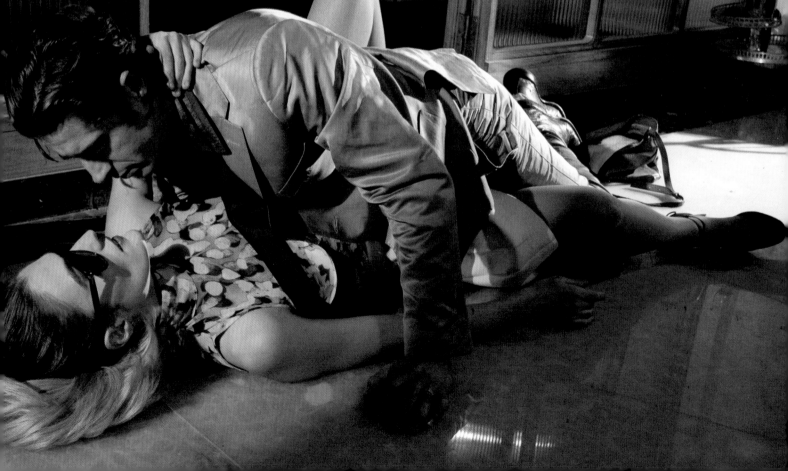

Epiphany Room: Adventures between Four Walls

In Motus's works there are many rooms of imagination: curtain after curtain, they are revealed to the World. Rooms of identity and loss. Rooms of failure and triumph. Every one of theme is a stage of Imagination: the four walls of everyday life tend to explode, to collapse, to metamorphose. Stage design at the beginning is clear and precise: a map of a town before bombing in WW2, a big twisted tree, and silver screens for any possible video presence. All these are signs of Nature and Artifice, bonded to live together a complex new life. Everything is changed by the screaming, singing, performing bodies who live in this space, forcing it from every possible angle. They come with a red flag or with a sword: with those tools they make signs in the space. Every room is always ready for epiphanies: they may have the nature of a sound, the liquid impact of the sweating body of a performer, but no four walls can resist Motus's theatre.

[TEXT BY] Luca Scarlini, writer, playwright, essayist, performance artist.
He is a teacher at the Holden School, IED and Venice University. He has worked with many theatre and dance companies, included Societas Raffaello Sanzio, Fanny & Alexander, Motus. He is the voice of a radio programme about National Museums (Radio 3 Rai) and has written many books about art and history.

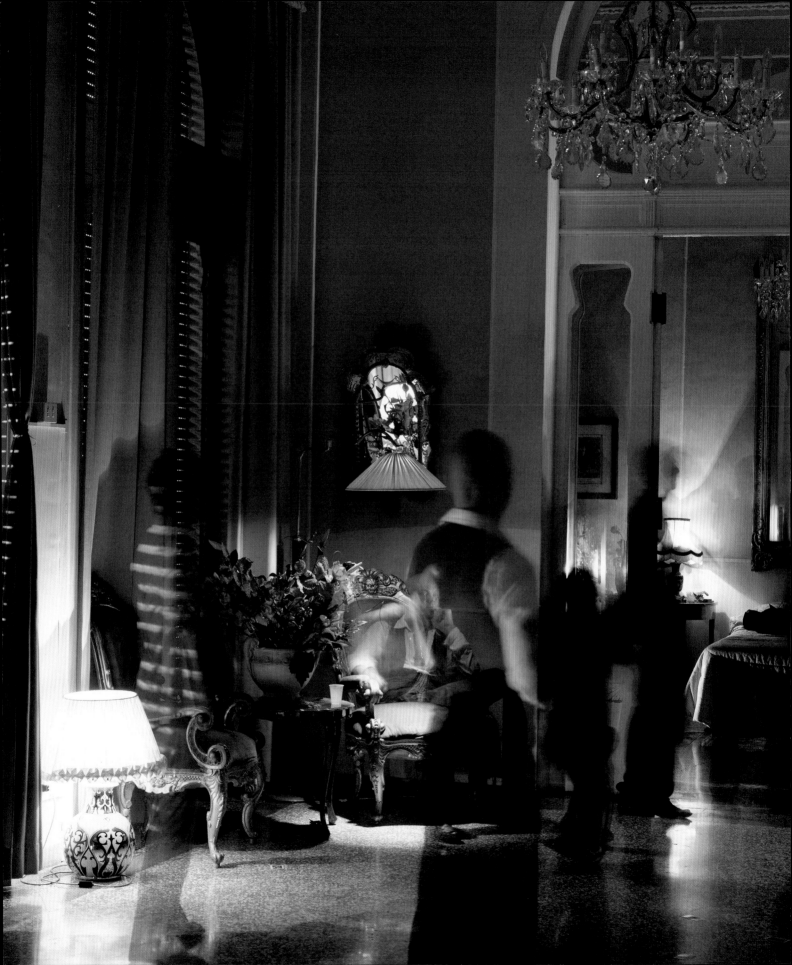

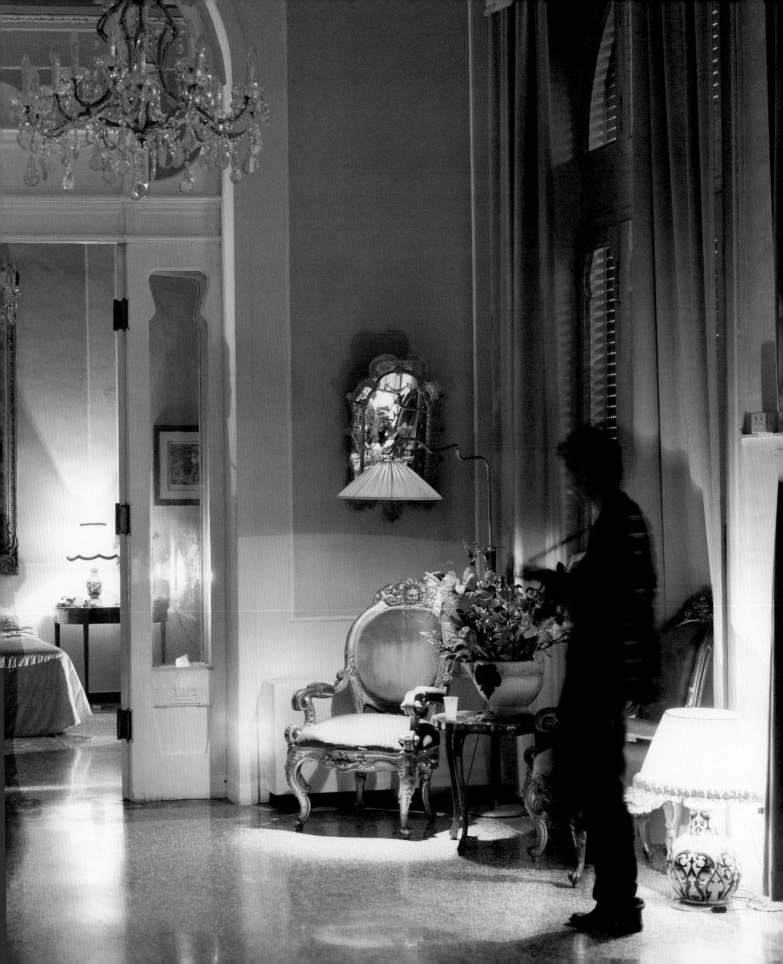

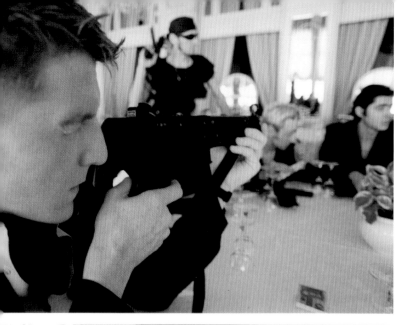

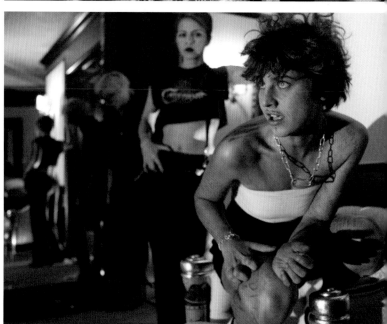

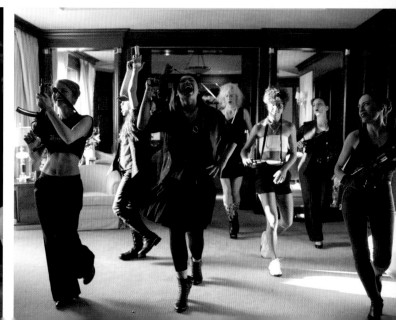

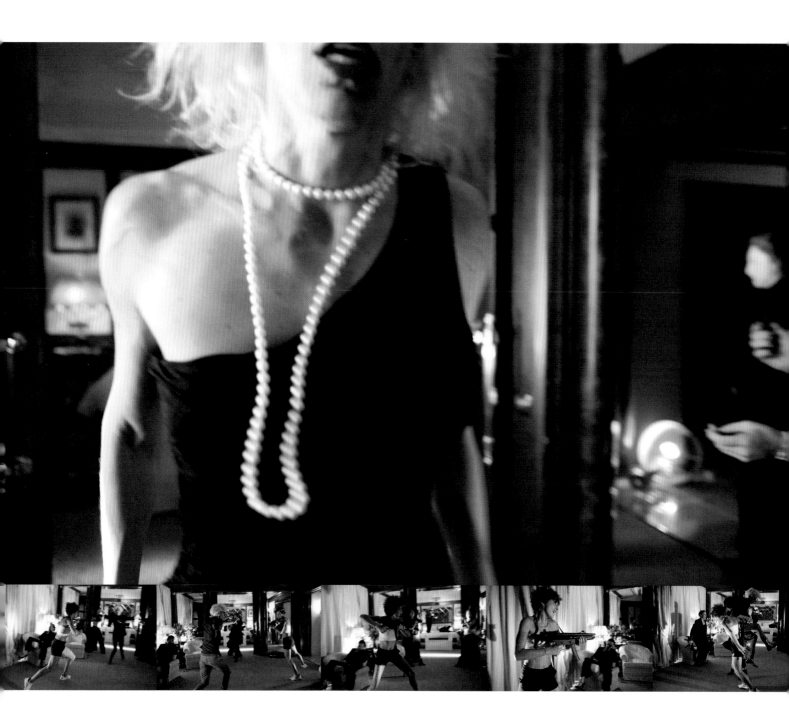

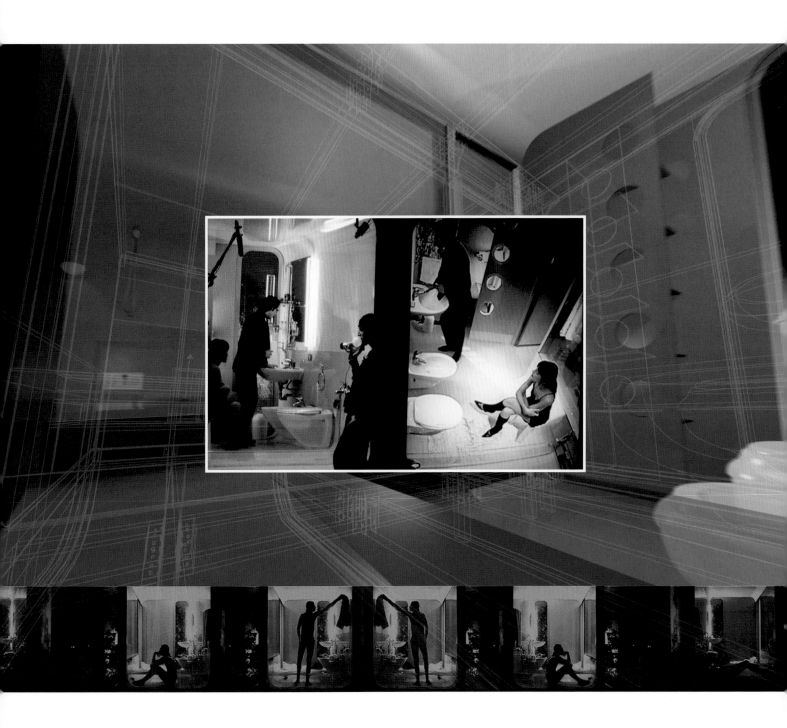

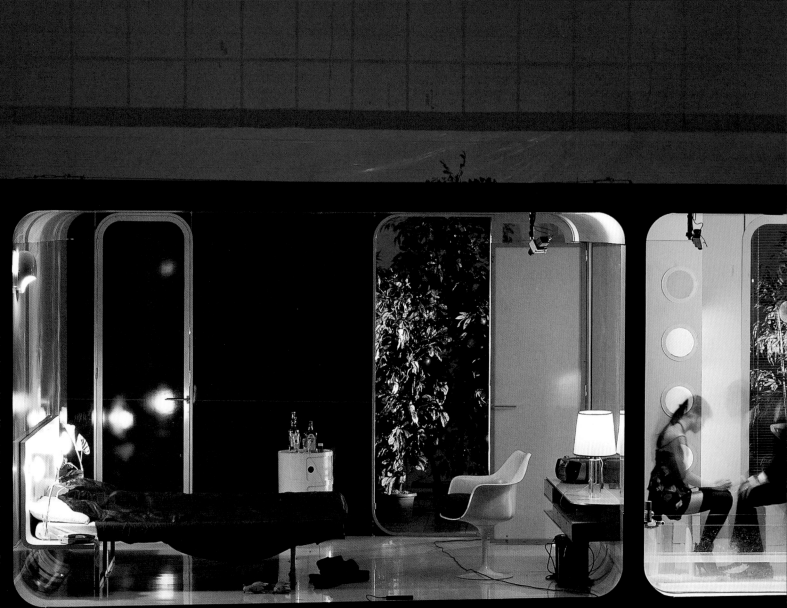

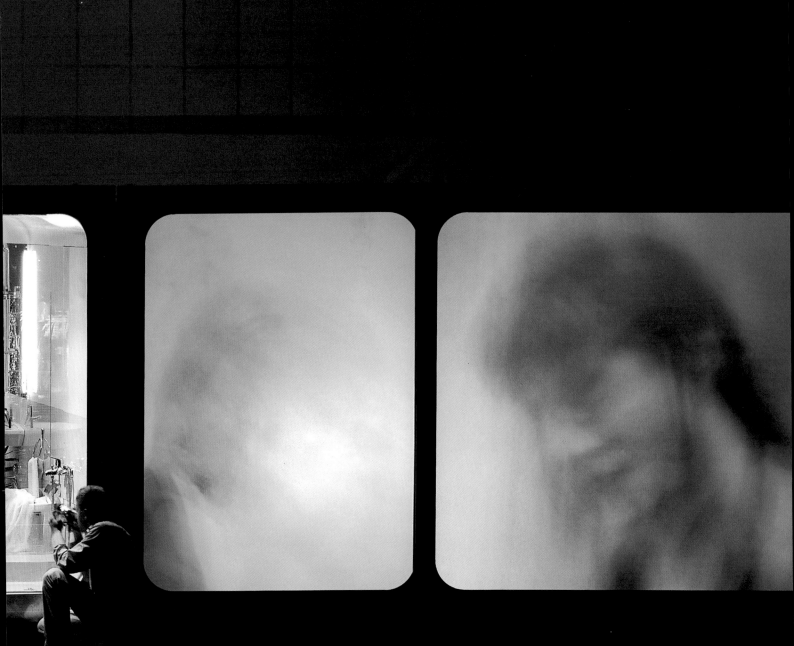

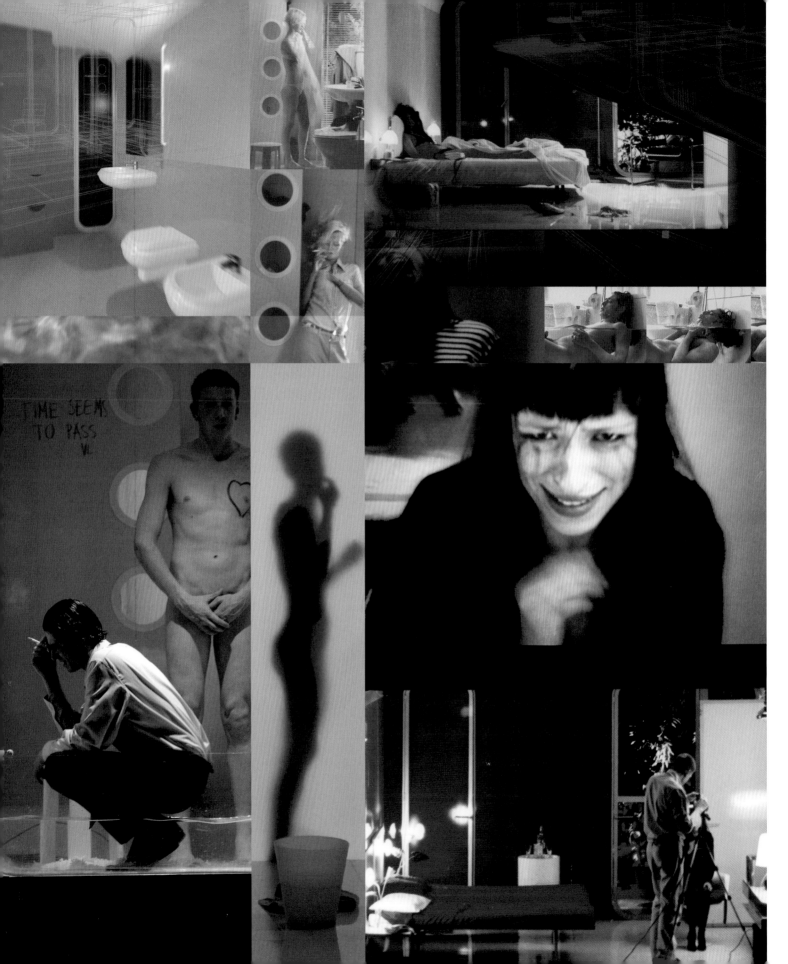

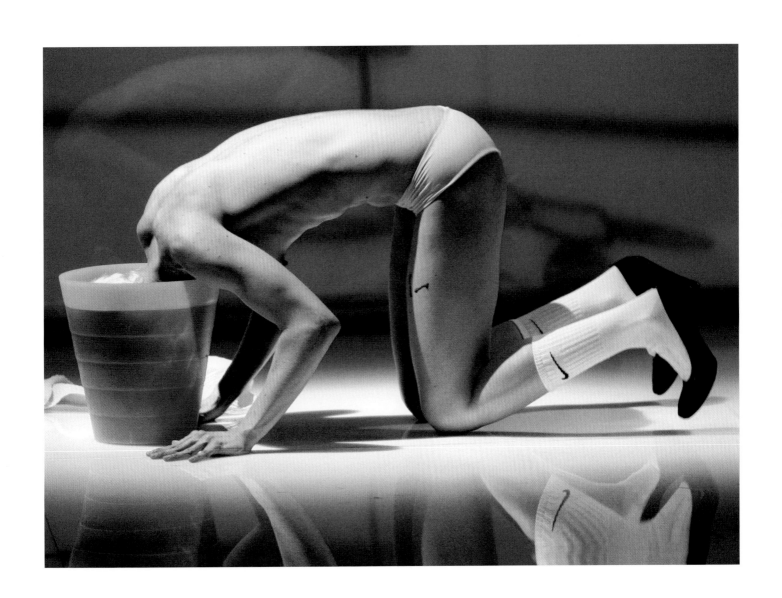

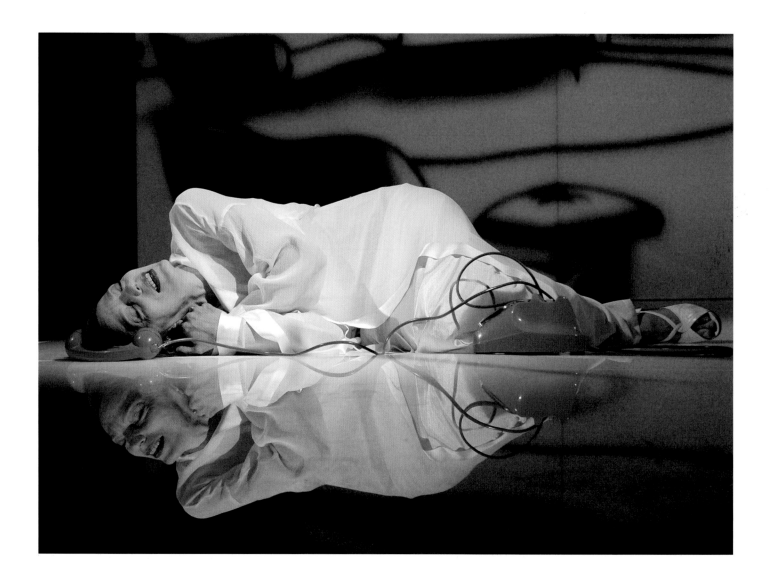

I stay in the sun, in the cement that surrounds the warehouses. I am 20 and I read DeLillo: Daniela and Enrico are in love with *White Noise*, they pick it clean and debone it, they make it bounce in a million forms and quotes I do not know. For me it is only tiring, I'm not able to see inside that novel. It's that day that the Twin Towers crumble down. The image on the bar TV is a movie, but it is also the same disaster of the book I'm reading. The second plane comes into view. I have the impression, for a moment, to understand, deeply, Enrico and Daniela's vision of dream and catastrophe.

Eva Geatti studied Art and has met many wonderful masters. She founded Cosmesi with Nicola Toffolini thirteen years ago, draws often and writes a lot; she has worked as a waitress but also as actress and performer for Masque Teatro, Motus, Ateliersi, Teatrino Clandestino; she's played the accordion on the roof of the toilet of Angelo Mai in Roma; she's had exhibited in some galleries between Naples and Monfalcone; she has taught Directing at the Accademia delle Belle Arti in Bologna; she's worked as a house painter (also for street artists) and as a plumber; she founded a band (LeOssa) with which she went on a 3-concert tour; she's built the fog machine altar for a show at Santarcangelo dei Teatri; she's drawn the cover for a *BeMyDelay* album; she got her leg in a cast at Nosadella2; she did some pirouettes for Jerome Bel at the Venice Biennale; she's been a middle school teacher. She wanders like a homeless person through discos under the name *Furmonàrchia*, has filled a theater with straw for her Eccentric Party, has set fire to a paper carpet in the Villa Mazzacorati Park in Bologna. Her last work with Cosmesi is called *Di Natura Violenta*. And now who knows.

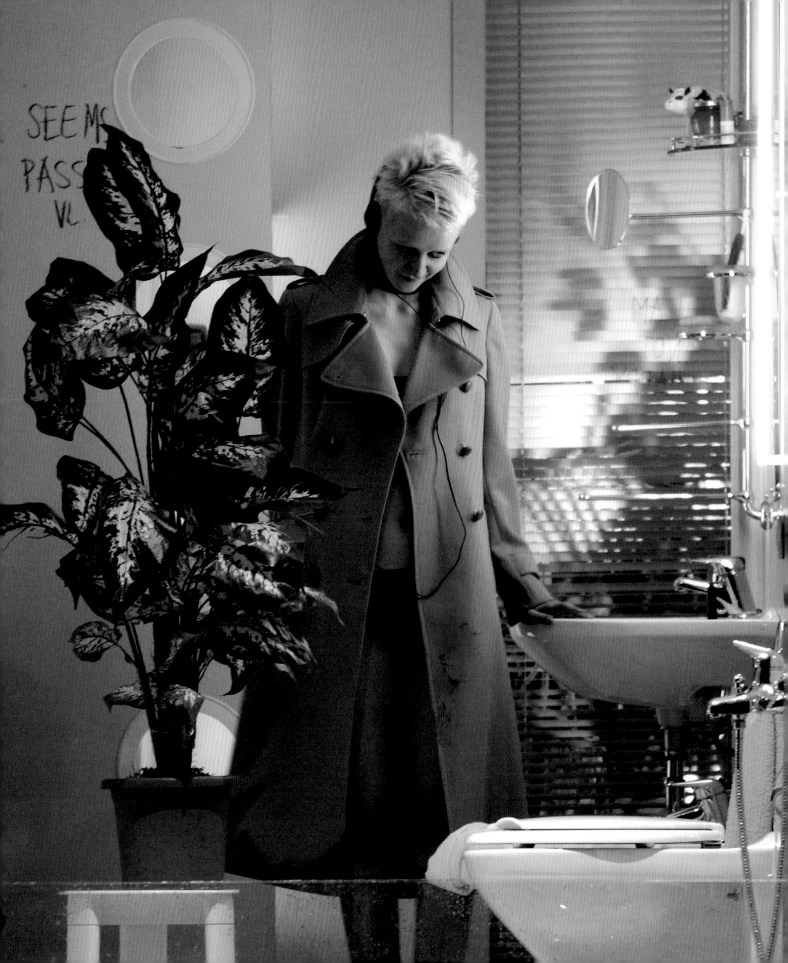

CRASH INTO ME

The Oppressed/Troubled Body

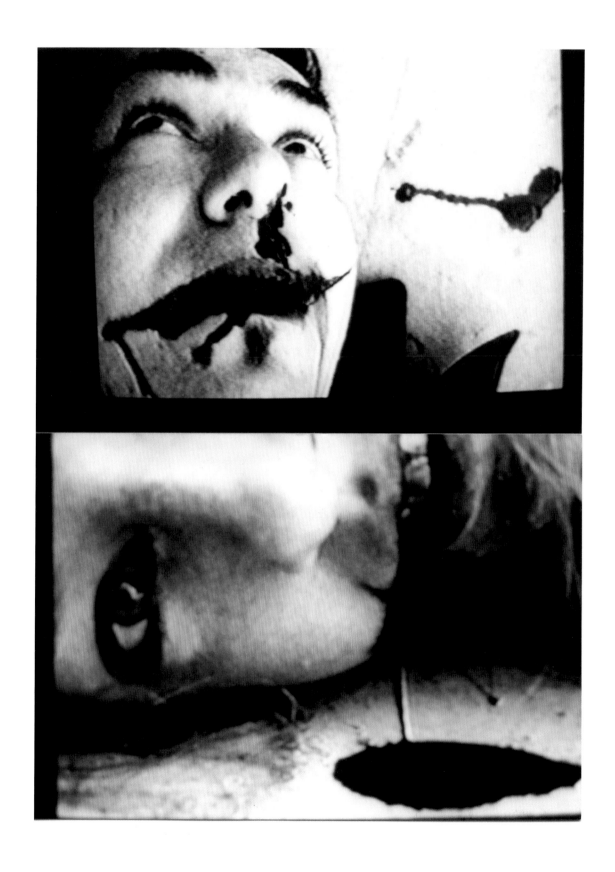

Anti-cosmetic, black glamour, martyrdom to free themselves

by Fabio Acca and Silvia Mei

Friends, right now Motus's work acts as a homeopathic product on what we still conventionally call "theatre". Enrico, Daniela and Silvia offer to the witnesses of this art of crisis a "cure", one made of active ingredients that now and again have to do with the "living", with that painful and necessary fistfight that Pasolini, in his poetry, named "the body in the struggle": the objective manifestation, the physics of a presence bearing originality and, as such, bearing an adequate political positioning. In this there is no ideology, or rather maybe – paradoxically – a healthy bulimia of language, for which any experiment is legitimate if aimed at the restitution of this living body that is, today, the mise-en-crisis of performance. So play that Smiths record, and let's go.

The playlist that scans and structures the scenic writing of *MDLSX*, perhaps Motus's most successful performance in their recent history, is the felicitous synthesis of a specific creative tension. This tension is the product of never giving up, facing the various ways in which the the body's plasticity embodies contemporary imagination. From this point of view, the selection is not a mere functional sequence of musical pieces. Rather, it translates in directorial terms one of the most pervasive, popular and artistically disregarded artistic gestures of the last forty years: *DJing*. Mostly relegated to a perception of consumerism or easy entertainment, the art of the DJ set actually entails the restitution of an original narration of the artist's world, thanks to the selection of musical and textual fragments. This selection emanates an incredibly powerful cultural flow and the renegotiation of the meaning of the single components.

In more precise terms, *MDLSX* precipitates the essence of Motus's theatre, whose stage is literally outrageous, without borders. Not only on the levels of the imaginary and of the theatrical language, but especially on the being-form of the bodies. The push towards subversion of their first works, *O.F. ovvero Orlando Furioso* rather than *Catrame*, radicalized the body as tool for extreme acts. They played the excess performatively to free themselves from the norm and to become artifice: the form was rigorously anti-cosmetic, although it was black glamour, and the body glorified itself in martyrdom to free itself. But this body wasn't naturally liberated, as Silvia Calderoni's body was later on. In this transition Fassbinder found his place. Fassbinder, who transformed the woman into the social and political crest of transformation and progress. *Rumore rosa* is a tribute to the filmmaker as a double of Petra von Kant, that restless woman who brings into reality a metamorphic body: as frenzied as Veronika Voss, as volatile as Maria Braun, as dramatic as Lili Marlene, as heart-wrenching as Lysianne, as much of a martyr as Elvira. The three actresses of *Rumore rosa* attend to the body-stage of *MDLSX*, where the drama is definitely obliterated as it is resolved in a crossfade on the scenic creature that is Calderoni. The rest is soundtrack.

"And if a double-decker bus / Crashes in to us / To die by your side / Is such a heavenly way to die / And if a ten ton truck / Kills the both of us / To die by your side / Well the pleasure, the privilege is mine" (The Smiths, *There is a Light That Never Goes Out*, 1986)

Fabio Acca is a curator, critic and performing arts scholar, PhD in Theatre Studies. He works at the Department of the Arts – University of Bologna. Since 2014 he has been co-artistic director of TIR Danza.

Silvia Mei PhD in Theatre Studies, web editor of the magazine "Culture Teatrali", live arts critic and independent producer. She is researcher at the University of Turin and professor at the Actor's School of the National Theatre of Turin.

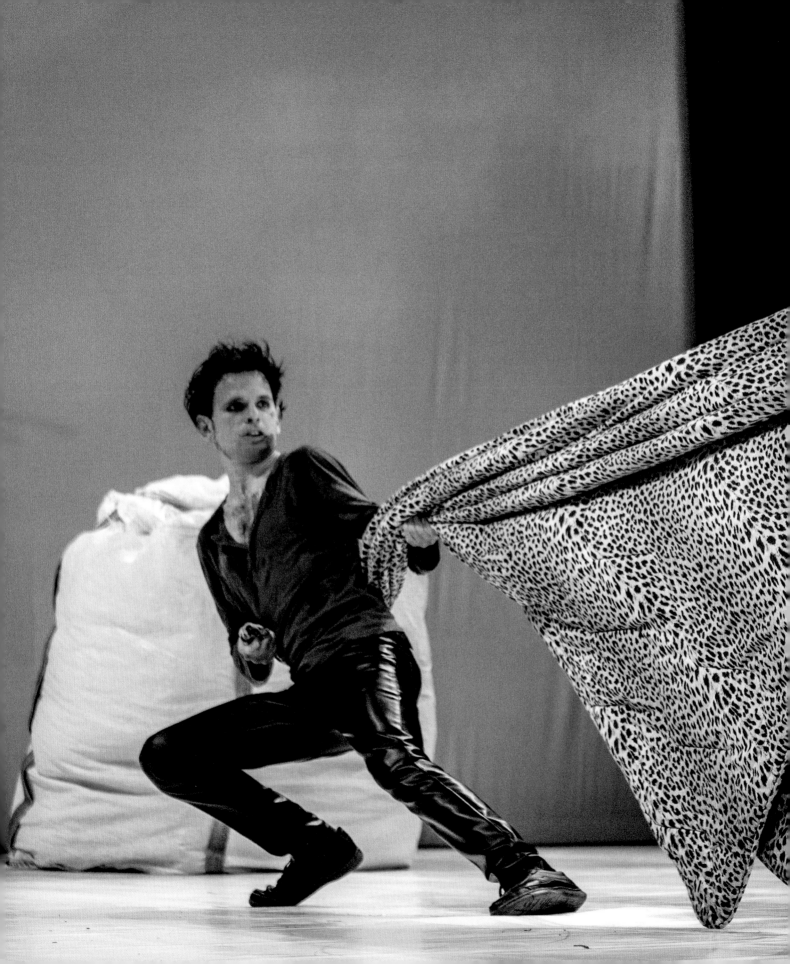

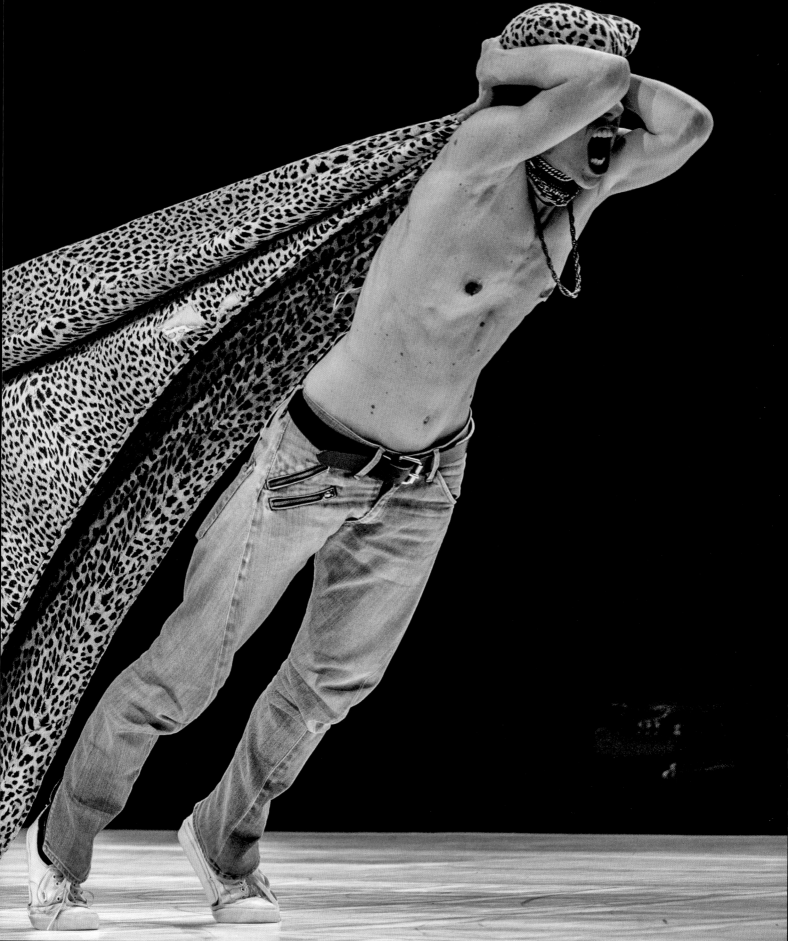

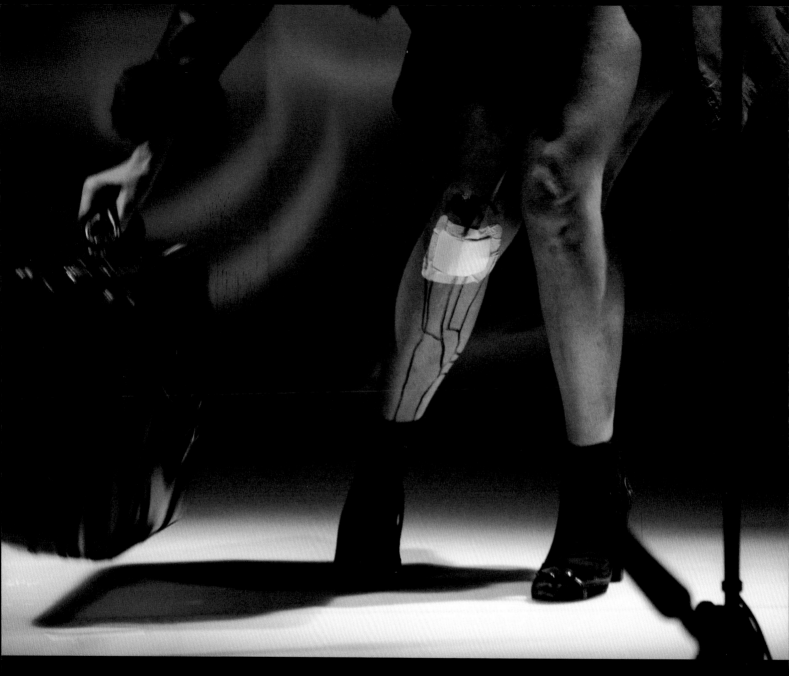

... yes, crash into me. The *Piccoli episodi di fascismo quotidiano* (Little Episodes of Everyday Fascism) entered the folds of my body like sharp shards of shattered crystal, that same crystal that on stage testified to an irreconcilable political and psychic conflict. Our body had become the echo of a reality exploded into madness, it crumbled together with the den that we destroyed every time – impassible, injured, triumphant – it resounded a tension that was barely sweetened in the milk-white of *Rumore Rosa* (Pink noise). A metamorphosis and a friendship that I think back on with joy as I dialogue with the future...

[TEXT BY] Nicoletta Fabbri
Actress, author and curator of theatrical training courses. She worked with Motus participating as an actress in all phases of the project Fassbinder. She is long since part of Le Belle Bandiere Company, working as actress directed by Elena Bucci and as assistant director.

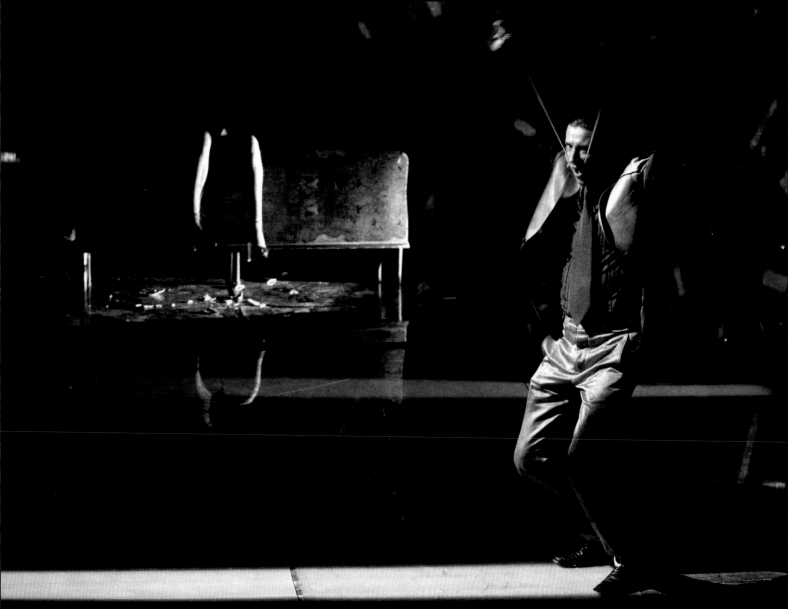

MORTO DIO
MORTO IL PROSSIMO
QUELLO CHE TI STA ACCANTO
VICINO PIÙ NESSUNO DA AMARE
NESSUNA EMPATIA RESTA SOLO EGO
VANITAS SUICIDIO SIAMO OLTRE
OGNI POST POST POSSIBILE
SUPER CANNIBAL IPER TECNOLOGICO
SELFIE CON POKEMON RARO WI WOW
WAWA! SULLO SFONDO MIGRANTE RANTOLA
TROPPO VICINO VICINO
TROPPO VICINO VIRTUALE
CANCELLA REALE VIRTUA E
C NCELA R ALE VIRTU L ANCE
LLA REAL NIENTE MALE SOLO BANALE
NIENTE DI PERSONALE
BANALISSIMO MALE VUOTO TERRORE
ANSIA PAURA SOLITUDINE
DEMENZA HELLO STRANGER
WELL COME WALLS
COME WE'RE GONNA
KILL
YOU
ALL
ALI-
ENS

[TYPE COMPOSED TEXT BY] Dany Greggio
Actor, songwriter, father and much more. Basically self-taught
and a stranger almost everywhere, in life and on stage.

97

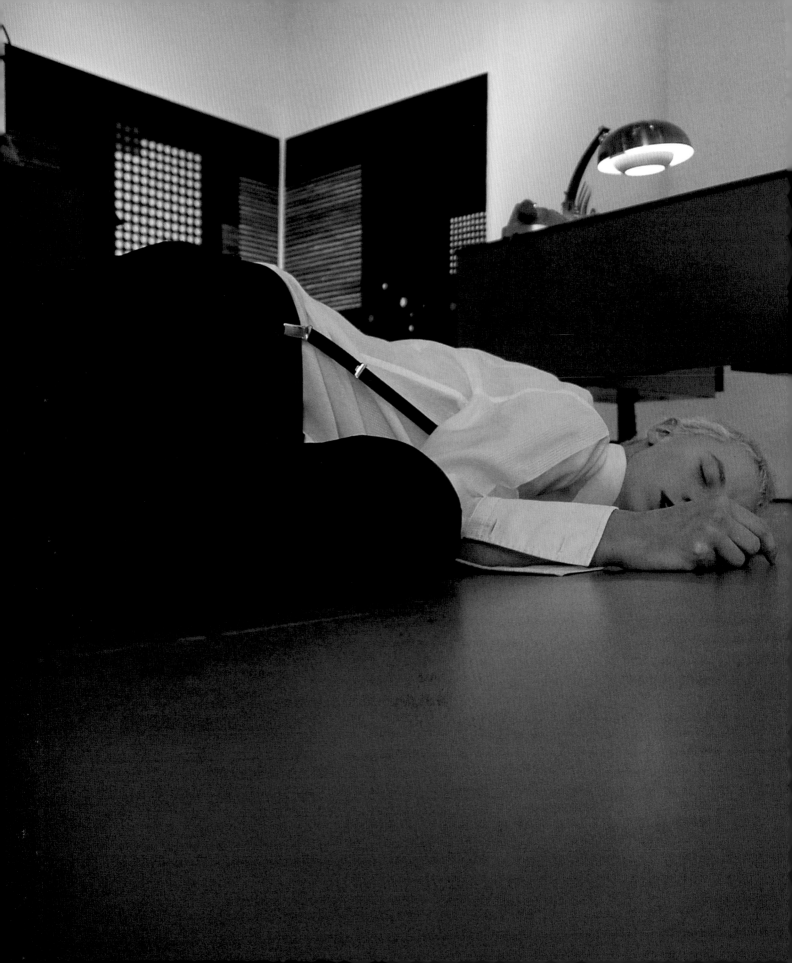

DÉTRUIS LE PLATEAU !

DESTROY THE STAGE!

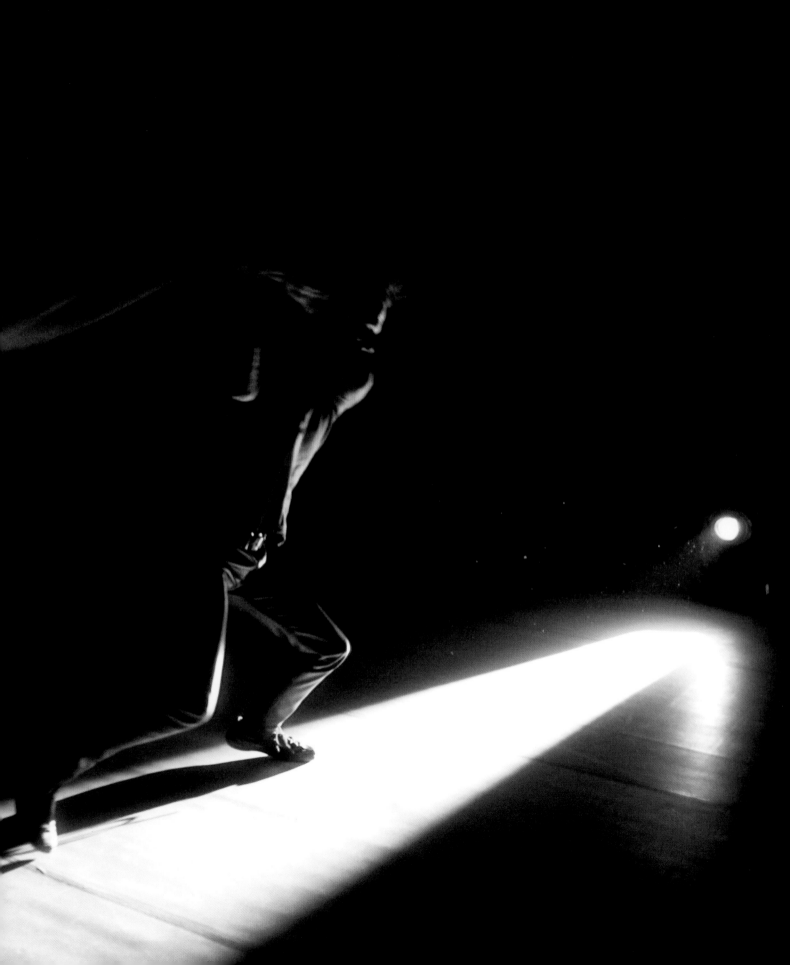

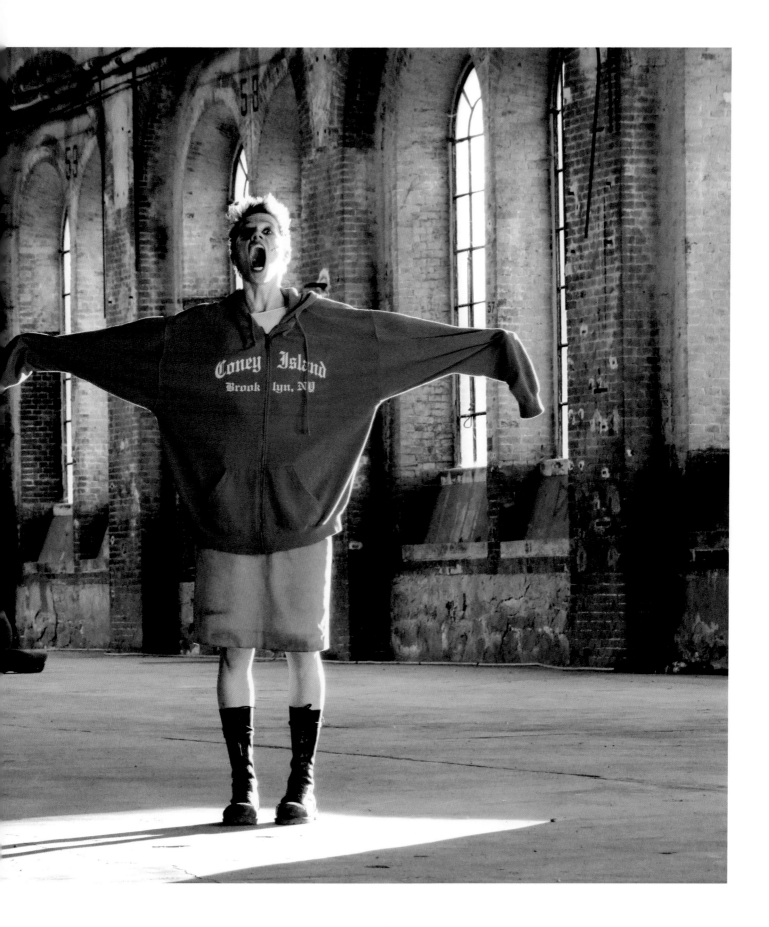

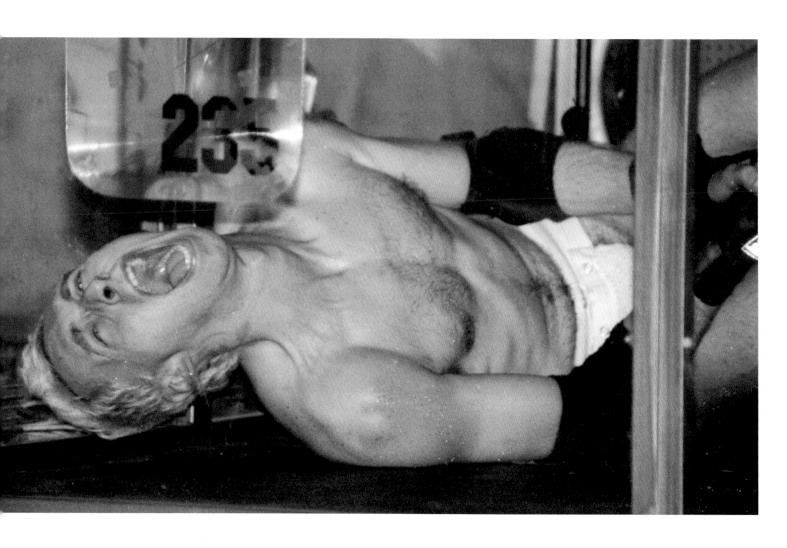

Na tleh je
je posta
And the gr
you eve

ilo polno črnih kroglic, sčasoma
o jasno, da gre za kozje drekce.
nd was covered with black pellets,
ually realize they're goat turds.

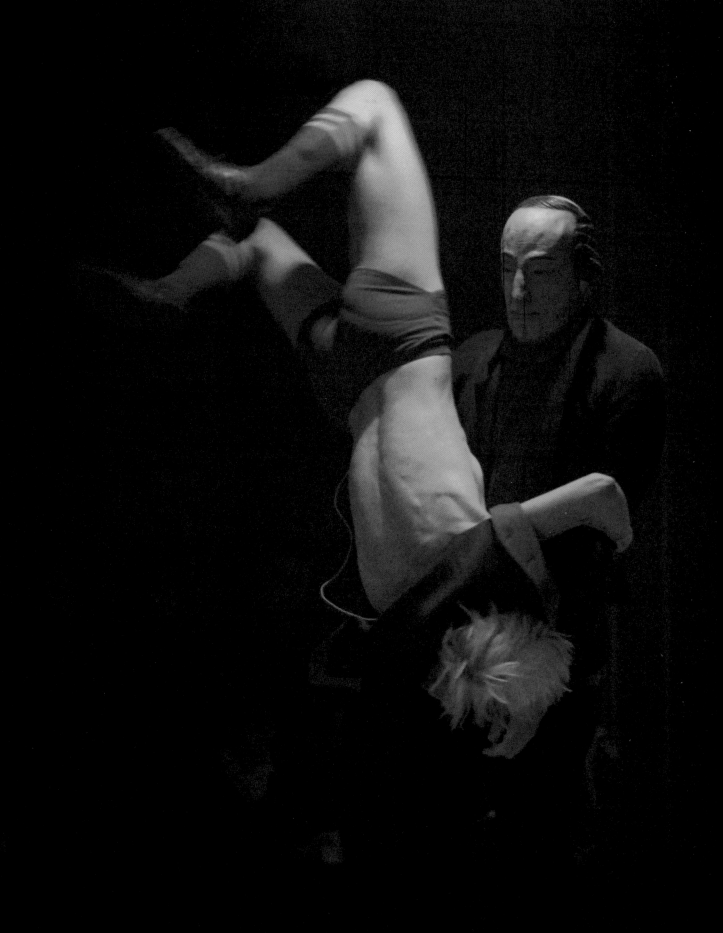

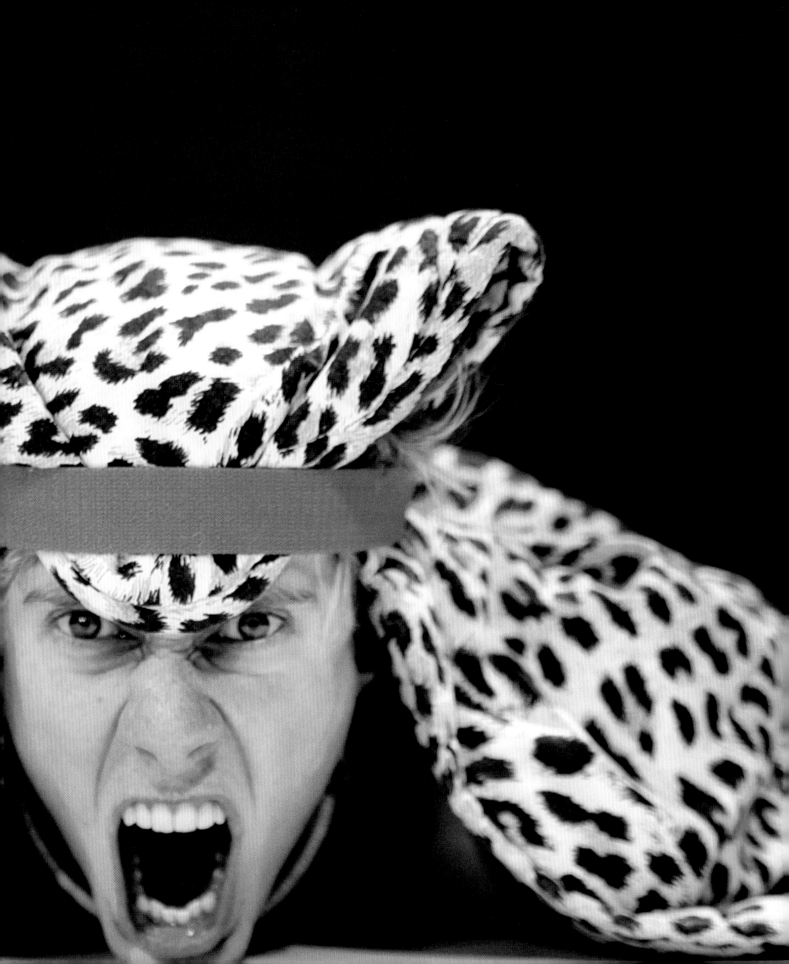

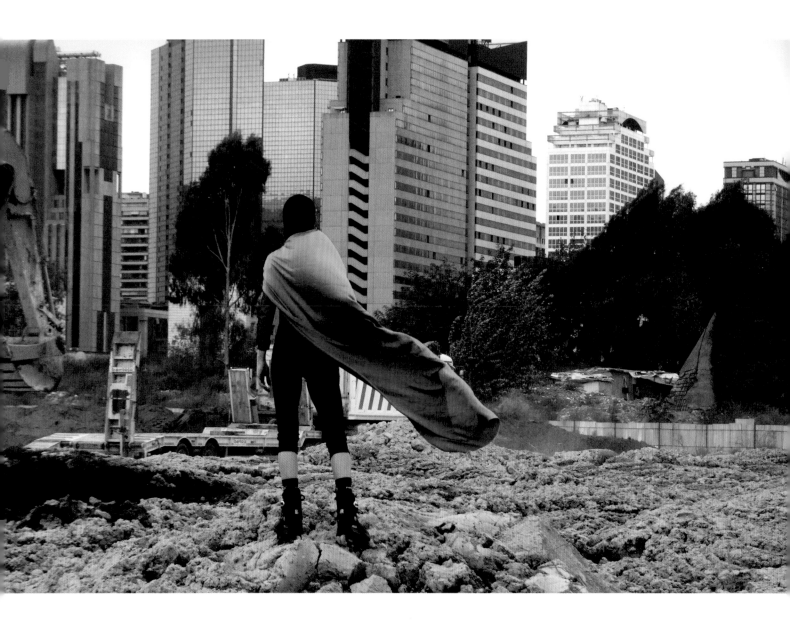

SUBURBAN SOUNDSCAPES

The Terrain Vague Body (in Motus)

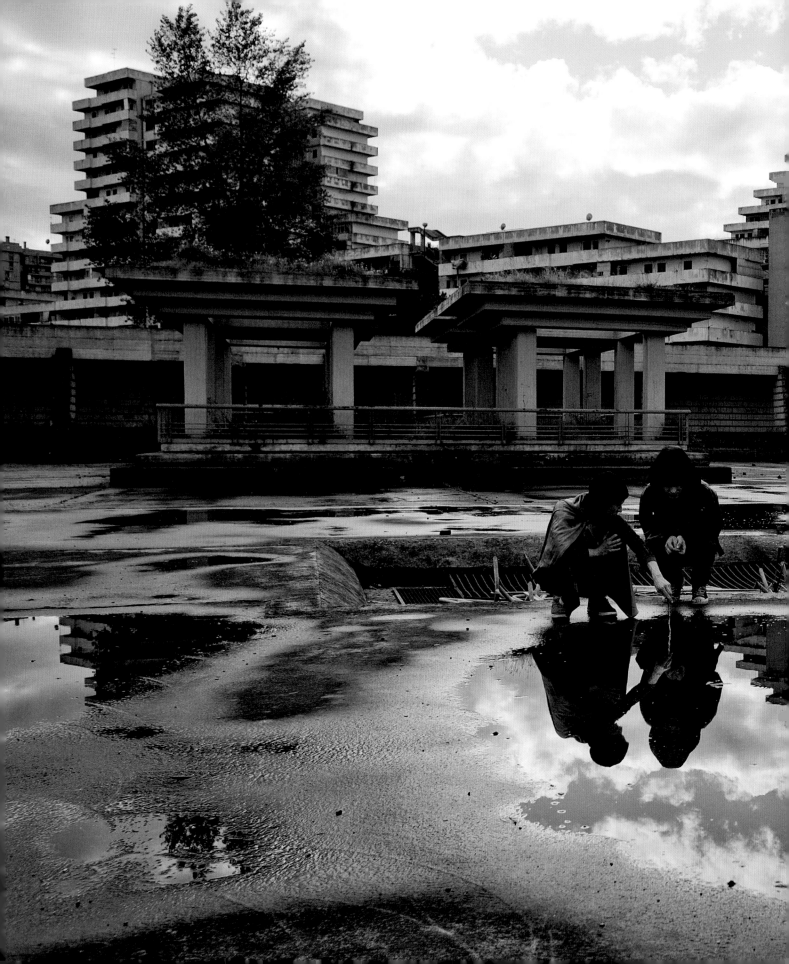

Urban outskirts, breaking borders: the elementary grammar of a moving body in an isotropic space
by Oliviero Ponte di Pino

Terrain vague. The icon is Silvia Calderoni on rollerblades, who in *Run* (2006) crosses some suburban *terrains vagues*, "from the abandoned colonies of the Adriatic Riviera, to the emptied neighborhoods of the ex-DDR, from East Berlin to Halle". They are "outdoor places, strange places excluded from the actual productive circuits of the city. From an economic point of view, industrial areas, train stations, harbors, dangerous surroundings of residential neighborhoods, contaminated sites (…) areas where one can say that the city does not exist anymore" (De Solà-Morales I., "Quaderns", n. 212, 1996). They are middle-earths suspended between city and nature. They have lost or not yet found a purpose. They transmit a feeling of hope and freedom, and at the same time of emptiness and anxiety. They are the same landscapes that recur in *X(ics). Racconti crudeli della giovinezza.*

The open. Silvia Calderoni glides along crooked trajectories. She has no roots. She doesn't belong to any place. She crosses those places without identity. She has no identity, she can build one and change it at any moment. Nomadic and rootless, she wanders in an isotropic universe, in other words in a space whose properties do not depend on the direction in which it is analyzed. Giorgio Agamben calls it "The Open" (*L'aperto. L'uomo e l'animale*, Bollati Boringhieri, Torino 2002). It allows the appearance of possibility in the universe of determinations. According to Agamben, it is in this ability to emancipate oneself from functional necessity that the distance between man and animal is to be found. But also where the difference between a subject with a liquid identity and the predetermined subject of a hierarchized society is to be found.

The stage. What happens when the wave function of this elementary particle collapses, and the body moves from the virtual of the cinematographic screen to the actual space of the theatrical stage? What happens when that subject becomes the object of the spectators' gaze? It is entrapped, it enters a closed and limited parallelepiped, the space isolated from the external influences of the scientific experiment.

The cube. The reduction from subject to object is violence. Thus is created a separation between object and subject, a barrier that separates them. That body that moved freely in an infinite space is entrapped in the enclosed space of the stage. It is the glass cube of Beckettian *Catrame*, with the body painfully banging against that limit. It's the cartesian axes that entrap the protagonist of the video *a place [that again],* Beckettian video and performance set in a geometrical space, crossed and delimited by cartesian axes.

The circle. *O.F. ovvero Orlando Furioso impunemente eseguito da Motus* is set in a circular space, with the audience peeking from the outside at what happens inside, on a rotating stage. It's a solution that allows an infinite movement, and that the same time allows the eternal return to the same, in other words the coercion to repeat a neurotic perversion.

Non-places. In *Twin Rooms* space is doubled. There are two rooms, a hotel room and its bathroom, a "non-place", in other words a space conceived for a specific function (transportation, transit, trade, leisure, etc.) that does not build identitarian, historical, relational relationships (Marc Augé, *Non-Lieux. Introduction à une anthropologie de la surmodernité*, Seuil, Paris 1992).
In May 2002, still within the context of the *Rooms* project, premieres at the Grand Hotel Plaza in Rome

Splendid's, based on a lesser known play by Jean Genet: this time a hotel charged with connotations, with the audience almost hostage of the actors. It is a closed, menacing space, with constant reference to an elsewhere, to the off stage from which actors and spectators have been separated by the violence of the show: the other spaces of the hotel, the outside with the police surrounding the building...

The double. Next to the doubling of the spaces in *Twin Rooms* (or *Run*'s double screen), another doubling is active; that of the real and the virtual, through the live projections of the videos on the screen (a rhetorical figure used by the company on many other occasions). In the dialectic with the theatrical stage, the screen can be the background, maybe played in an illusion-like key, or the elsewhere.

To break the border. The creation of the scenic space had created a limit. That caesura had been the inaugural act, that had begun the rite. It is now about going over that border. It is not a coincidence that it happened with Pasolini, the poet of the suburbs, the minister and the ritual victim from Pratone del Casilino, *terrain vague* where to live the freedom and the coercion of sex. The two Pasolinian works, *Come un cane senza padrone* and *L'ospite*, attempt to destroy the illusion of the scenic box, they break it down or destroy it, laying its mechanism bare. It is a turning point; the camera's diaphragm separating audience and seating, subject and object is broken and disappears: "We have set on a dramaturgical path that has dismantled, slowly and progressively, all our scenic habits, that made us fall into the precipice of the empty space. Like a web page, it can continuously change, it can 'be updated in real time'. This way of entering head low into reality reminds us of the Pasolinian *living in things*."

The desert. In the wake of Pier Paolo Pasolini who searched for the soul's places – other than in the suburbs – also in Africa (for *Notes for an African Orestes*) or in Yemen, in Sanaa (for *Arabian Nights*), *Schema di viaggio* (2004) marks a literary journey trough a series of landscapes, as if seen from a racing car: "From the Po Valley, to the new degraded and post-industrial Roman suburbs such as Eur, Tor Pignattara, Centocelle, Corviale, Ostia, to neighborhoods in Naples like Secondigliano, to the Tunisia desert."
The desert. The space of nothingness and infinity. The teenager and the anchorite.

The square. With *Alexis. Una tragedia greca* we enter the heart of the urban space. The scenic space collapses into the city, into the urban space engulfed by conflict. The out-of-control territory exploded at the heart of the *polis*, on the streets of the Athenian neighborhood Exarchia. The square is the theater of the clash. The spectators are invited to enter the square-stage to share the gesture of the rebellion: the company keeps meticulous tabs of the level of engagement, counting the number of audience members who, at every show, go on stage and start dancing.

The web page. Silvia Calderoni's body with such changing identity inserts itself and brings to life an equally changing space, open to multimediality and the weaving between real and virtual. The stage for *MDLSX* is a web page that opens different applications in constant updating; the performer's body and her oscillating gender identity, the live video, the family clips that reminisce of the past, the soundtrack that scans the performance, the lights...

Elementary grammar of a moving body in an isotropic space. In the last decades, Motus's spectacular devices have explored a multiplicity of different spaces. Or rather, they have explored the *Elementary Grammar of a Moving Body in an Isotropic Space*, an actual, complex and stratified encyclopedia of spaces.

The starting point is a series of pressure-gradient forces based on elementary oppositions: open-closed, inside-outside, cube-circle, finite-infinite, real-virtual, reality-fiction, single-double, past-present, subject-object, freedom-violence... The privileged investigation terrains are spaces of indetermination, like the abstract space of Cartesian geometry, but also the *terrains vagues* between city and country, the non-places of post-modernity. But also the video screen, with its infinite potentialities.

In this open field, without hierarchies, moves a body, an identitarian dis-anchored particle, mutating, in an exploration that is physical, experiential and existential at the same time.

These works also tell the necessity and the impossibility of the contemporary subject to anchor themselves to a space. They can do it, precariously, in the space-time of the theatrical event, when is created a relationship with the Other – in the gaze of the Other – that is, however, also coercion and violence.

Motus's works feed themselves on this paradox: the stage becomes the place where to live it in all its contradictions and fragility.

Oliviero Ponte di Pino is currently the publisher of the website ateatro.it, the curator of the literary festival Bookcity Milan. He is one of the voices of "Piazza Verdi" (Radio 3 Rai), and teaches "Literature and philosophy of theatre" at Brera Academy. Among his latest books, *Comico & Politico* (2014), on Beppe Grillo and the 21st Century populisms.

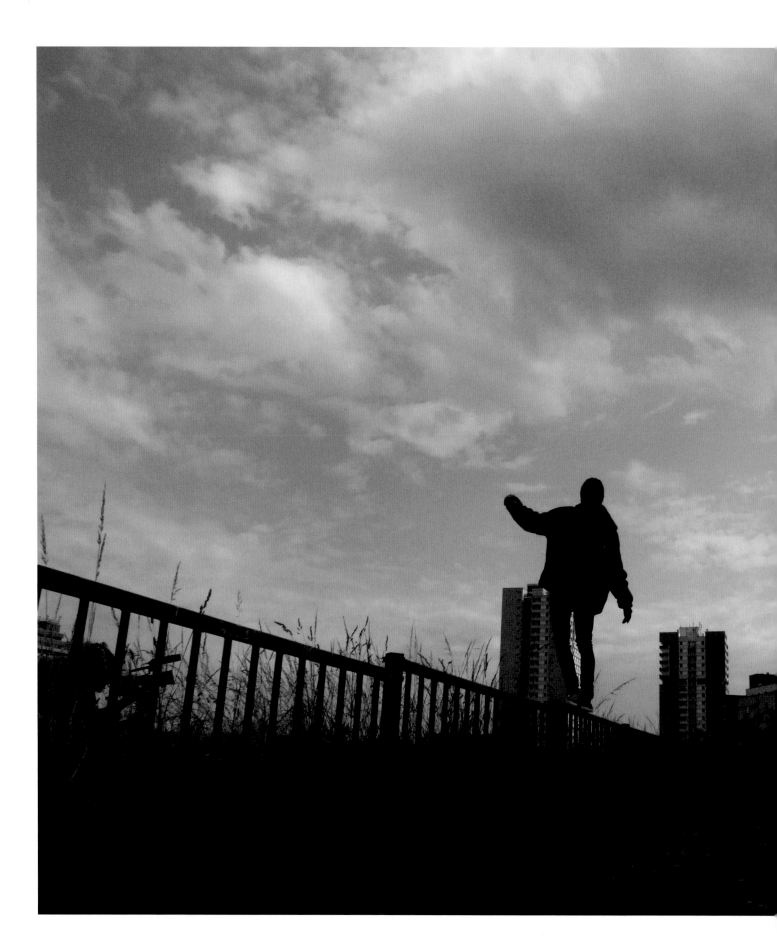

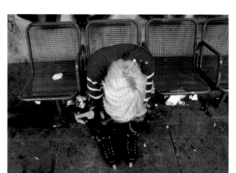

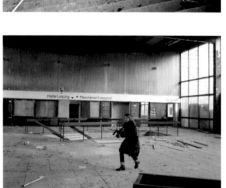
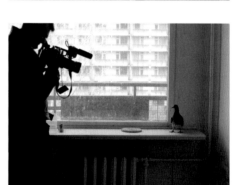

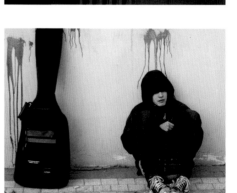

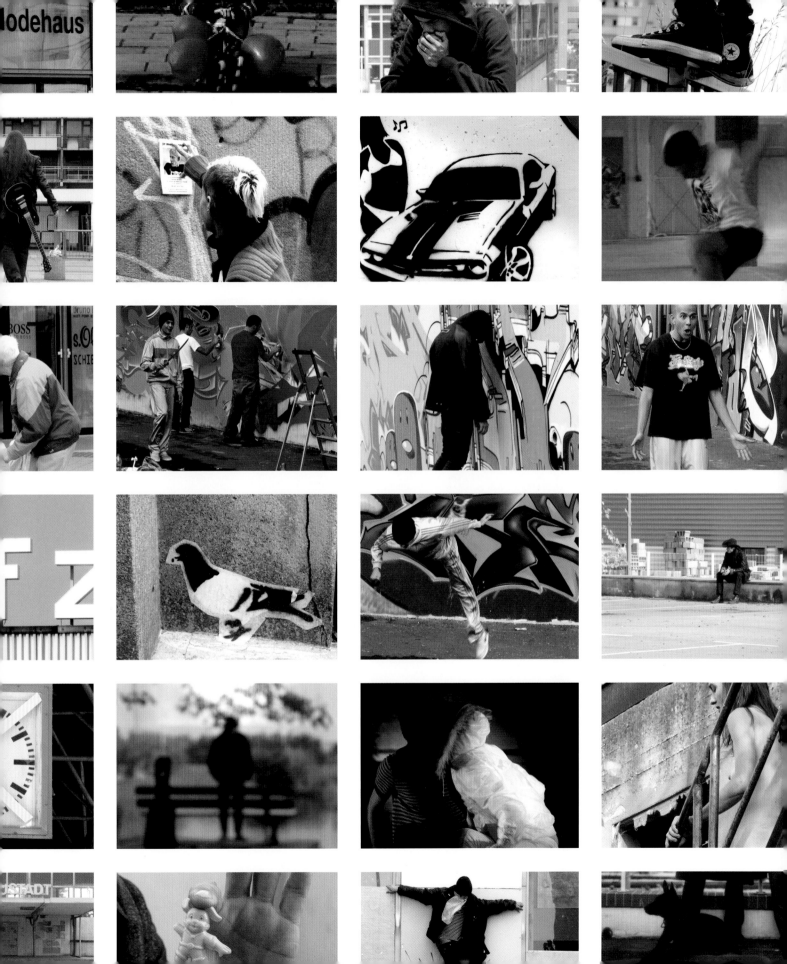

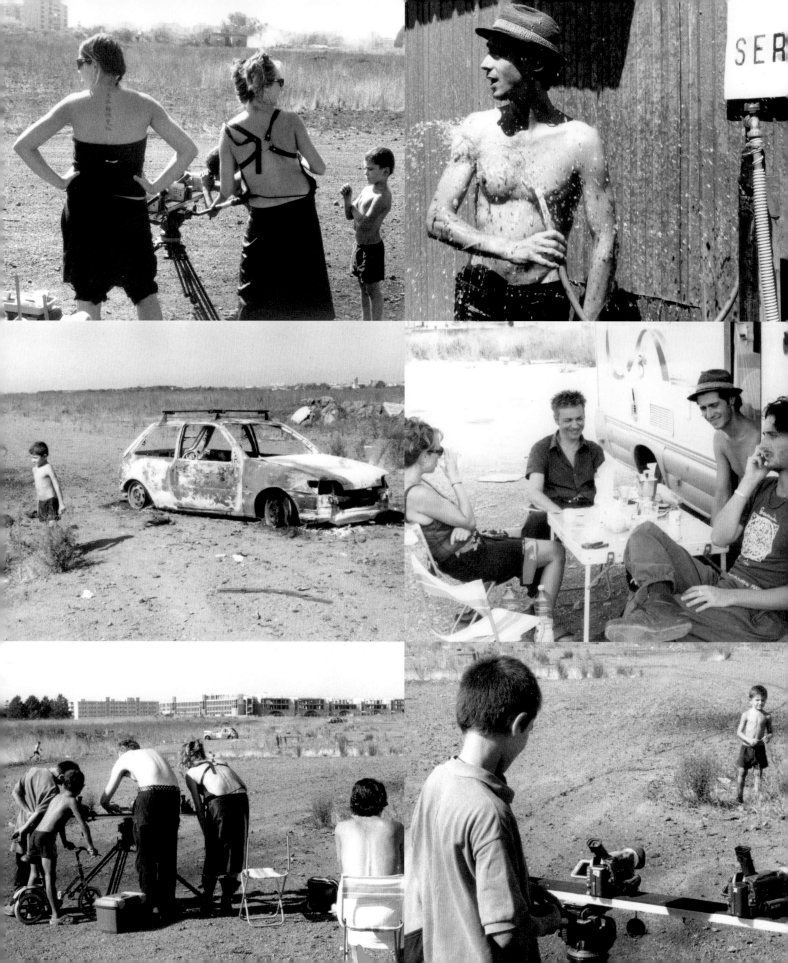

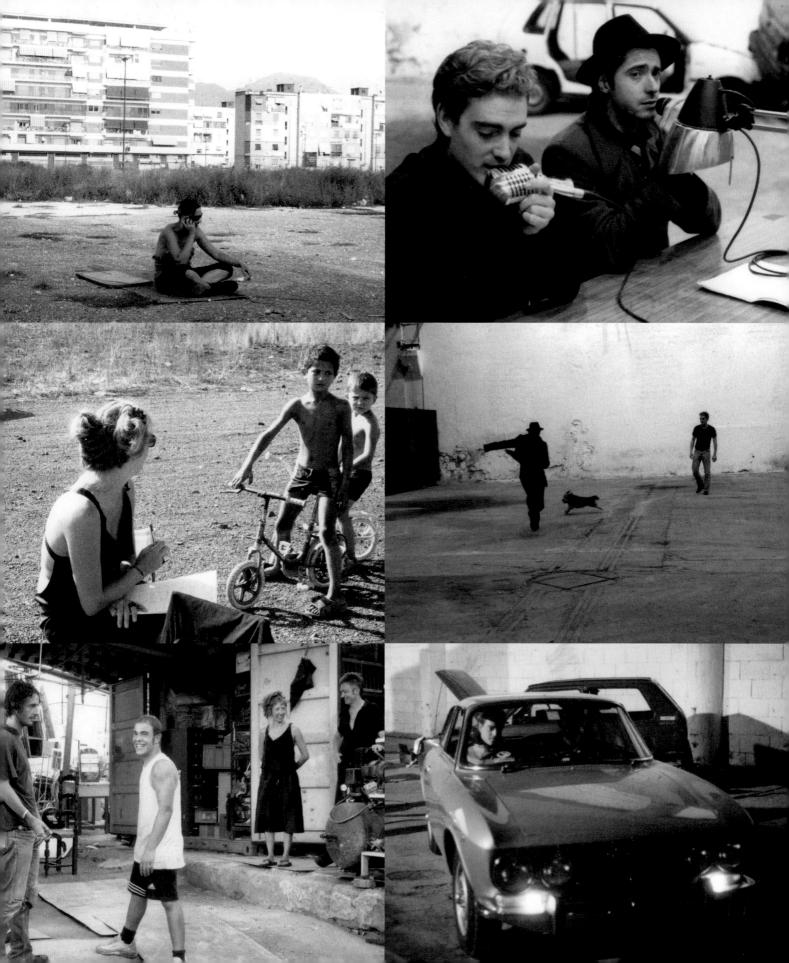

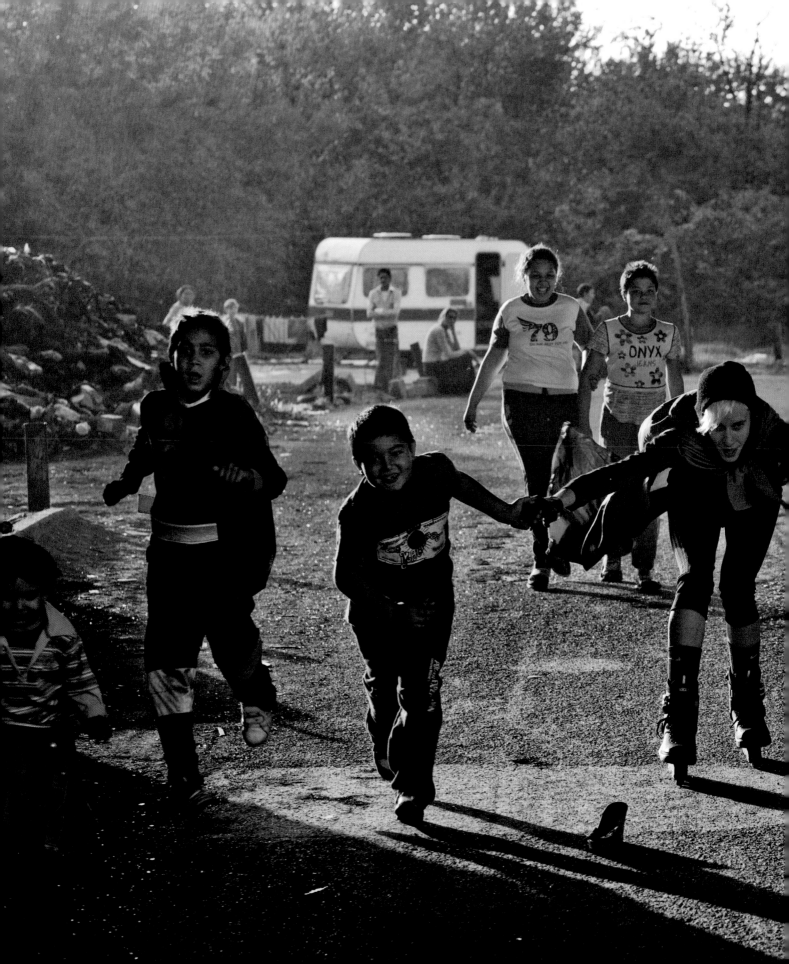

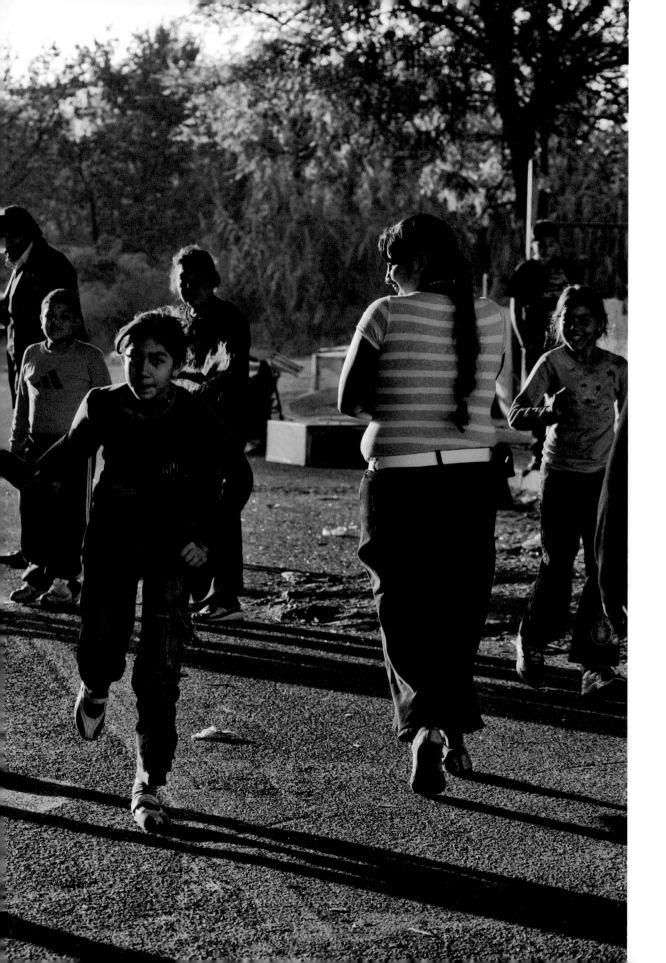

...SCENDE UN SILENZIO INFERNALE. TUTTI TACCIONO E NON SI MUOVONO, OPPURE RIDACCHIANO PRENDENDOLA IN GIRO... SOLO SERGIO ALZA TIMIDAMENTE LA MANO.

CLOSE-UP SERGIO
Piano americano,
totale gesto.

CANDID CAMERA - TC 01:03:15:23

TROVA IL CORAGGIO DI GUARDARLA NEGLI OCCHI PER LA PRIMA VOL
NON HA CAPITO MOLTO, MA È DISPOSTO A TUTTO E NON SA PERCHÈ

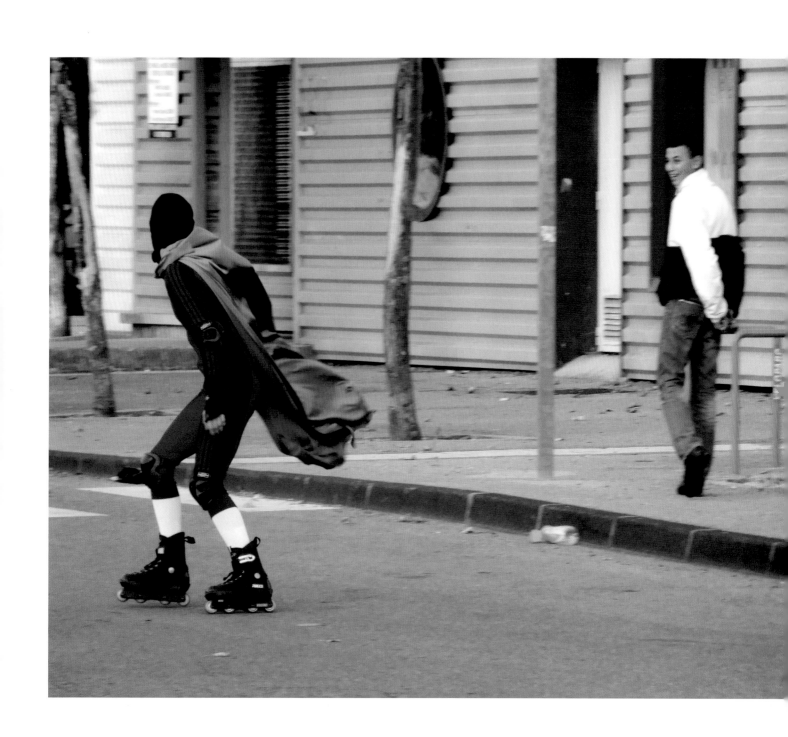

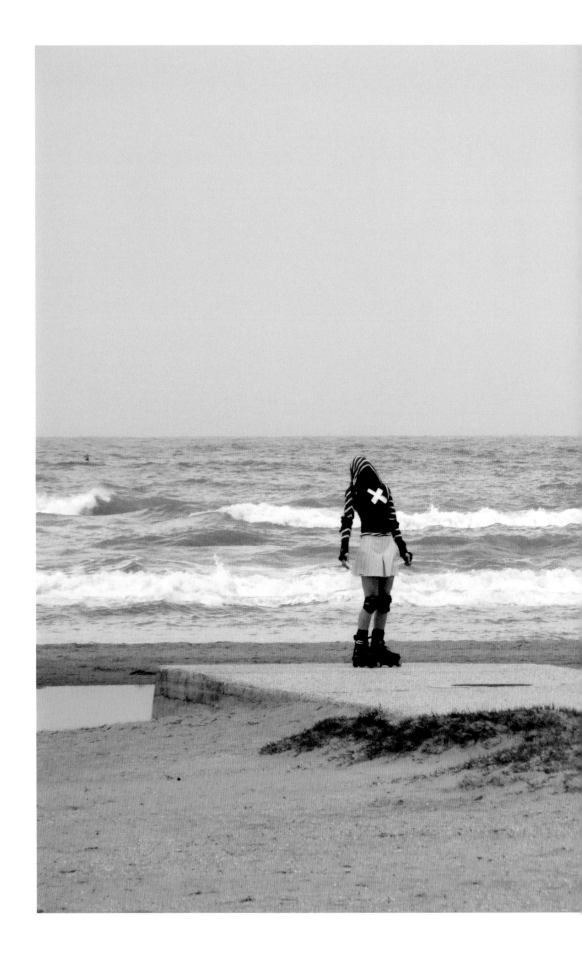

a raised fist, scandalous, proud in filth and accursed with vulgar
ointments, piercing arrays of worn civilizations, incendiary
and storm-breeded into dark pits of alien becoming. the dark matrix
of teeming bodies spawns unprecedented and pyromaniacs carrions.
these are not bodies but swarming spectres whose flesh oozes
out from. flesh cannot remain. the surface of the body is a border
that is hyper-crossed by the body itself, swarms with no regulations,
indecorous grime that extols the alien[-n]ation of further
vapor-civilizations. the body melts into a fringe entity, an onslaught,
a pinnacle of transgenesis, b[l]ooming as a cyclonic terror. it is just too
easy for this phantasm to scare humans. alien bodies are committed
to outrageous revisions, dwelling the abodes of minorities, fueling
the margins, disappearing to authorities, showing up wheresoever
the form is not-formed-yet, afar, detached and ardent. the body
at the margin, enhanced by dark secernments (...)

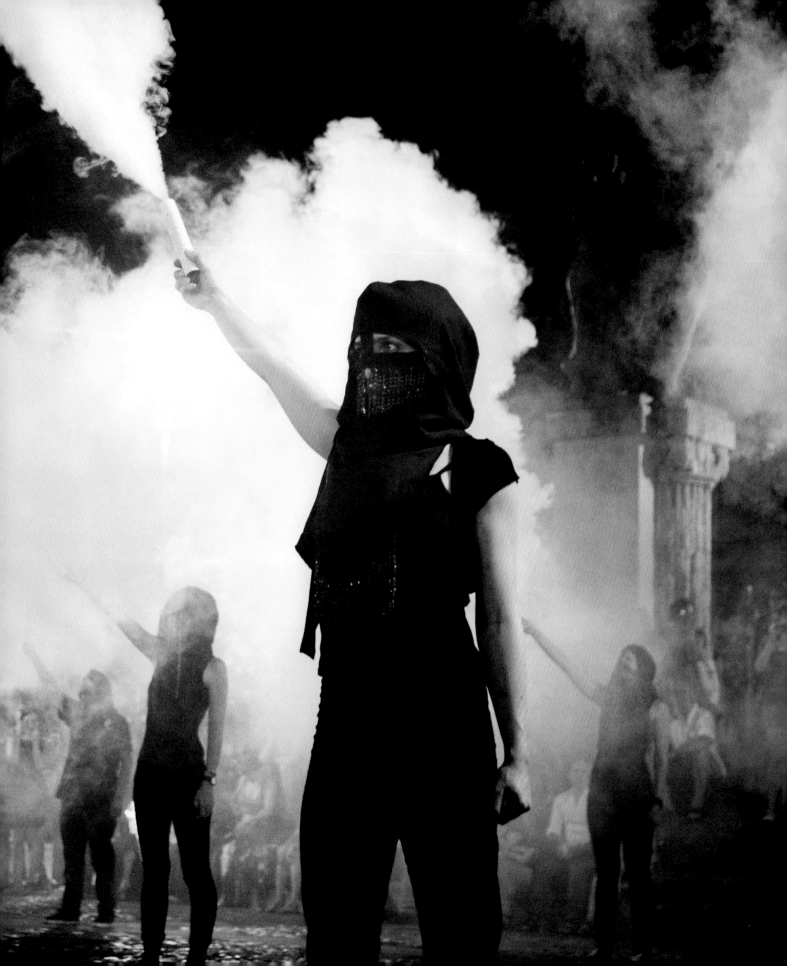

NO AFTER
NO BEFORE
NO ABOVE
NO BELOW
NO BORDER
NO WAIT
NO BREAK
NO CLOSED SPACE
NO STOP
NO LINE
NO POINT
NO THING IN THE MIDDLE
NO VEILS
NO BITTER
NO BLACK
NO FEAR
NO SAD
NO GOD
NO GODDESS
NO POSSESSION
NO COLD
NO TEPID
NO SWEET
NO SOFT
NO HARD
NO RIGID
NO ONE STATES
NO ONE KEEPS QUIET
NO ONE SLEEPS
NO ONE CRIES
NO ONE SERIOUS
NO SHAME
NO MAN
NO WOMAN
NO OLD
NO HOROSCOPE
NO DROOL
NO THING ILLUSTRATES
NO ONE EXPLAINS
NO LIPSTICK
NO HAIR
NO TIE
NO SQUARE
NO THING DERIDED
NO LAST NAME
NO FATHERLAND
NO MOTHERLAND
NO HIERARCHY
NO FAMILY
NO TRINITY
NO DICK
NO ASS
NO ENEMA
NO APARTMENT BUILDING
NO CARESS
NO CONDOM
NO WINK
NO STAIR
NO DEATH
NO BIDET
NO QUIET
NO DOPING
NO POND
NO LOLLIPOP
NO SILENCE
NO GUN
NO FAX
NO DOCUMENTS
NO DRY
NO TITS
NO BIKINI
NO THEATRE
NO GEOMETRY
NO PLANIMETRY
NO PROSPECTIVE
NO MASCARA
NO LITTLE POOL
NO JUDGMENT
NO LIVING ROOM
NO BRAND
NO MOLD
NO SNACKS
NO BABY BOTTLE
NO DISPLAY CASE
NO ALBUM
NO PLAIN
NO CHARRED
NO CINEMA
NO YES
NO NO
NO THING CONJOINS
NO THING SEPARATES
NO VERB

NO ONE SEATS
NO ONE HITS
NO ONE CASTRATES
NO RAGE
NO ADJECTIVE
NO NOUN
NO ONE FORCES
NO RIGHT SIDE
NO OTHER SIDE
NO RIGHT
NO SMOOTH
NO EMPTY
NO FULL
NO THING IMPLODES
NO CALM
NO ACID
NO SPARKLES
NO CUIRASS
NO SKELETON
NO TUTU
NO HEELS
NO UNDERWEAR
NO NAILS
NO AMUSEMENT PARK
NO RED BULL
NO ROHYPNOL
NO CELL
NO MYSTICISM
NO GOAL
NO RESULT
NO SUM
NO SUBSTRACTION
NO THING WINS
NO THING LOSES
NO CERTAINTY
NO TECHNIQUE
NO DESERT
NO DIARRHEA
NO CHRIST
NO CAPITAL
NO SOVEREIGN
NO THING DIVIDED
NO THING ORDERS
NO THING FORBIDS
NO ONE STRUTS
NO TRAJECTORY
NO GOOGLE MAPS
NO THING BUYS
NO THING SELLS
NO THING INDICATES
NO FISH STICKS
NO CURLERS
NO MASHED POTATOES
NO SPERM
NO THORNS
NO FIGURE
NO METHOD
NO DIAPERS
NO MASS
NO FLOOR
NO NEWS
NO DECORUM
NO DELIVERANCE
NO DARKNESS
NO MINISTER
NO CATEGORY
NO EXHIBIT
NO WORK
NO LINGERING
NO DOUBT
NO WAR
NO HATE
NO MAKE UP
NO PLAY
NO REWARD
NO SCREAMS
NO DEODORANT
NO DEHUMIDIFIER
NO SUGAR
NO CATHARSIS
NO KNIFE
NO SCHOOL
NO PHILARMONICS
NO BALLET
NO RELATIONSHIP
NO STABILE
NO INSTABLE
NO CLASSIC
NO SMART
NO HORIZON
NO BEGINNING
NO END

[TEXT BY] Luigi De Angelis was born in Brussels in 1974.
He is a director, a lighting and set designer, a musician.
Together with Chiara Lagani he founded the company
Fanny & Alexander in 1992.
His directions and conceptions always start from
an interrelation between music, sound space and scenic
space, arising from visual arts and contemporary music
repertoire.

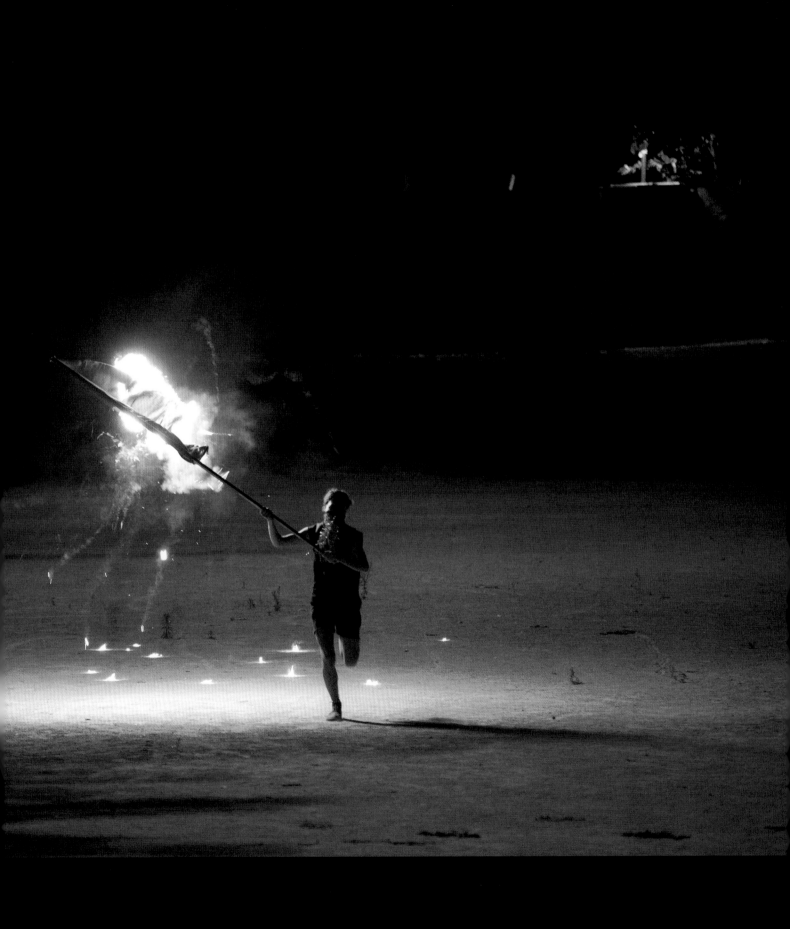

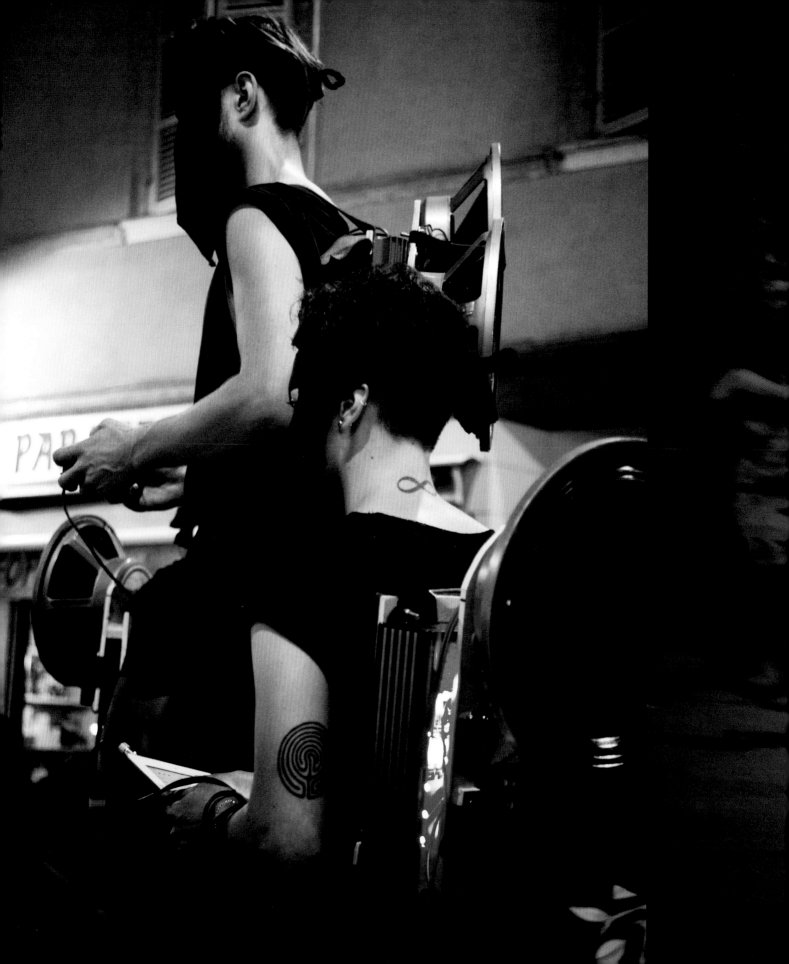

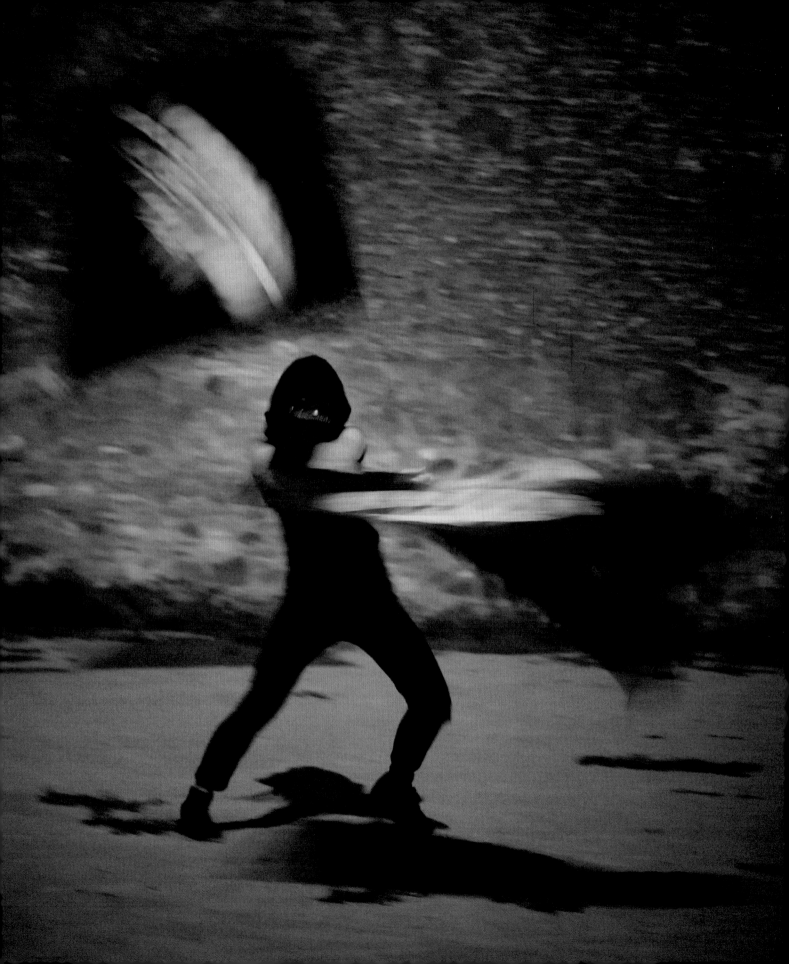

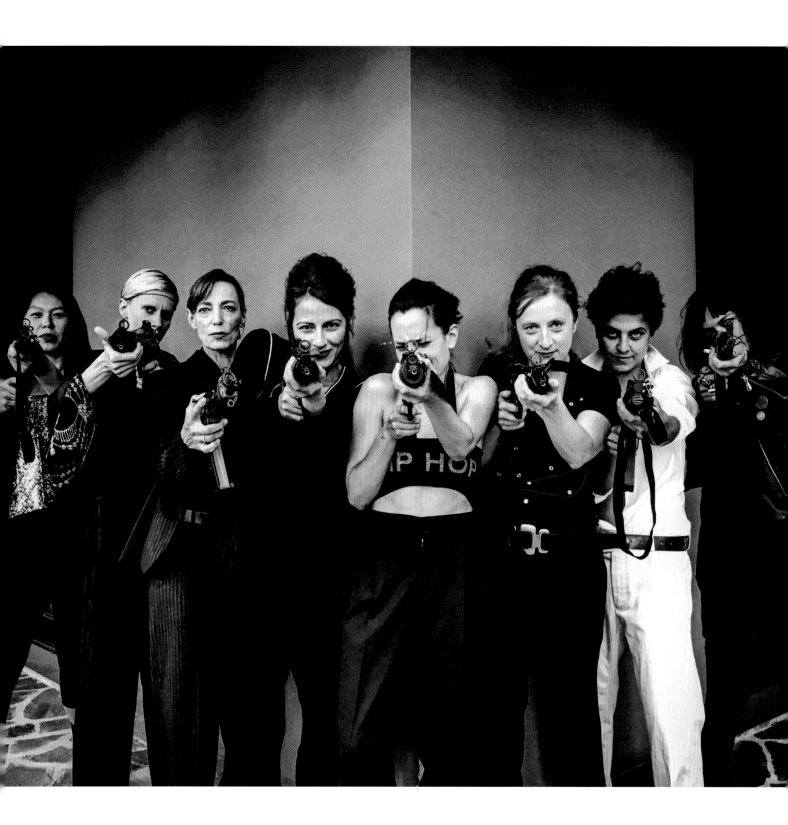

WOMAN IN REVOLT

The Political/Subversive Body

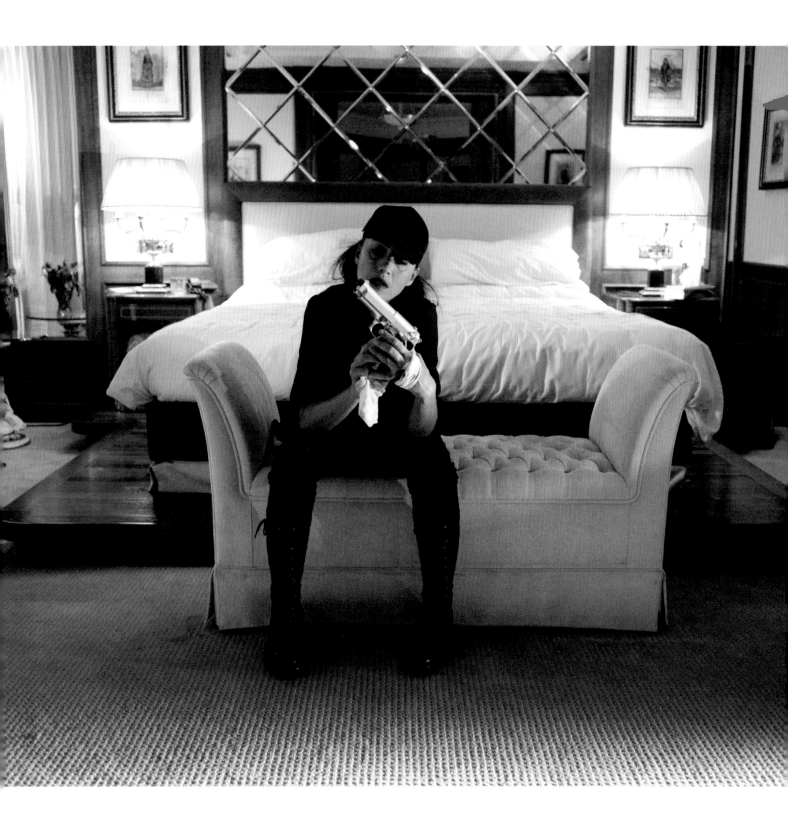

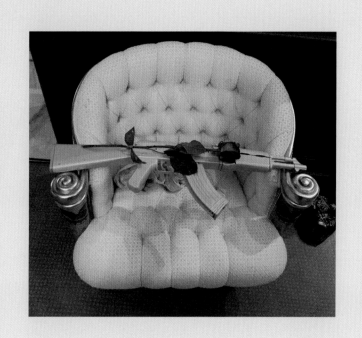

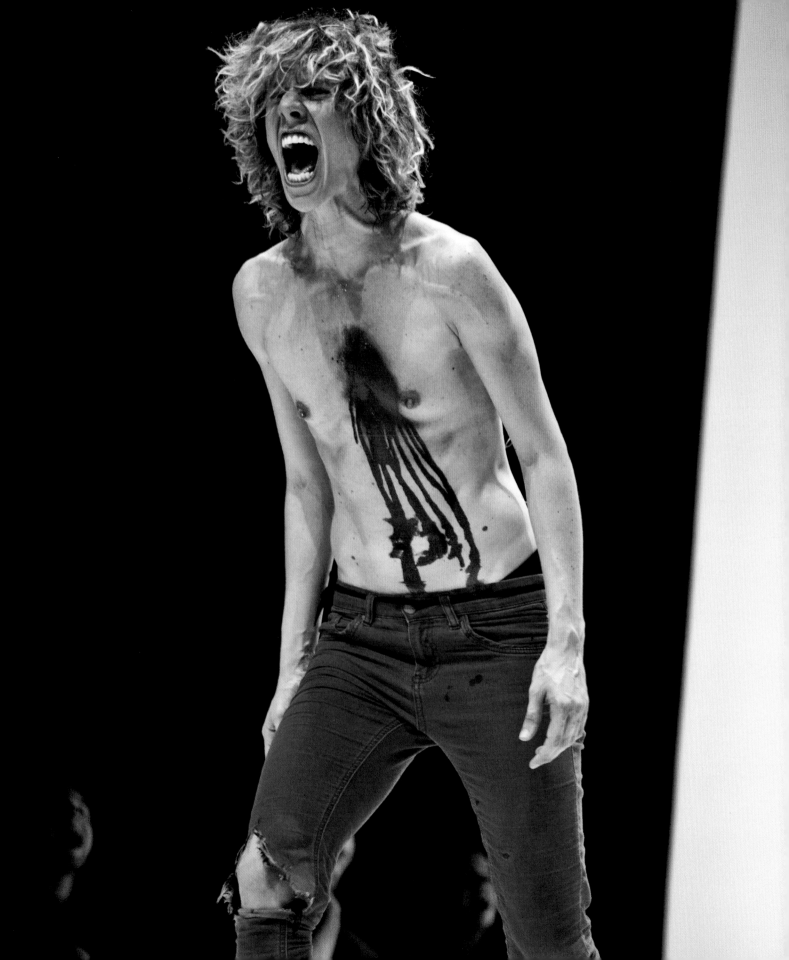

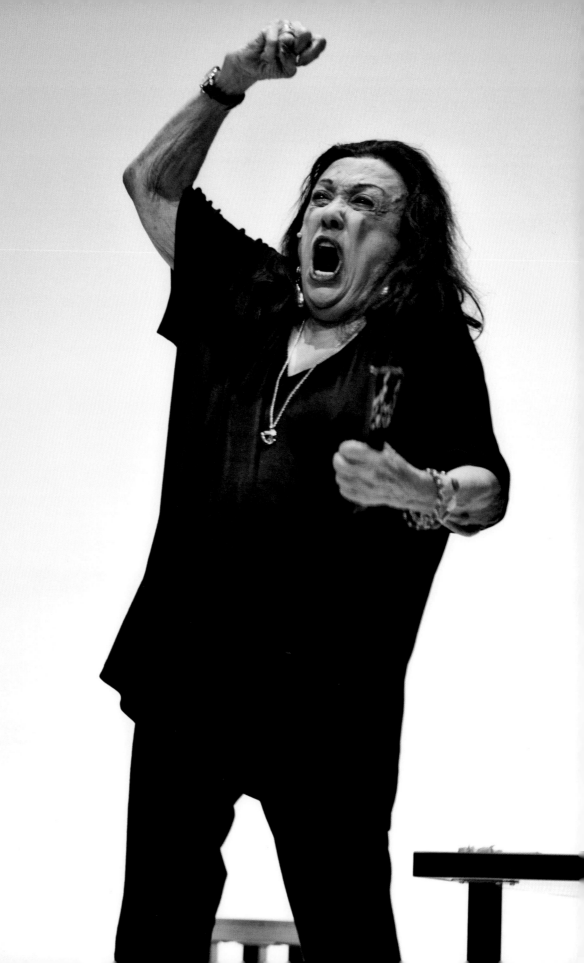

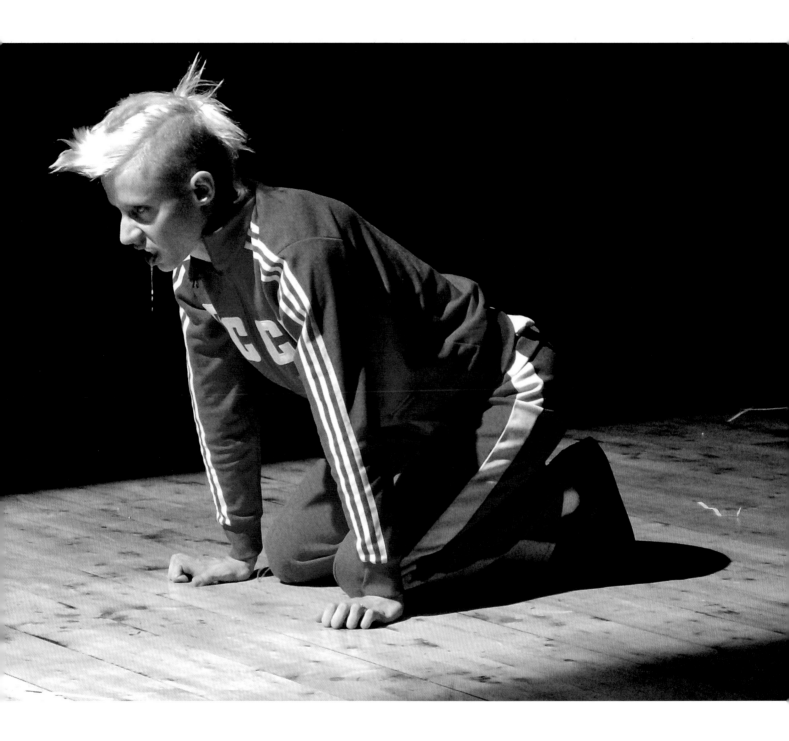

150

A New NO! To destabilize the binary codes of gender and patriarchy and by extension citizenship, race, class and [please fill in the blanks for yourselves] **by which we imprison our future**

by Melanie Joseph

Art doesn't change the world, people change the world. When artists – a self-defined people – interrogate the contexts in which our work is situated, the fractured worlds in which people live; when we wrestle comprehensively / exhaustively with the codependence of context and content and then offer up our encounters as art, this is an authentic invitation; and that is revolutionary action. And, as Judith Malina said (and said again in *The Plot is the Revolution*) "non-violent revolution, or it isn't revolution". Such invitations sometimes unlock what people think we know, change the posture of our bodies, our gaze at one another, and with any luck, may even evoke fresh poetics of consideration – another language we can bring to the ongoing (re)creation of the world.

Motus' invitation is theatre, in which ferocious aesthetics taunt the form to see what it can hold, and then what else, and still what else. Marry this to their conviction that the world can – and must – be changed, and these invitations are revolutionary actions. My first Motus productions were *Too Late! (antigone) contest #2* and *Alexis. A Greek Tragedy* in which the disposition of power was eviscerated and simultaneously embodied in contemporary proposals for resistance – proposals made with the Body itself. First there is the Punk – like the interpretation of Antigone as a woman, transforming her into a person of unquestionable autonomous power and agency – embodied in this world now.

Then there is the tender and formidable nakedness that Silvia Calderoni offers up to us in her performance of Antigone, and then again in *MDLSX* – with her own androgynous body. These encounters can't help but destabilize the binary codes of gender and patriarchy and by extension citizenship, race, class and [*please fill in the blanks for yourselves*] by which we imprison ourselves, by which we imprison a future. What else might we consider in our definitions of ourselves as human? This is a radical invitation.

Perhaps what's most indelible to me are the ways that that time and again Motus' performances constellate that rare and evanescent communion that only live theatre can propose. Whether it's audiences joining the actors onstage in *Alexis. A Greek Tragedy* to share the vitality of protest, or sitting quietly together to take in a song from the recently deceased David Bowie in the epilogue to *MDLSX*, we are authorized to imagine "what else could be" *together*. It is catharsis. It is at once the plot and the revolution of Motus.

Finally… and it must be said… there is what is ineffable about Motus, what we somehow know isn't fully articulated by the theatre they make or the politics they propose, something larger and undefinable that draws us to them. I've taken to thinking this may be a connection to a future that hasn't yet arrived, a future outside the words or art or politics we have at this moment. Though Motus and I live on different continents and too rarely get see one another, I find them *there* sometimes, in that wordless place, in the throes of impotence and longing, and in the spirit of "fuck it, we're going to try to figure it out anyway". It's Grace to discover them there, to find we are not alone.

[TEXT BY] Melanie Joseph is the founder and artistic leader of The Foundry Theatre (NYC). She takes on multiple creative roles across projects including co-creator, director, dramaturg and/or producer. Her productions have collectively garnered 12 OBIEs, seven Drama Desk nominations, and multiple MAP Fund grants.

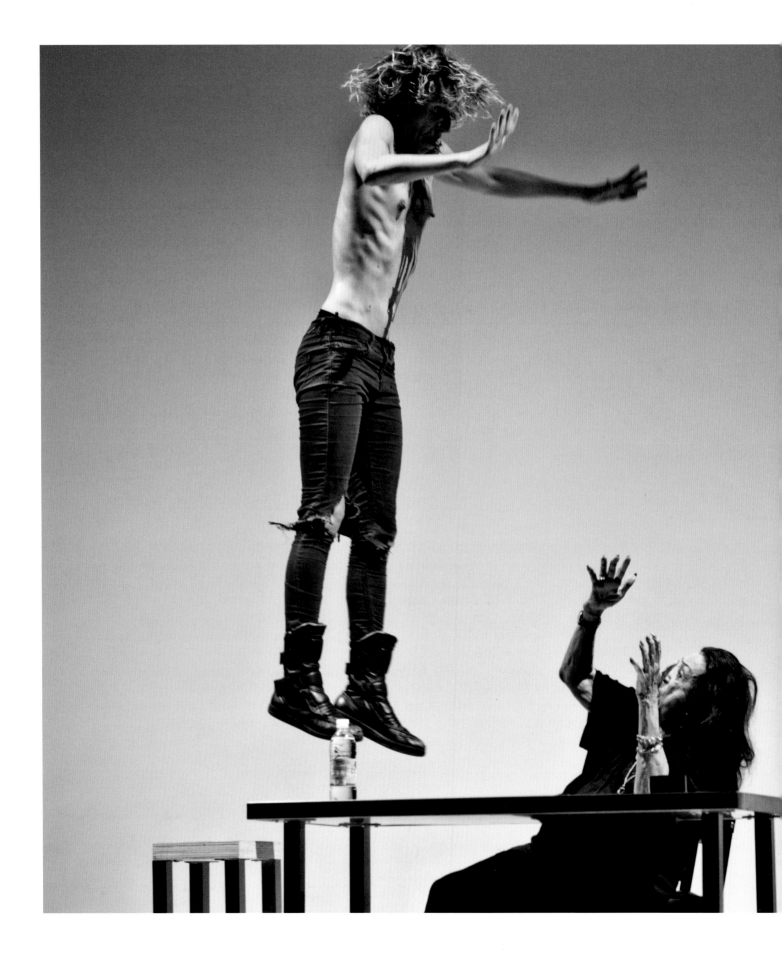

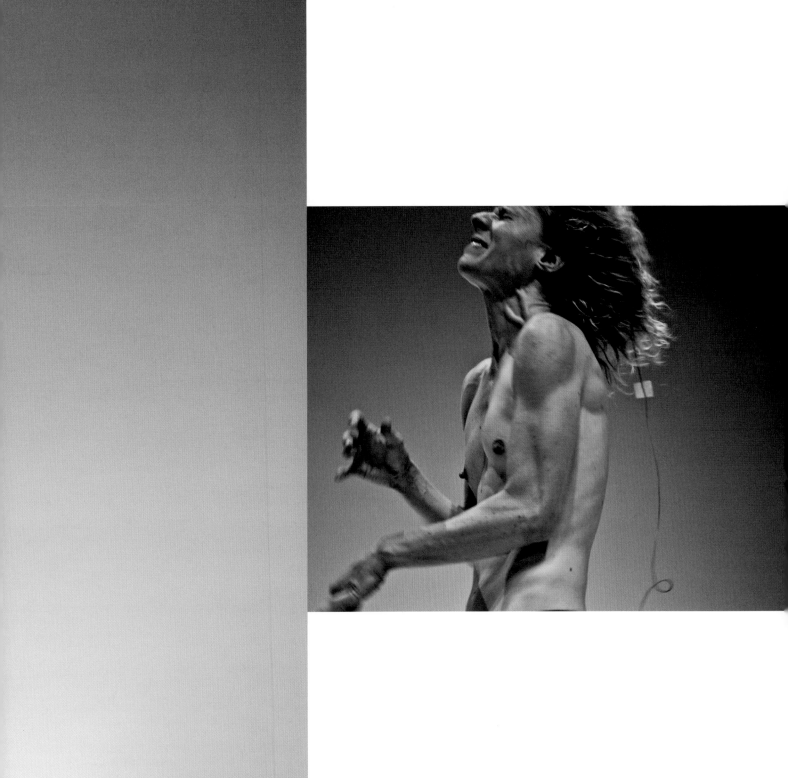

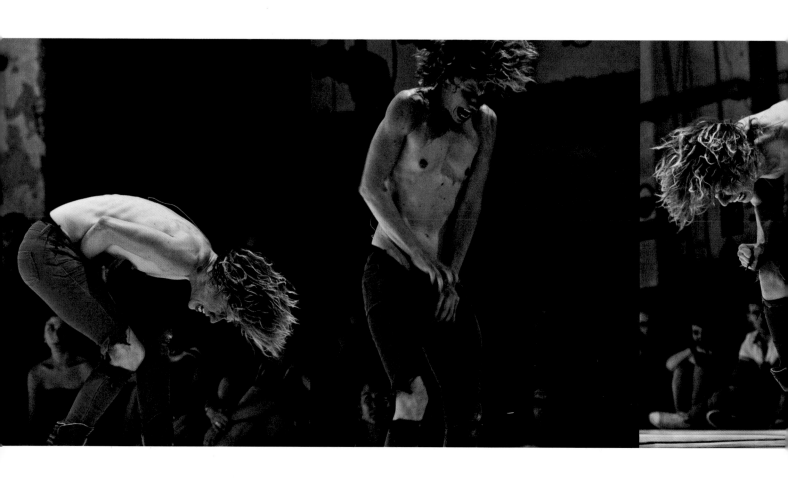

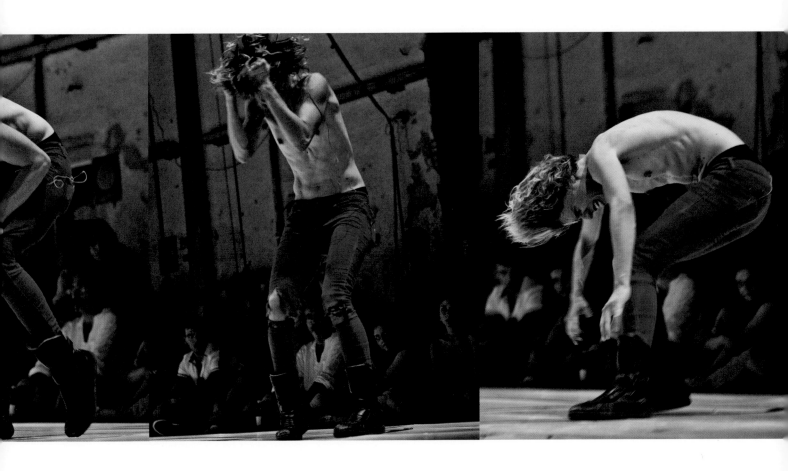

155

Last song, and after comes an effusive ovation: Silvia Calderoni leaves the stage, and a friend asks me: who is…? The flow of her voice is interrupted by the need (and the impossibility) to decline gender in a word. A question is thus raised there, in the interdiction of the feminine; there, where we unlearn how to refer to someone else's gender, where senses are denaturalized and signification is torn open with holes. The evocation of such a semantic abysm concerns not only that conversation. It also happens on stage, cracking itself throughout a ritual engaged in trans-signification – through the intermingling of explicit body, theories, technologies and as many autobiographical narratives. An alchemical dramaturgy that sharpens our perception so consistently that we find the familiar strange. *MDLSX* doesn't only expose one way of life, its performances make, strengthen and revolve around every single devious mode of existence. The stage becomes the Queer gear that folds our expectations and works with us in the invention of yet more life and worlds. Maybe this is the major act of Motus in Theater: to be neither about making art different from life, nor to make them one and the same, but to identify art in life while making one the power of the other.

[TEXT BY] Felipe Ribeiro is an intermedia artist, independent curator and Professor of Dance and Film at the Federal University of Rio de Janeiro. He is a curator of AdF – Atos de Fala Festival – devoted to lecture-performances and video-essays. As an artist, he often relates cinema and performance.

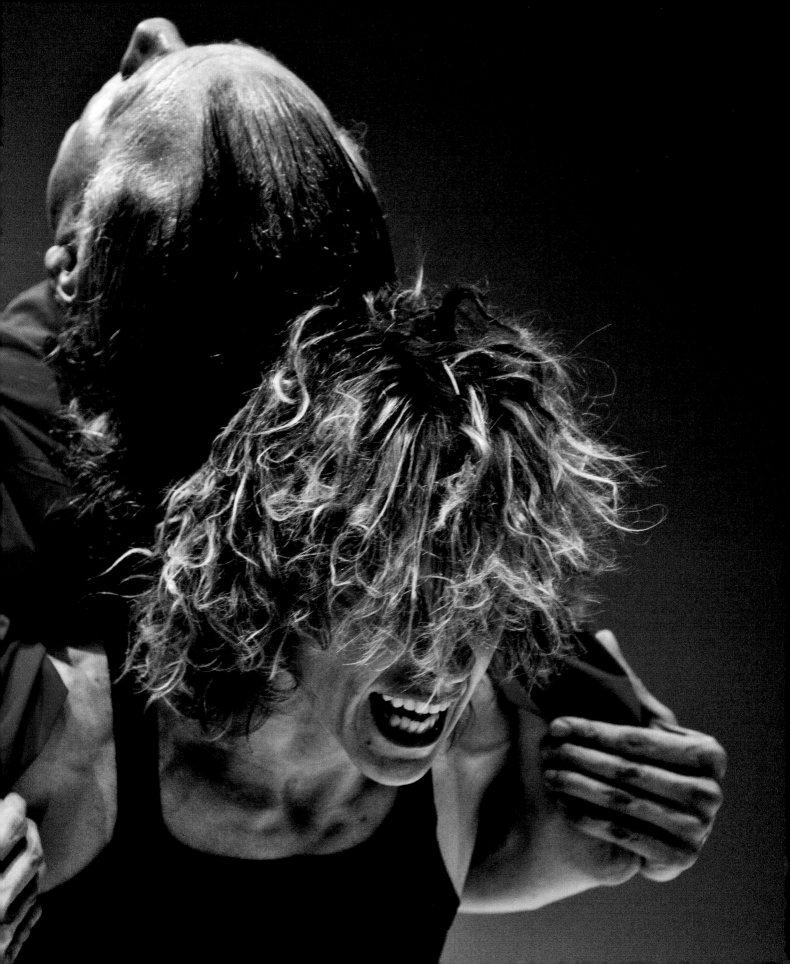

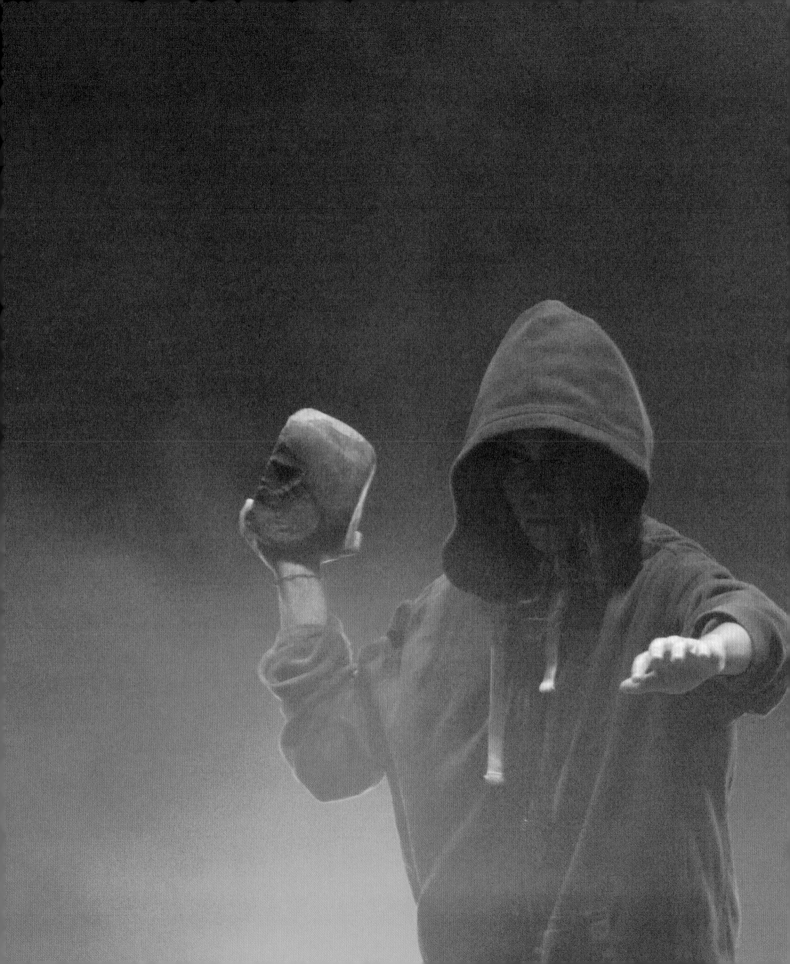

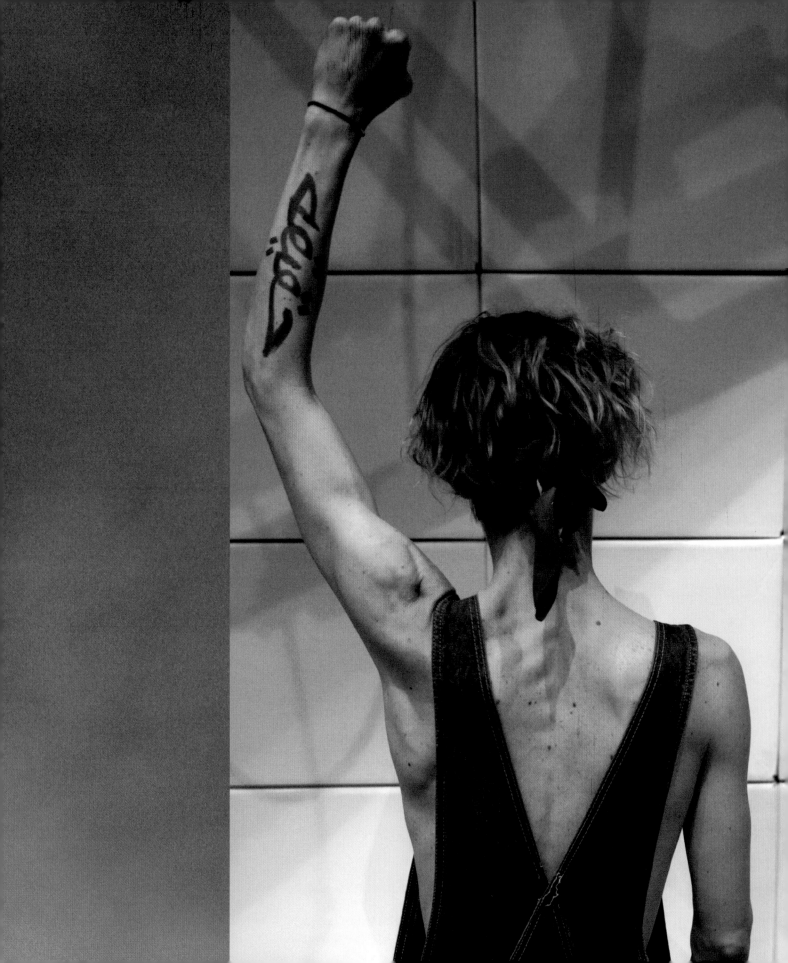

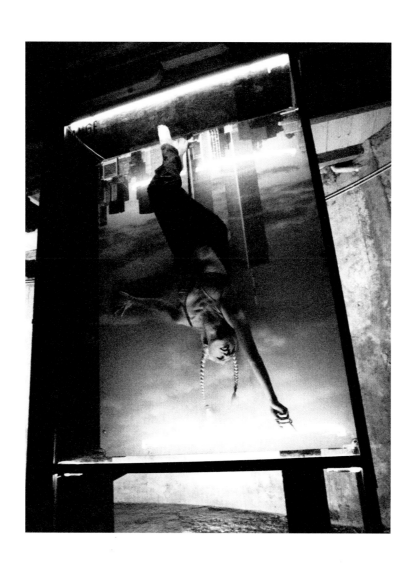

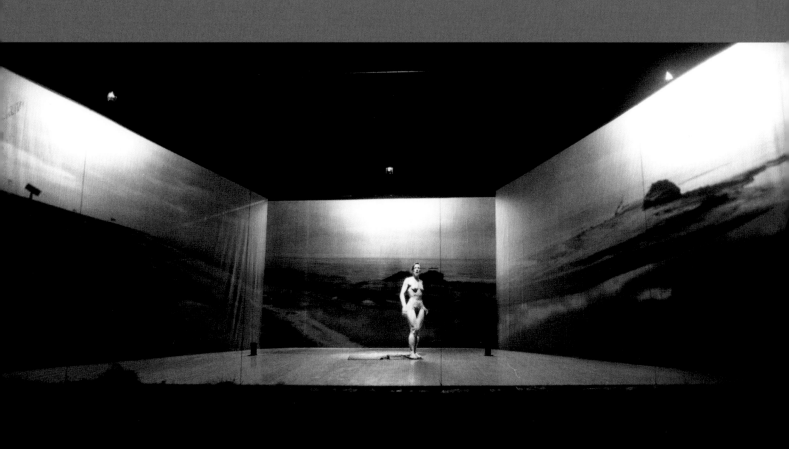

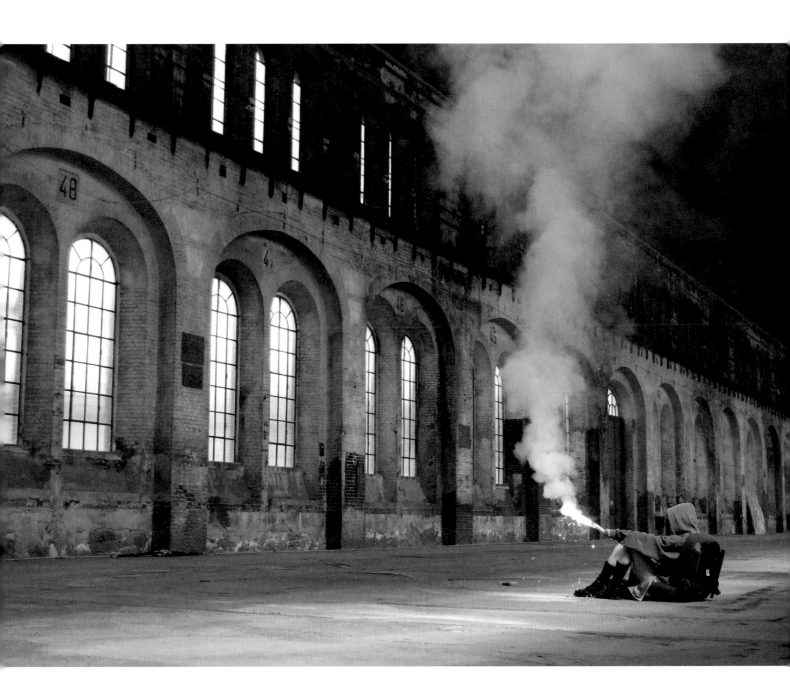

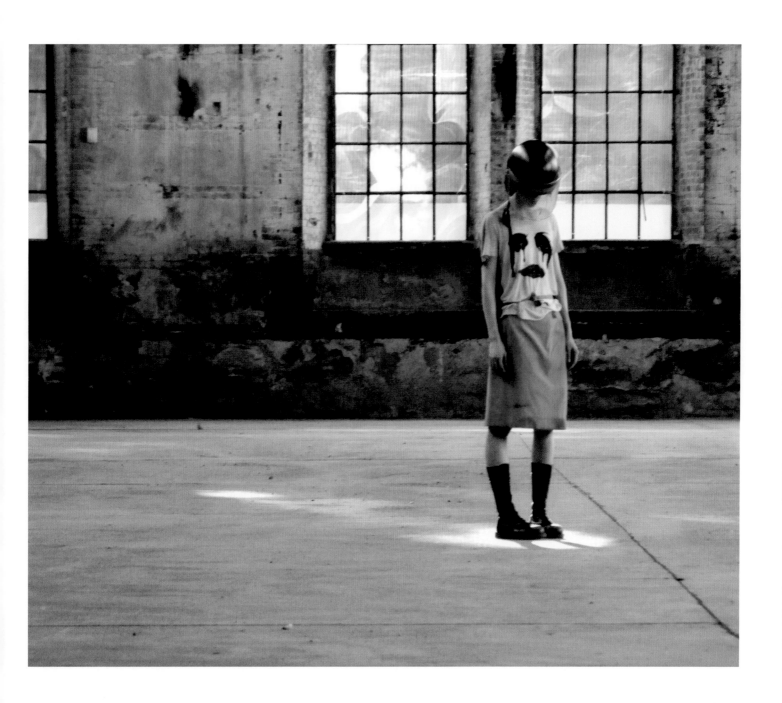

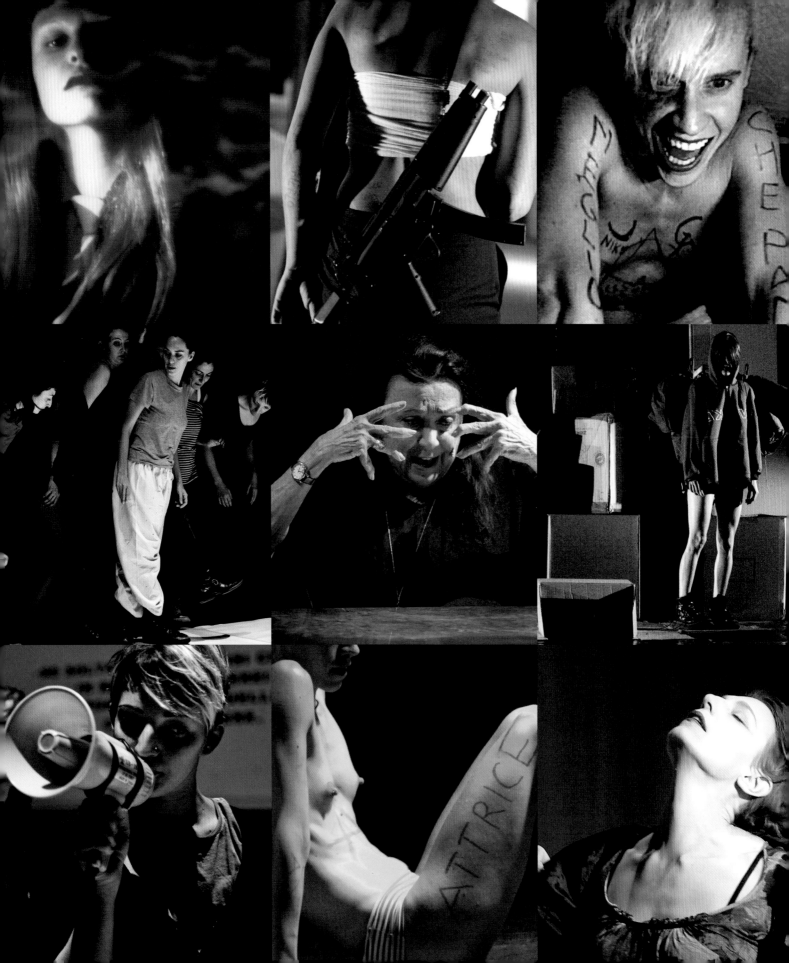

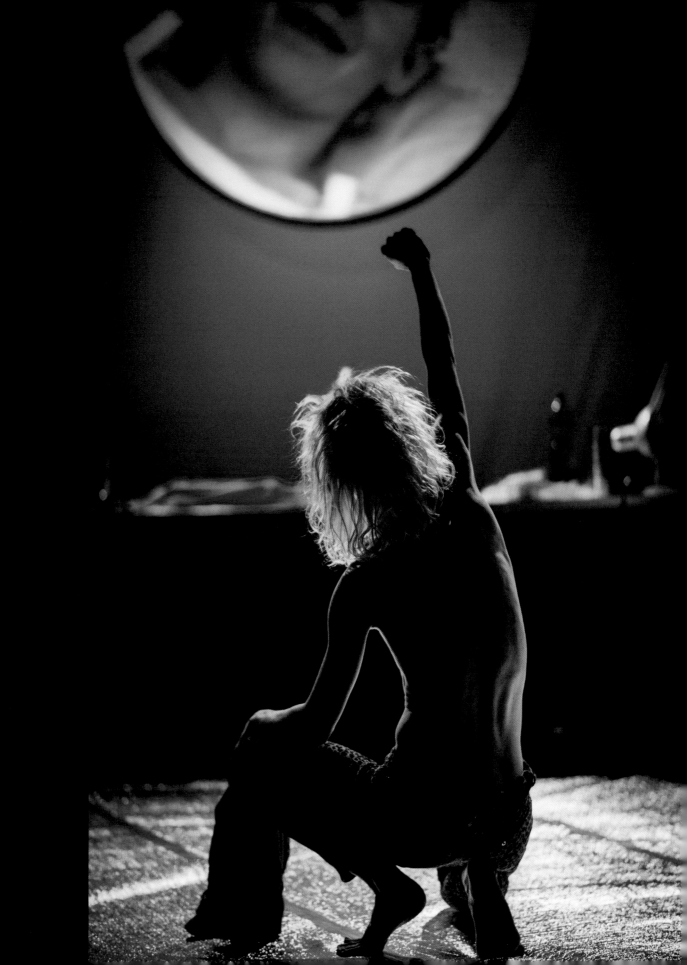

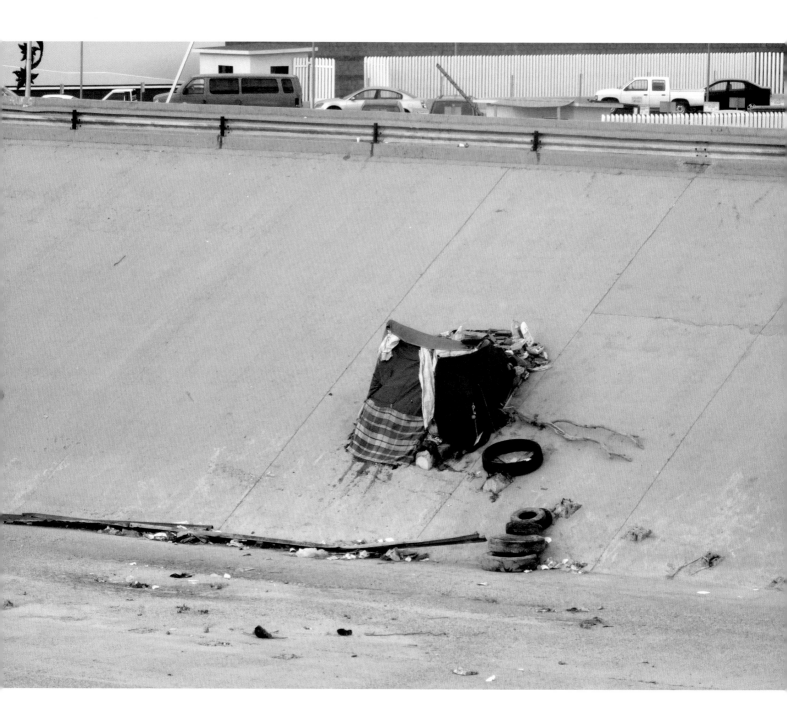

HELLO STRANGERS

The Migrant/Nomadic Body

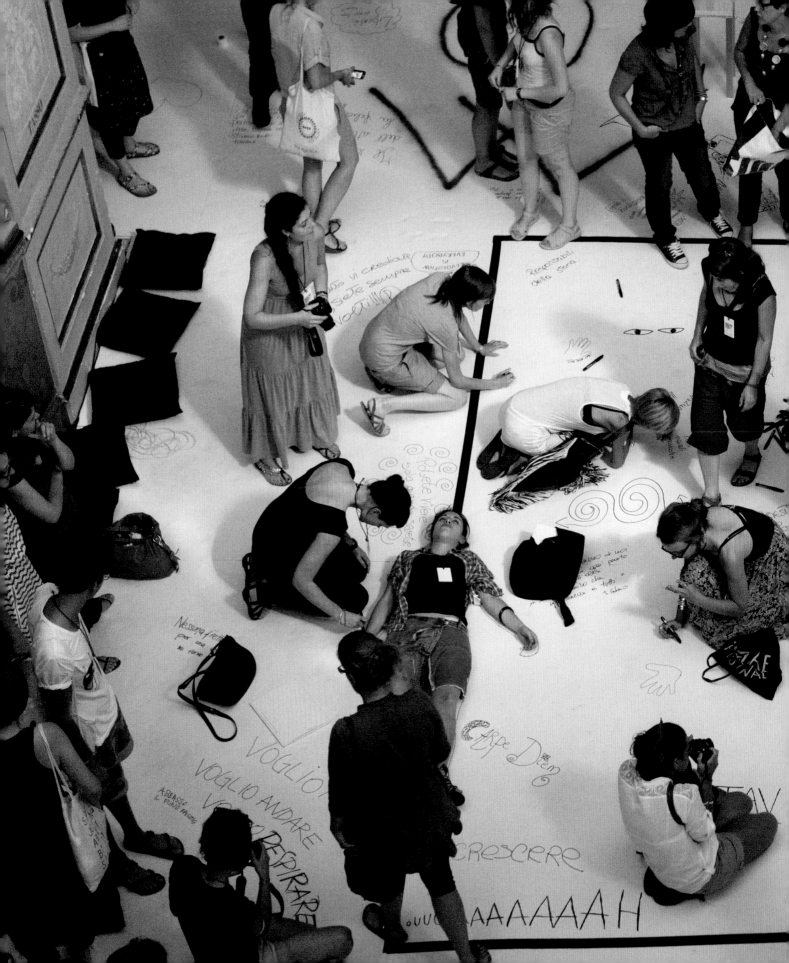

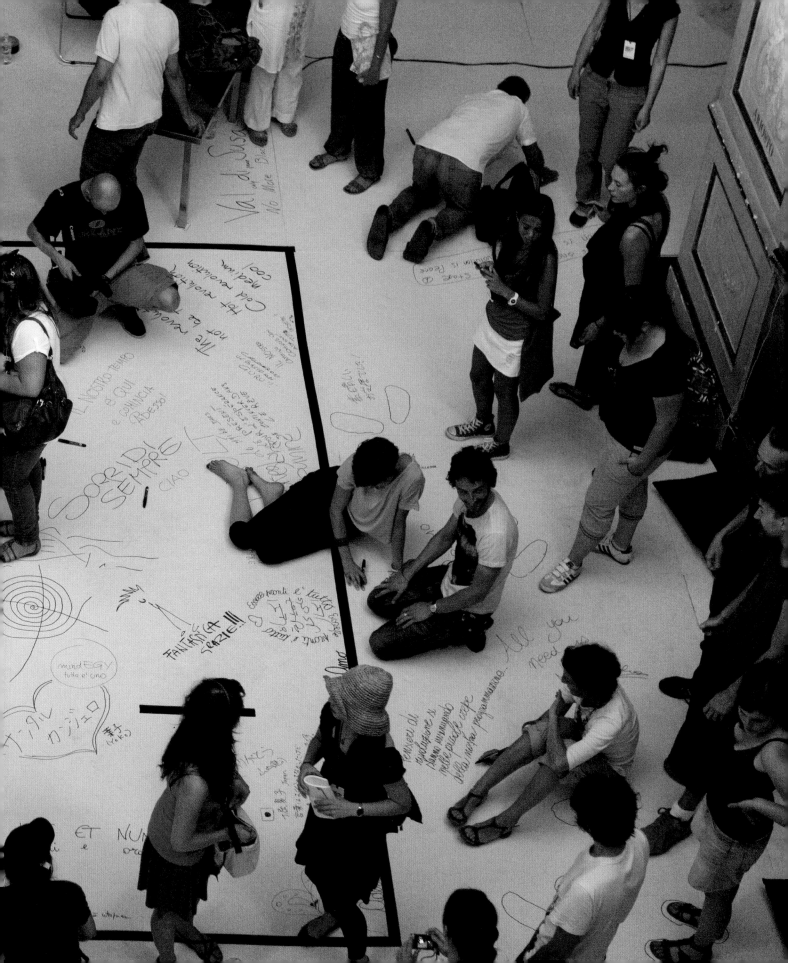

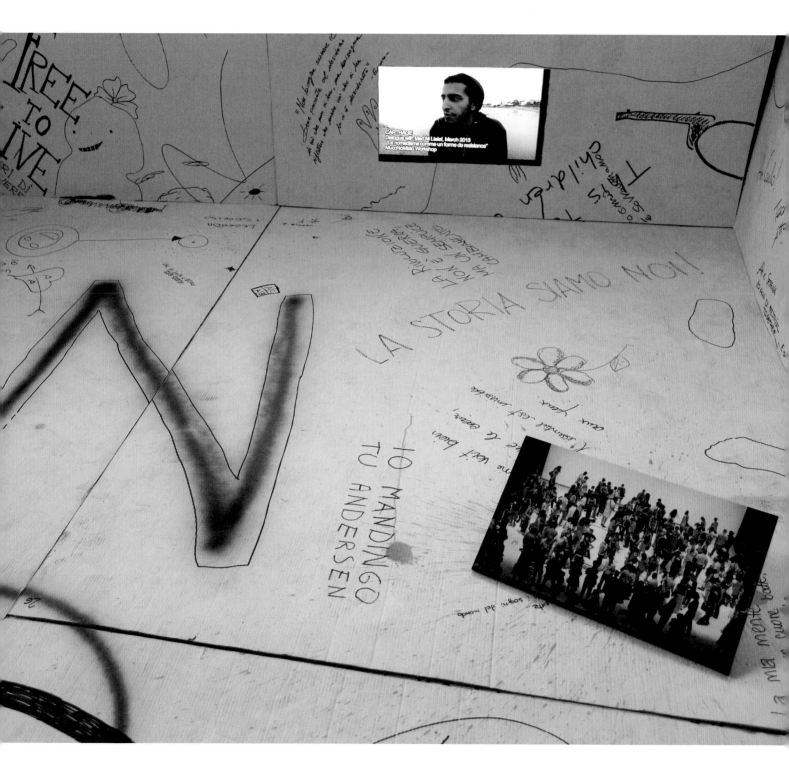

Into The Storm. Representing politics on stage/Being politically active: Motus or how to be (sometimes) at the right place at the right time

by Matthieu Goeury

The tensions in the world could not be clearer: inequalities rising due to neoliberal and austerity policies, right-wing populism is the new scary trend, religious fundamentalisms lead to terrorist attacks and the sea-level is rising as fast as the index of financial markets. Well, you get the picture. But the arts, and theatre which is THE political art per se (think about the Greeks or the 20th-century avant-garde for example), seem to have an awkward time dealing with the state of the world. What I mean by awkward is that you often see theatre works that do represent politics on stage but are not themselves politically loaded, with proper research done, which means time and investment, and/or are not socially impactful (in the sense that they only impact the makers, very often only helping THEM feel better).

As a counterpoint, in recent years, a social and political thread to theatre has become more visible. Artists whose practices were engaged in social and political topics or fights for years, came back to light. The art works of Motus (Enrico Casagrande, Daniela Nicolò and Silvia Calderoni) is among those, though it never really went completely under the radar. In recent years, Motus's theater pieces have had a peculiar but fully understandable resonance with political events and seem to have been incredibly in sync with their contexts of presentation. From the killing of Alexis Grigoropoulos in 2008 and the subsequent riots in Athens, which transformed an artistic research on the character of Antigone into an invitation to the audience to join a staged riot (*Alexis. A Greek Tragedy*) to their trips to the refugee camps in Lampedusa or Calais, which shook up and enriched their works on migration (*Caliban Cannibal, Nella Tempesta*), the porosity between the social engagement of Motus and the art works they produced is obvious.

Another meaningful example lies in the particular relationship Motus has had with New York City. They presented *Nella Tempesta,* a piece on boarders crossing and cultural differences inspired by Shakespeare's *The Tempest*, during the Black Lives Matter movement. During the same trip, they experienced Hurricane Sandy in an emptied NYC. Talk about a tempest. They directed the last artistic statement of Judith Malina, one of the leading artist activists of the last century, in *The Plot is the Revolution* a couple years before she passed away. At La Mama, they showed *MDLSX*, a piece on gender including, among others, the music of David Bowie. Needless to say Bowie passed away that week. He lived half a mile away from where the piece was presented. *Lazarus*, the piece for which he made the music for was literally presented on the other side of the road...

Of course, there is randomness involved. But the attention of Motus to what the world goes through, to social tensions and changes and the sense of intuition with which they seize the world, connects them to contexts in a very unique way. Like when, on tour, they occupied the closed Ministry of Culture in Rio, participated in the student demonstrations in Montreal, demonstrated for peace in Palestine, in Tunis. And so on.

That engagement and collusion does not only happen internationally. The involvement of Motus with the occupied theaters like Teatro Valle Occupato or with independent artist ventures such as Atlantide in Bologna or Sale Docks in Venice, to name only a few, is incredibly meaningful to understand their artistic practice. Motus's art is not only a mirror to society but it is also, to quote Marx, Mayakovski or Brecht, "a hammer with which to shape it." (The quote was taken from Florian Malzacher's excellent introduction to the book *Not Just a Mirror, Looking for the Political Theatre of Today*, published by the network "House on Fire and Alexander Verlag", 2015 Berlin).

Matthieu Goeury is an arts worker based in Brussels, Belgium. He is active as a producer and curator and bridges builder. Working in the field of performing arts his trajectory led him to create a workspace for emerging artists, L'L, participate in the launch of a major contemporary art museum, Centre Pompidou-Metz, and program one of the most exciting venues in Europe, Vooruit. During the last years, he created the festivals *Possible Futures, (IM)Possible Futures* and *Smells Like Circus*.

He has been invited to curate at Santarcangelo Festival in Italy and Fusebox Festival in Austin, Texas. He tries to apply, with more or less success, strong ethics to the projects he develops, based on socio-political engagement, solidarity, equality, diversity, pragmatism and reasonable seriousness.

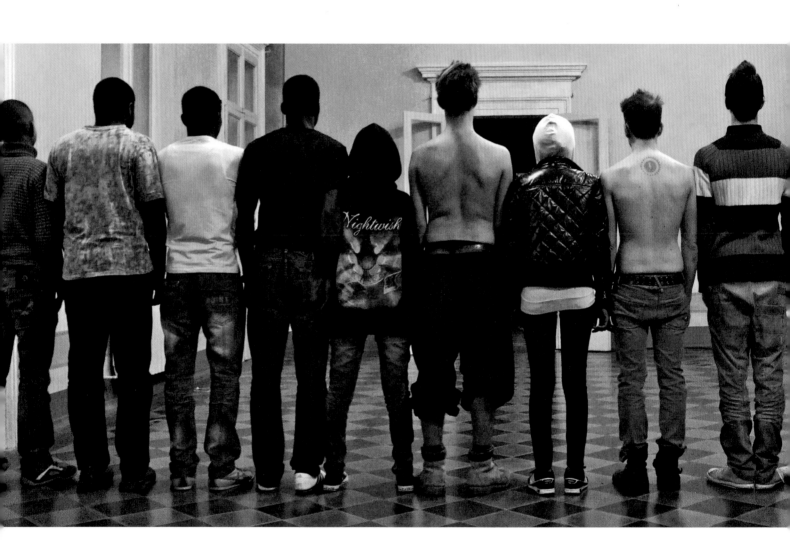

176

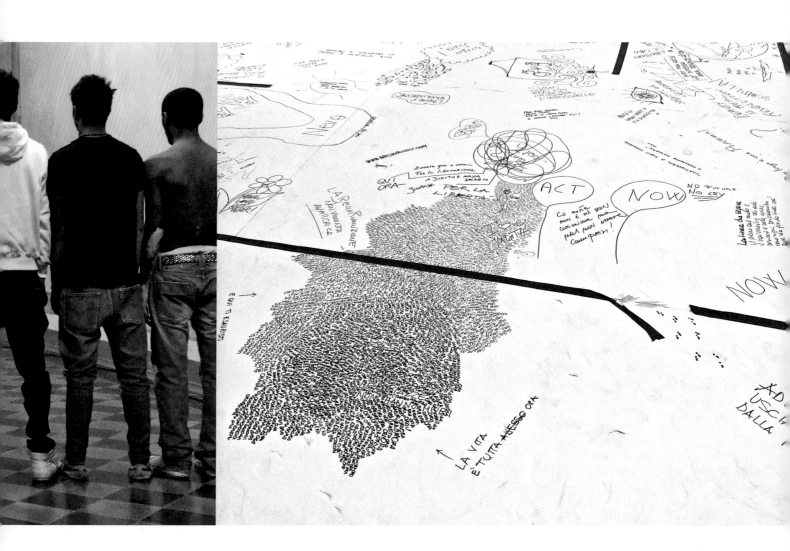

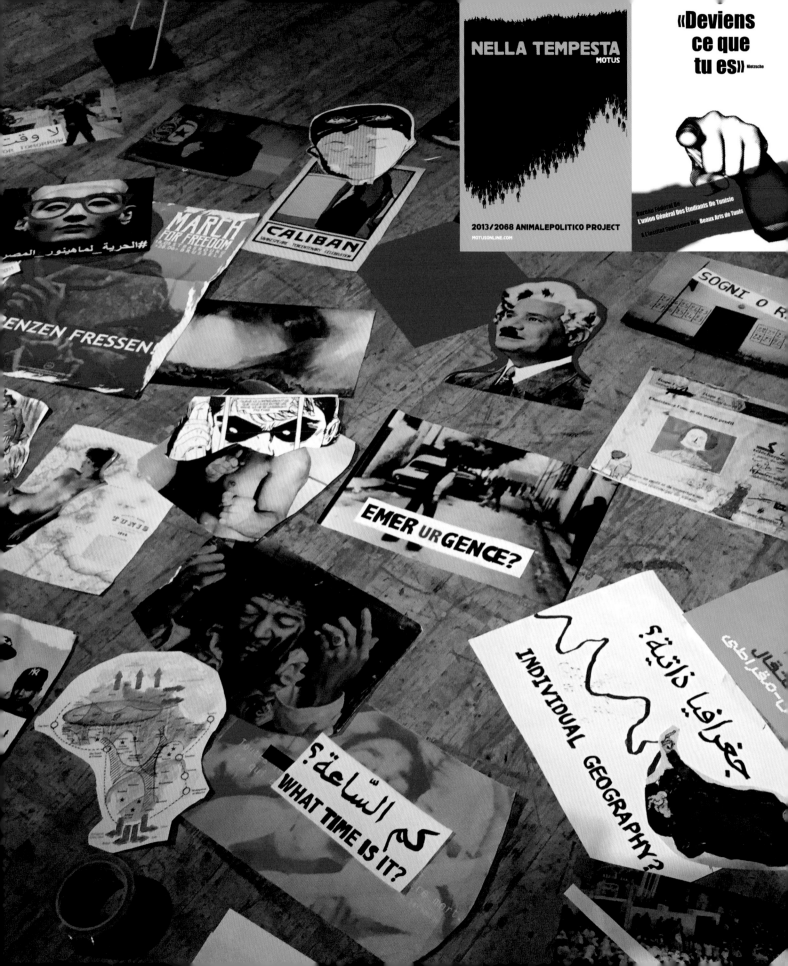

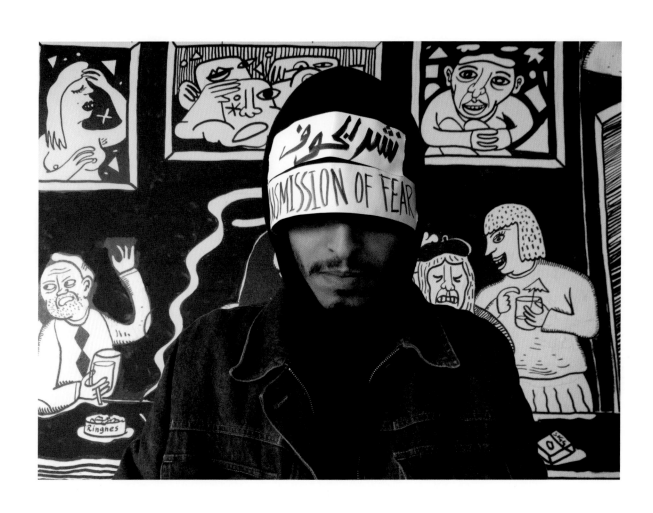

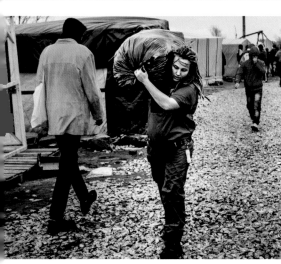

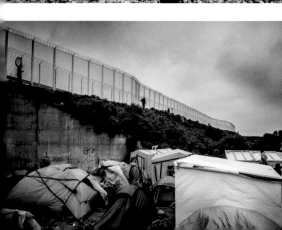

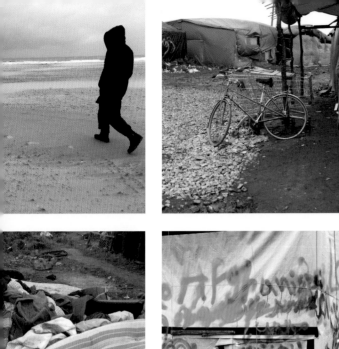

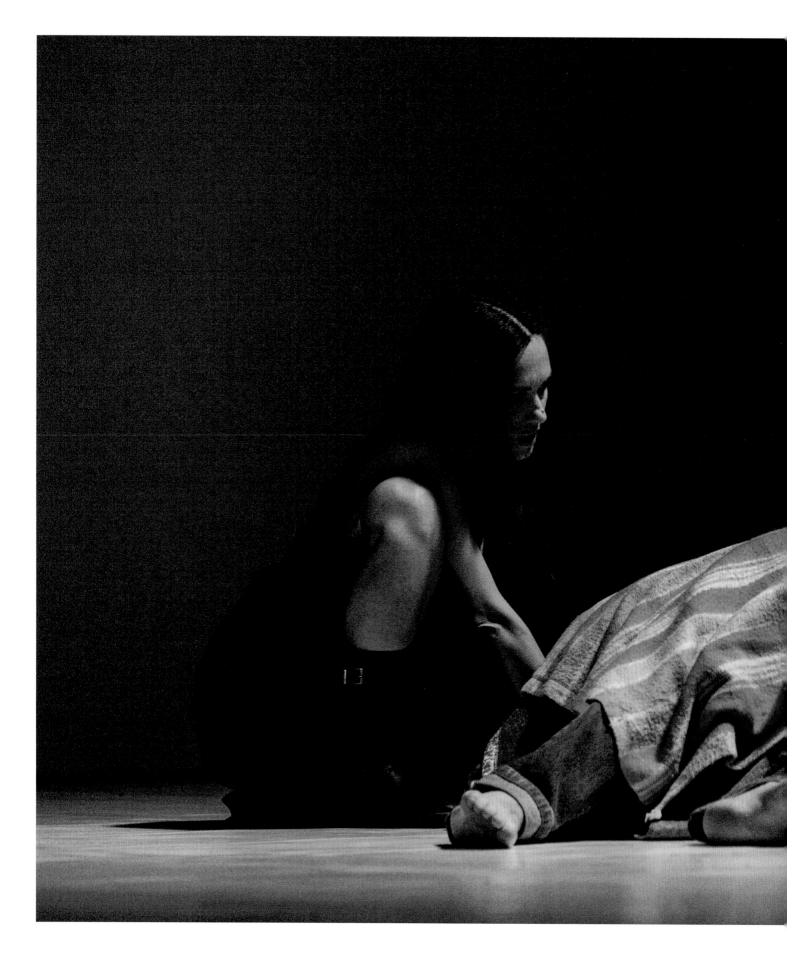

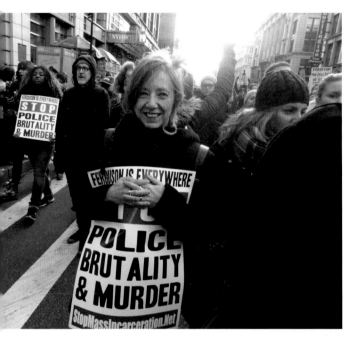
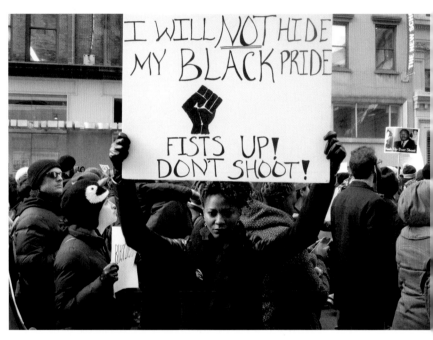

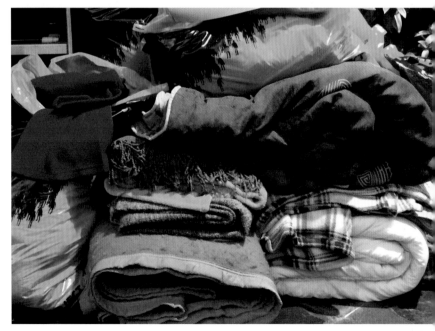

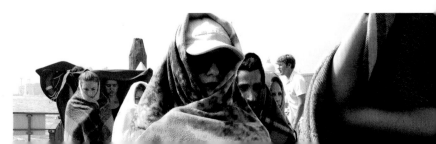

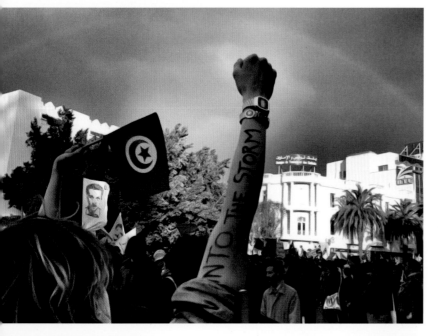

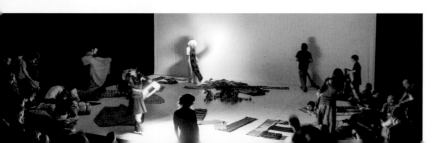

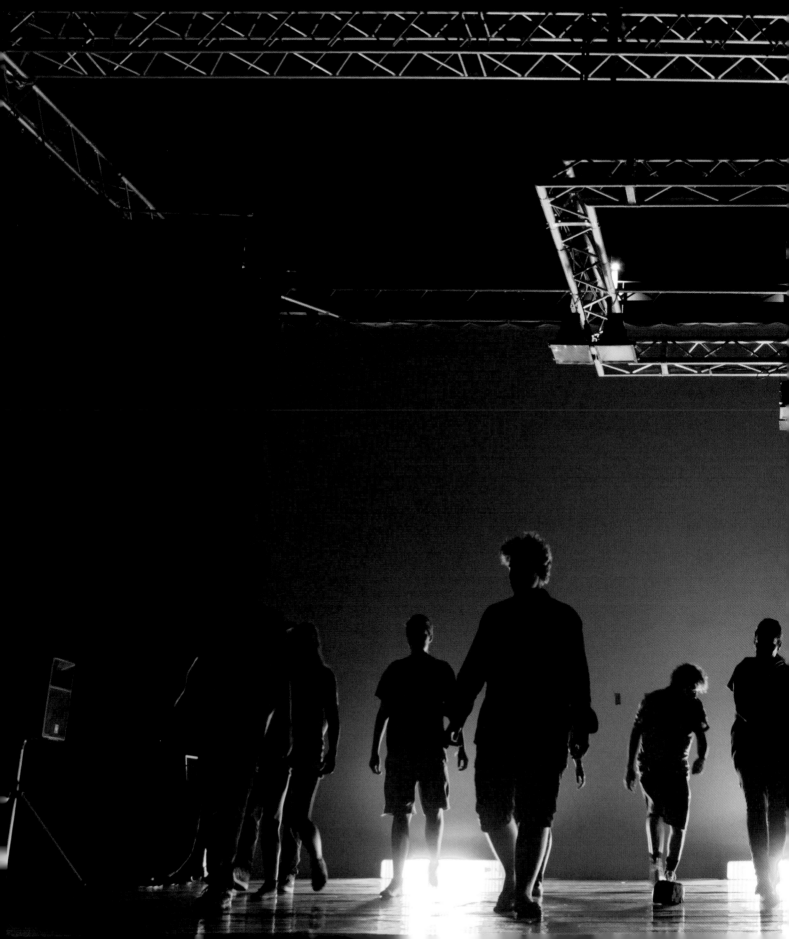

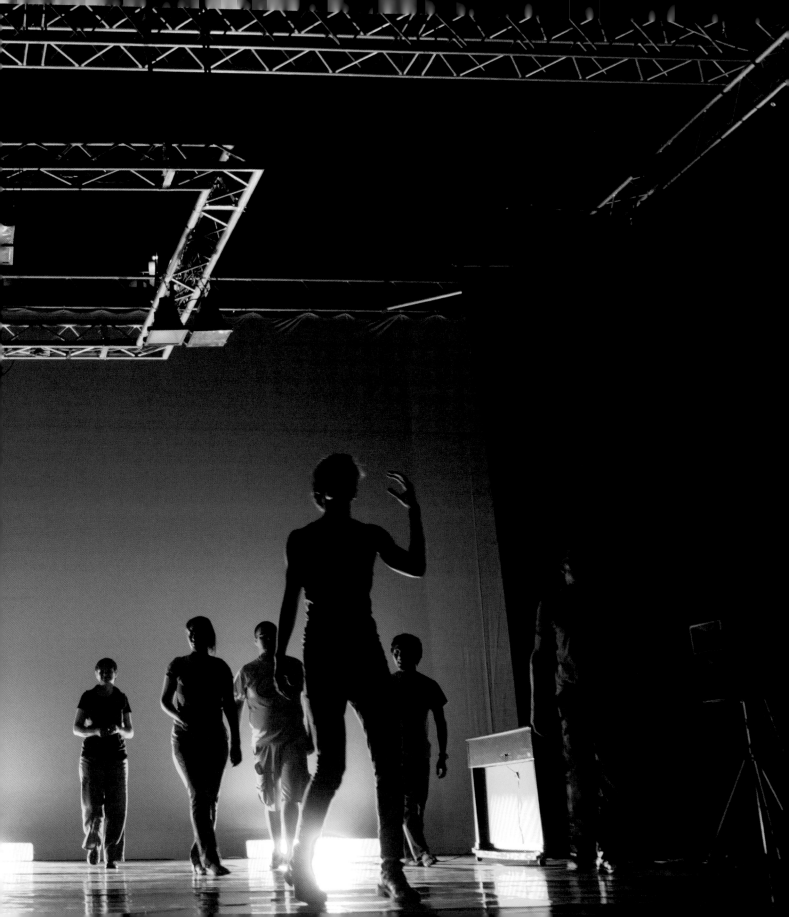

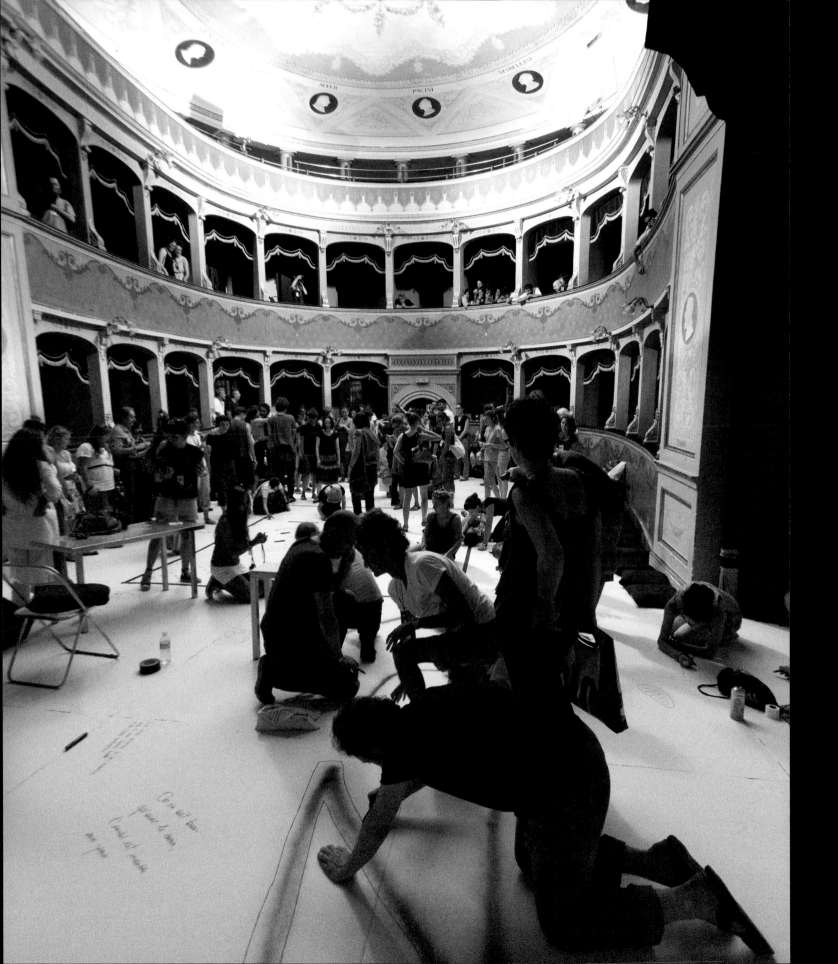

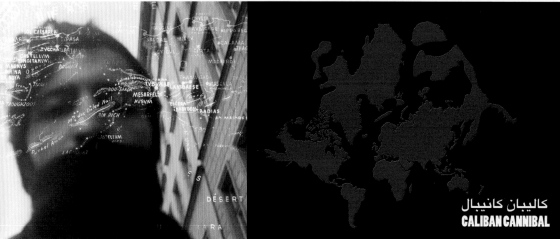

كاليبان كانيبال
CALIBAN CANNIBAL

على ضفة نهر في شمال الرواية

On the bank of a river in the North of the novel

يحكى أنّ الثورة معرّفة بالربيع

they say revolution is defined by spring

لسنا نحن من يرسم الجغرافيا، بل الجغرافيا هي التي ترسمنا

We don't draw geography, geography draws us instead

[IMAGE-TEXT BY] Mohamedali Ltaief (Dali) was born 1984 in Tunis, works and lives between Berlin and Tunis. Is a visual artist, performer and essayist. In 2011 he graduated at the Fine Arts School of Tunis. He is currently carrying out his philosophy research at the University of Human Science in Tunis. Ltaief is one of the co-founders of the art-movement *Ahl-Al-Khaf* in Tunisia. The movement experimented conceptual art and urban performances during the first two years of the Tunisian "Revolution". In 2013 Ltaief started to shoot *Philosophers Republic* in collaboration with the author Darja Stocker, a video experimental-documentary film about the "transitional periods" that has shaken the Arab world since 2012. A fragment of *Philosophers Republic* is part in the performance *Caliban Cannibal* where Ltaief played the main male character of "Caliban" side by side with the Italian actress Silvia Calderoni (Motus). In 2014 Ltaief created the group *Bios* with Imed Aouadi and Alaeddin Abou Taleb, an aesthetic research collective bringing together fellow artists between Berlin and Tunis.

If I think about MOTUS I think about the performances I saw like *Alexis. A Greek Tragedy* and *Caliban Cannibal*. I think about short encounters in a café or cuing for a performance with Enrico Casagrande, Daniela Nicolò and Silvia Calderoni, this strange triangle, a theatre family, a bit old style but up to date in the same time, masters in the art to make tangible the politics in us, in our thoughts and bodies by lucidity and poetry. Thank you strangers!

[TEXT BY] Tilmann Broszat is the artistic/managing director of the SPIELART Festival Munich since 1995. He has initiated transnational network projects and co-edited various publications. He is also is the managing director of the Münchener Biennale and the international Festival Dance.

191

SAVAGE EYE

The Shooting/Reflected Body

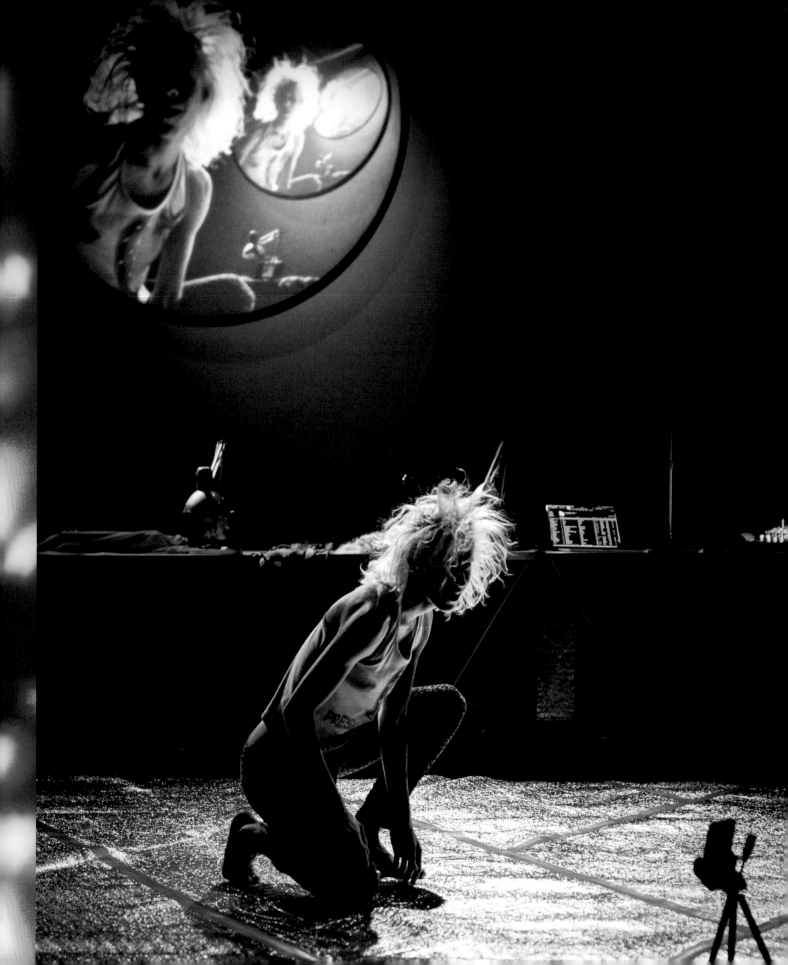

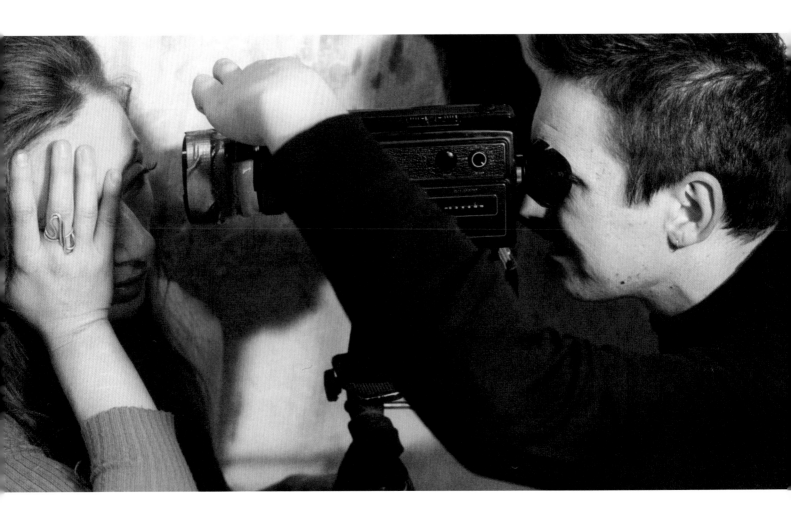

Didier Plassard was from 1996 till 2009 full professor in "Comparative Literature and Theatre Studies" at the Rennes 2 University. Since 2009, he is a full professor in "Theatre Studies" at the Paul Valéry University (Montpellier). He also teaches in professional theatre schools, has been invited for conferences and lectures in various European countries and in Canada. His research fields include many aspects of contemporary drama and contemporary stage, puppetry, avant-garde theatre, relations between theatre and images.

Twin eyes. The eyes with which you look and those that observe you
by Didier Plassard

Some millipedes have eyes, others none.
Twin Rooms.

1. The eyes with which you look and those that observe you. Tense, intense, the latter. They pick our brains. With mascara running down the cheeks, that shining tear, that smile calling for complicity. Seismograph eyes, but also and simultaneously vehicles for emotions.
Often though they remain hidden, almost erased: buried under the glass of black shades, confined in the blanket that covers one's head, squatting behind ruffled hair, or more simply facing who knows where – not us, who are looking.

2. "Interrogations on the necessity of a gaze" – this was the subtitle of *Cassandra*, already in 1993. Interrogations on the possibility of the gaze – a subtitle that could have been that of many Motus creations. How to give space to the theatrical gaze in the era of the image?
It is necessary, first of all, to undo the images. To make frame and editing wilder, to bring chaos to visual images, as if the camera was moved by the bouncing of the body. *L'Occhio Belva* was the name of the 1994 performance based on Beckett. *The Savage Eye*, that's how the Irish playwright called television. To make it so that the image is even more savage, less tamed; behind the image, through the image, to show the presence of a living, and thus messy, organism.

3. In *Twin Rooms*, the actors acted among themselves. The stage looked only like the set for the shooting of a film. We, like *voyeurs*, remained outside of it.
Only when they looked at the camera did they give us the illusion of talking to us. The artificial pact of theatre, or rather its simulation, is reborn out of the breaking of the pact of cinematographic realism.

4. Already twins per se, the eyes quadruple themselves thanks to the mirror of the screens. They move, however, in opposite directions: who moves closer to the audience on stage seems to be getting farther away on screen, and viceversa.
"We decomposed the space of the stage and then made it as multifaceted as a crystal. The actions dissolve among the mirrors and reflect back the alternating images of the actor and of the spectator", one could read in the program of *Étrangeté. Lo sguardo azzurro* in 1999. The "vision machine" (Paul Virilio, *La Machine de vision*, Galilée, Paris 1988) formed by the live shooting and projection device creates the same dissolution effect. The stage becomes a mental one.

5. In *Caliban Cannibal*, however, nobody looks at us. It is the set itself that becomes a face, with those screen-eyes left and right, to the sides of that tent-nose placed center stage, in which the actors remain. Double, cross-eyed gaze. On one side, the action shot live, on the other the recorded action – which is the eye in which we see the reflection of the present, which is the eye that preserves the imprint of the past? Actual twins: identical and fraternal at the same time.

6. "When you lay eyes on me, I have to look down. I am moved, but I am still sad. If you don't look at me, I don't shine." (*Nella Tempesta*, 2013)

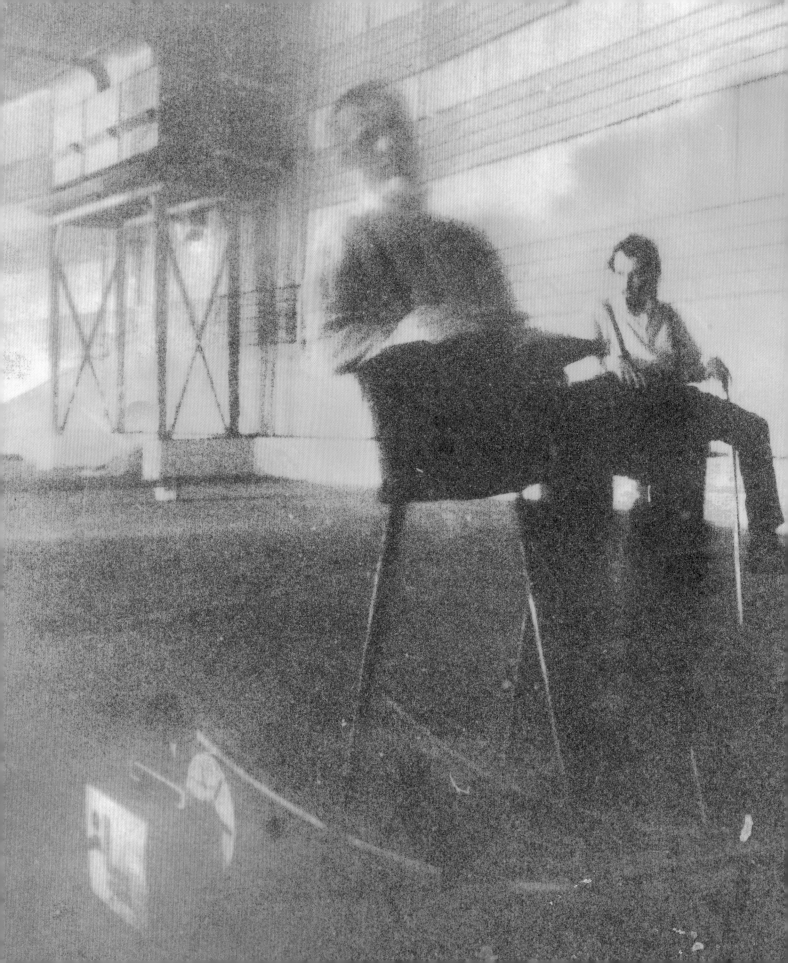

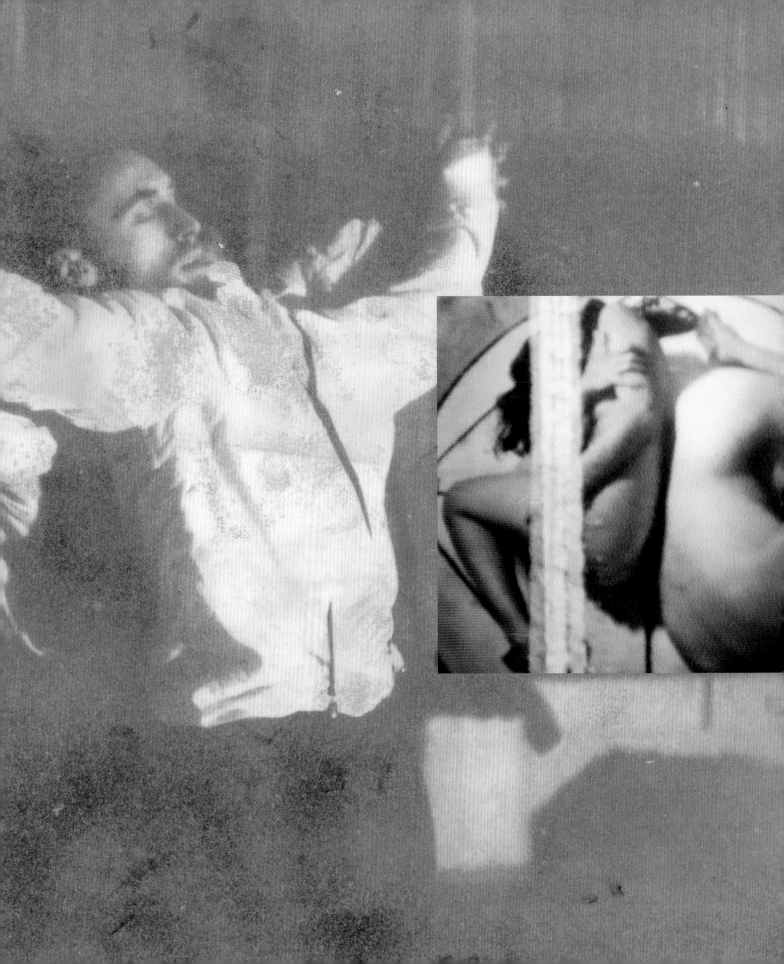

Gloomless night, visual spectrum in action. With cameras in hand and unusual devices, porn-projections before porn-studies existed, beastly gazes in dilapidated cities and sun-drenched Mediterraneans. Hello Strangers! Hello Gazes! Welcome, bienvenue to the country of the deflagrated gazes, the Motus mythological machine, the scopic, promiscuous, precise disco. Pulsing eye, cave body, it swings out of axis, out of focus, stranger to the neat sign-producing cinema.
Sacred ocular palpitation: here is our darkness, a visionary meeting place.

[TEXT BY] Marco Bertozzi, filmmaker, teaches "Documentary and Experimental Cinema" at the IUAV University of Venice.
His latest books: *Storia del documentario italiano* and *Recycled cinema. Immagini perdute, visioni ritrovate* (published by Marsilio).
He has recently directed *Profughi a Cinecittà*, on the forgotten stories of the migrants who lived in the Roman studios,
and conducted *Corto reale. Gli anni del documentario italiano*, a 27-episode program about Italian non-fiction for "Rai Storia".

To stay. The background overflows and dialogues with the foreground, they give one another only relationships that transcend biunivocal correspondence. The geometries are those of the inevitable collision. There are no privileged perspectival getaways, spatial or temporal. Maybe something rotates on its axis, follows unexpected trajectories, like a stray dog with no home to go back to. The eye of those who are looked at, what does it see? The ear of those who are listened to, what does it hear? A spoken word becomes a given word. It commits. We end with our back against the wall stubbornly contending a black person their privilege on aching human matter.

[TEXT BY] Emanuela Villagrossi Theatre actress with a degree in Philosophy and Speech Therapy, Emanuela has always favored and spent time around borderline territories where the theatre exchanges signs with other arts.
She has performed in various shows with Compagnia Magazzini directed by Federico Tiezzi. Later, throughout her collaboration with Motus, she performed in *Rumore Rosa* and the trilogy inspired by Pasolini, composed by *L'Ospite*, then *Come un Cane Senza Padrone* and *Mamma Mia* from *Petrolio* and the latest *Raffiche* (2016).
She has also worked in the cinema, taking part among other things in Matteo Garrone's *Gomorra* and Paolo Rosa's *Il Mnemonista*. With the director Maria Arena she has created, in the theatre, *Del Purgatorio*, *Democrazia* and *BKT Trio* as well as the feature film *Ceremony* presented at the Locarno International Film Festival.

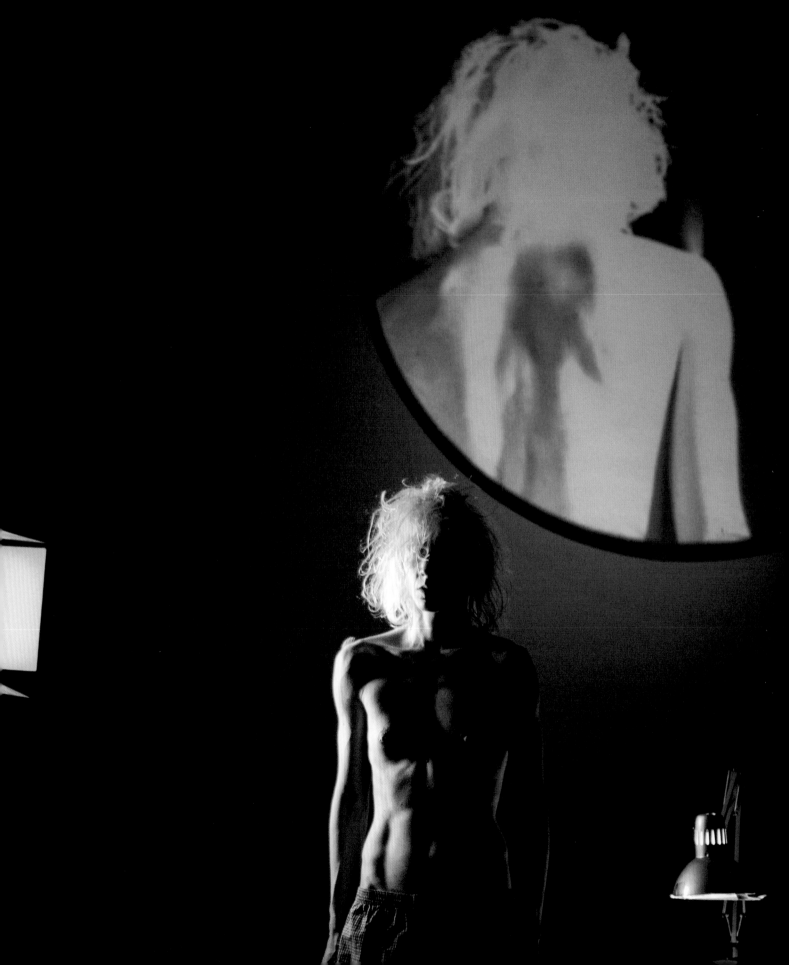

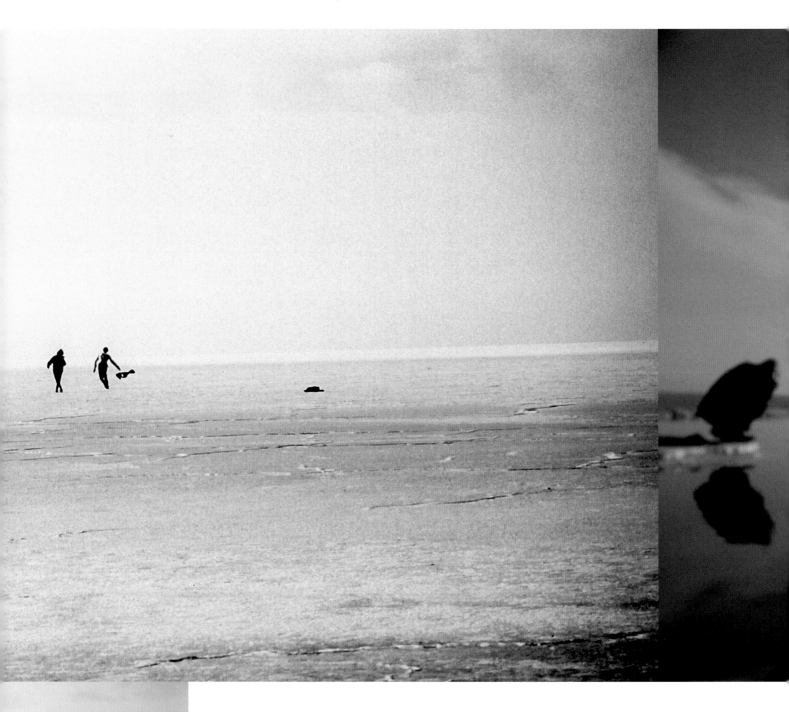

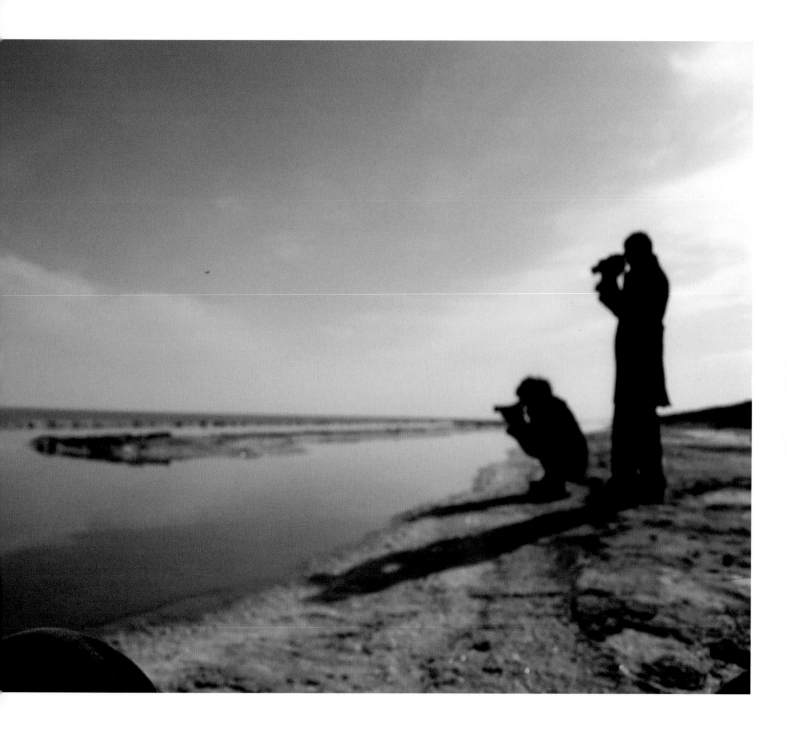

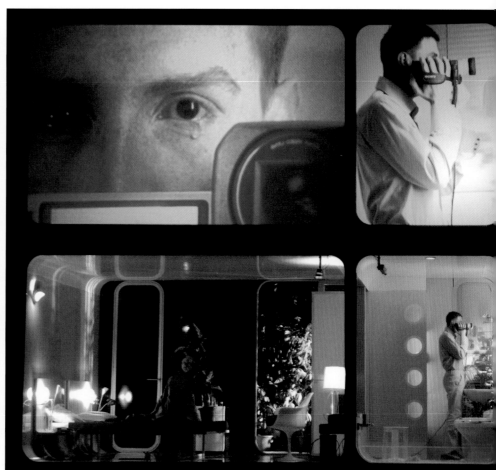

The picture in which Daniela shoots *L'Occhio Belva* on stage: it's Buster Keaton in *Film* (S. Beckett). An eye sucked in by the camera – for Keaton blindfolded, in other words infinitely focused – and the other wide open even more avid and dubious.
The room at The Link that they had gotten as temporary headquarters was full of Super-8s. Who knows what happened during that collateral research time, when we were downstairs, in the White Room, literally emptied, to make that white cube that we'd already foreseen would be the right dimension for the new theatre.

[TEXT BY] Silvia Fanti, curator and programmer in the area of the Performing Arts. She has founded and co-directed various independent transdisciplinary research organizations, among which Xing. For Xing, in recent years she has curated the programs of F.I.S.Co. Festival Internazionale sullo Spettacolo Contemporaneo, Netmage festival, Live Arts Week and Raum.

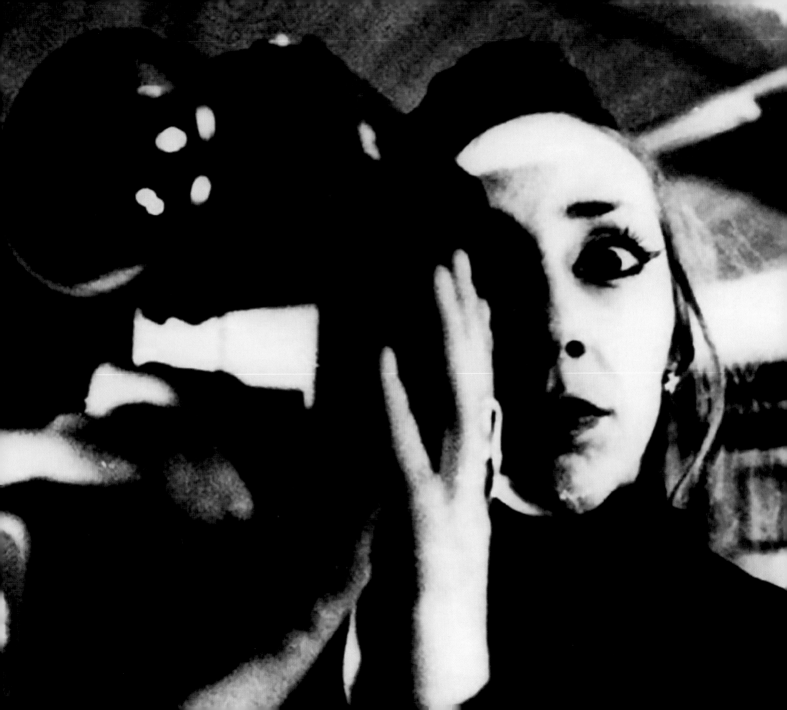

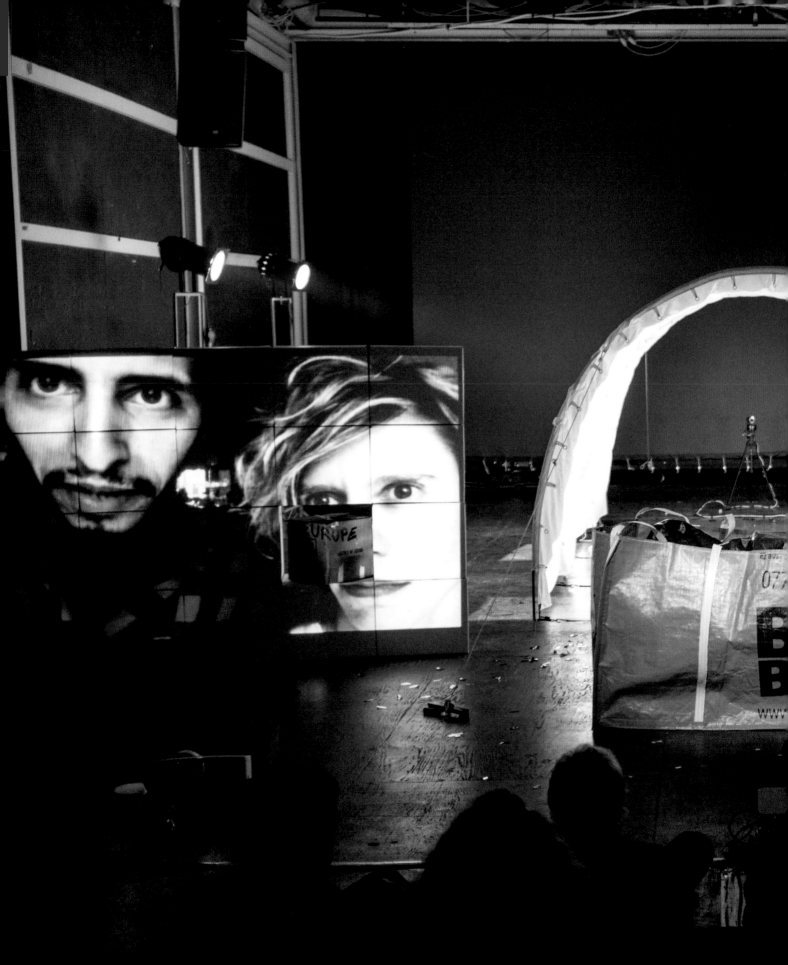

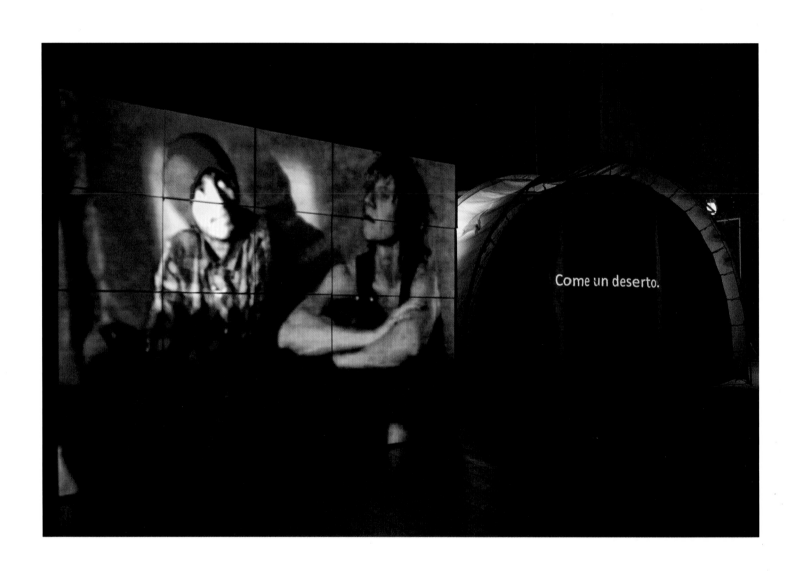

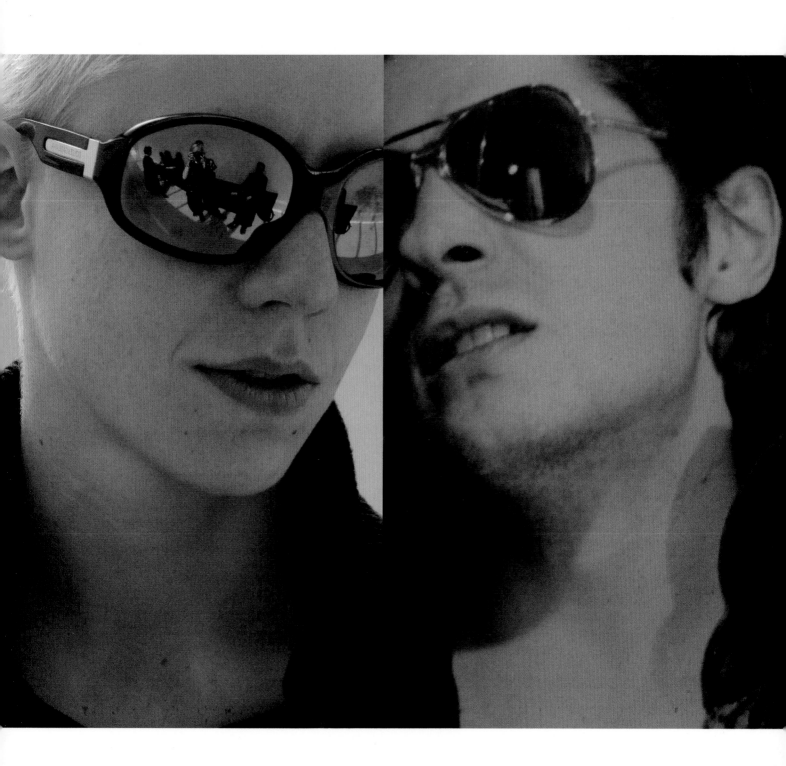

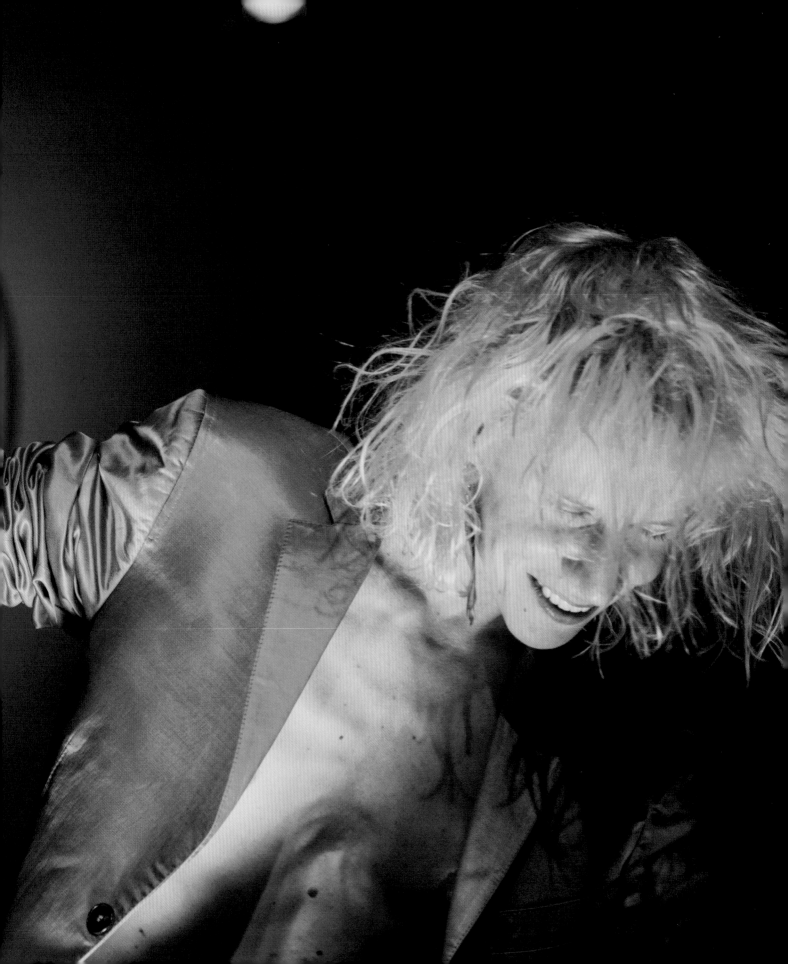

TRANSFORMIGRATIONS

The Ours/Us Body

One way trip

by Daniela Nicolò

(…) Stare, grow fins, fly, focus, feed, exude light from the eyes, beauty from the ears, night exultation (Julian Beck)
And then you go, or rather let yourself go. Let yourself be transported on the road that runs.
That's what Motus tastes like, that smell that trains leave on your hands and those old cigarettes extinguished in the ashtray of a car on a journey. Or those glimpses of land that you see escaping in the rearview mirror. There is always a car, a means of transportation that goes and moves and also takes some awesome breaks in the shade, at some bar or roadside restaurants… And there are suitcases, bags to pack and unpack, there are controls to go through when checking in and moving walkways to transport you. There are signs with Motus written on them, and then yellow, white, black taxis that drop you off somewhere, in another room to dig your hole in a bed and rest. More hotels or already inhabited fertile homes to be re-inhabited. Closed spaces with windows opening to the outside, glances of other cities with smokey smells, and voices, other voices, other language-faces with which to interact… Then friends, lovers-loved ones to see again and hug. With bursting backpacks we are everywhere, with our laptops we go and we do. We go with comfortable flat shoes that carry bodies that weigh and that, going and going, slowly get old. Bodies that stay in the light to be seen, filmed, interviewed, clapped. Bodies that sweat, bend, kiss, are nourished. Bodies that going all over the place, become-Other and slowly tra*ns*form themselves.
To what extent did the kilometers we have travelled change us? To what extent did the exhaust on the road enter our writing, the theatre, land on the stages of landsliding and clumsy balancing acts, at times cluttered with props and sets, at other times bare, made with three random things? To what extent is this *Outside* that looms over, that pushes us to throw ourselves right there where something is burning, molding us? And not only our scenic language, but also our eyes, our way of being with the others-other-different-stranger Not me.
There are those who have insinuated that we follow fashions, that we choose hot topics like in a newsroom: it is true, we are often on the front lines... but we do not buy themes at the supermarket. It is through our moving and going that the themes, or rather the questions come to us. We meet tensions on the road, at random, by necessity, by fate or maybe because all this moving pushes us towards the breaking points. The name Motus itself evokes this restless image, whose contour is out of focus and confused with the landscapes: a profile tormented by irreducible internal struggles. It incarnates a "cross-eyed" attitude in our looking at experiences-knowledge-works, also towards the past, to enrich the strategic arsenal of reinvention of the present, in a tangle of forms and languages.
And the encounters always happen slightly before things explode: in the wake of the project *X(Ics)*. *Racconti crudeli della giovinezza* in 2008, we became interested in the Greek revolts, when the *Indignados* movements did not exist yet. But already then we could hear the echoing of Antigone's voice…
Then *Alexis* was killed, we heard the news from activist friends who were there: a spark that unleashed the same furor that we tried to stage. It lit fires.
And we will carry the racket of those multitudes forever in us.
It was the same with the blankets that we gathered from the audiences with *Nella Tempesta*, much earlier than those disastrous, enormous shipwrecks, before those mass deaths in that sea ploughed by assassin powers. We thought of those blankets as shelter, welcoming, sharing (Hello Stranger) with spectators who engage themselves and make a gesture, a gift for someone who needs warmth way more than us who always and forever have comfortable hotels in which to rest.
The blankets are also dreamlands, caves, shelters: heterotopies of desire.
They are places where you try to be something other than yourself, where you "cover and discover" the body, you explore it. You experiment with it and recompose it.

You can always change, you know? Like you change hair color – and 25 years of Motus are also made of stories of hairdos with changing explosive colors... – you can change the color of your sex, the color of your chest, of your internal soul, of your own heart, if you want, you can. Escape the cage.

Wear a superhero cape-blanket and go, transform yourself now, tra*n*sform yourself again. Abandon the safe path and take another one, a smaller one or an immense highway to walk on its sides and imagine other worlds, with the symphonic accompaniment of the cars running by.

"That's it we're like this. There is nothing to laugh about." (*MDLSX*)

Love for those who do not know who we are. Love for where we do not know that we are.

Love for those who keep their eyes always open and never fall asleep.

Wide open love, polyamory for the dying world.

Time seems to pass
by Enrico Casagrande

You stop for a second, you rest your elbows on your knees, you release that warm and labored whiff of air that was in your lungs, you turn... and a soft fold starts to grow in the wrinkled face, a smile.

"But how did we manage to get all the way here?" asks a desperate Jean at the top of *Raffiche*.

Which can be stressed with dozens of undertones of different meanings. "What have they done to us?" or "Is it really true that this intense, frenetic life is my own?"

You melt throughout time, you blend in your schedules, you look out... you are moved. To discuss time is like discussing God, you'll never know if it really exists. Images, moments, incandescent fragments, smells that are woven and laid one upon the other in the refrigerating rooms of the mind, that's time! Past present future. *Evidence*.

To sew elements back, to make them stick to a precise, square frame, creates an indisputably subjective and partial limit. It creates the x-ray of a transport, it delineates the border of the frame beyond which almost everything else disappears to strengthen the focalized image.

Gathering the material, that in a bidimensional shape, attempts to tell a breadth and a depth, you often stop to look in the eyes those other us who, in a state of epiphany, appear in photo shots. You try to scratch the surface to remain in the timeframe, to steal a thought, an emotion; you are surprised by the multitude that appears behind those fragile bodies. That *We* that never abandoned you, that sense of belonging to the underground, to the outside that still animates and nourishes you. It makes you feel far from normalcy, from compromise. It makes you feel alive, (free) different.

"Time seems to pass. The world happens, unrolling into moments, and you stop to glance at a spider pressed to its web." These are the first words of Don DeLillo's *The Body Artist* (Charles Scribner's Sons, New York, 2001), the only beginning of a book that you remember, that is indelibly sculpted in you. Because that infinite pause in the gaze that rests on the spider, that annihilates everything, that excludes the rest, belongs to you.

You are that spider, that spiderweb your corner of the world, the gaze staring at it is still your own, mixed and confused with other gazes; the rest is so intense that it makes you cross-eyed. What you try to say, you hope it explodes in the eyes and in the affections of those who look with you...

You stop for a second, you rest your elbows on your knees, your lungs explode, you immediately spit on the ground that slimy clump that had formed in your throat, now you feel better...

225

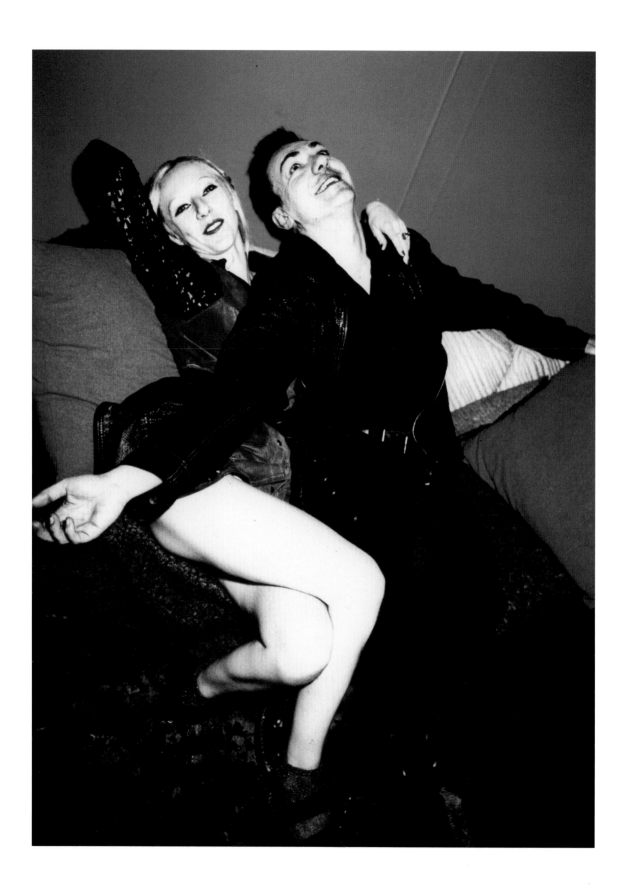

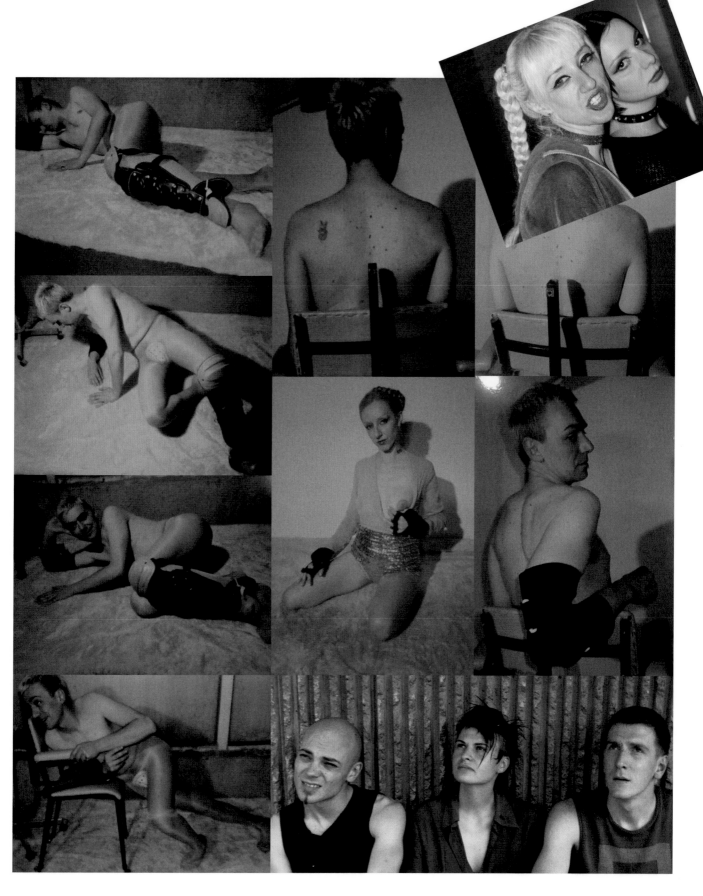

24

36

21

18

6

3

BERGAMO

MILANO

231

... they have freed my hands and feet, I insisted, I even cried so that they let me shoot at my parents, and move on to dissent... a throw of dice, a dance step and my good boy uniform becomes a black leather costume, and I am immediately one of the Village People... oh no, I got that wrong... I am a "gang-e-ster"... too beautiful for me, no, on the contrary, that's precisely what gives me strength... but now, hands up in the air, I go back in the ranks, I leave the party...
The Policeman.

[TEXT BY] Francesco Montanari, actor for delight, waiter for plight.

"I tried but I can't. I can't write about it from the inside. Every time I risk being drowned in ink."

[TEXT BY] Silvia Calderoni. Silvia is: @CesareCalderoni@DanielaBolognesi@FelicitaDidoni@AnselmoCalderoni@MariaPiaGieri@IvoBolognesi@SergioBentini@ BrunaCalderoni@StefanoBentini@MartinaBabini@PatrickPenazzi@GiuliaPaffile@AlessandroPedrelli@ErikaZanelli@CathyMarchiand@SaraPiombo@Fiorenza Menni@FrancescaDirani@TaniaGarriba@ElenaZannoni@CorinnaArmuzzi@LaurettaPilozzi@KatiaCamanzi@MunaMussie@LucaFusconi@AnnaRispoli@ CesareRonconi@MariangelaGualtieri@GaetanoLiberti@MonicaFrancia@GerardoLamattina@IsabellaSantacroce@DanielaNicolò@EnricaVigna@EnricoCa-sagrande@KlausMiser@ElisaBartolucci@EmanuelaVillagrossi@SergioPolicicchio@MohamedAliLtaief@BennoSteinegger@VladimirAleksic@ElisaEmaldi@ CristinaRizzo@AlexiaSarantopoulou@NicoleQuaglia@SaraLeghissa@FrancescaGrilli@SoniaBettucci@LuigiDeAngelis@EnricoMartinelli@GiorginaPilozzi@ SylviaDefanti@VikyRoditis@FulvioMolena@MarioPonceEnrile@OrsettaPaolillo@CamillaCarè@GiuliaDeFilippis@FedericaGiardini@AlessioSpirli@SandraAnge-lini@SabrinaGhillani@EvaGeatti@ValentinaCantoni@DavideManuli@VincentGallo@ElisaSednaoui@SimonaCaramelli@ValentinoCastaldi@SilviaCosta@Rober-taDaSoller@AnnalisaDelpiano@WalterDiacci@FrancescaRomanaDisanto@BarbaraFantini@ValeriaFoti@IlariaMancia@MilaFumini@IleniaCaleo@StefanoGatti@ ValentinaZangari@GiuliaDeFilippis@LisaGilardino@LucaGrillenzoni@FortunatoLeccese@FrancescaLionelli@CristinaLuterotti@ClaudiaMarini@JudithMartin@ BarbaraMazzotti@PaolaStellaMinni@ChiaraMini@LauraOrlandini@SimonaPanzino@AngelikiPapoulia@AlessandroPedrelli@MassimilianoRassu@MarcoBara-valle@VirginiaSomadossi@LauraVerga@ErikaGalli@JudithMalina@SimonaDiacci

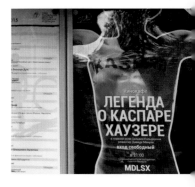

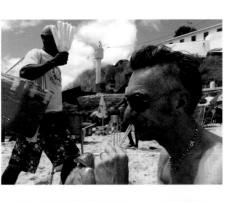

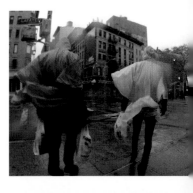

Everything happened by chance or not

One day my phone rang and the director I had worked with said: "Look, our technician can't come
with us to Italy. Do you want to join us? You can fill his space and I can give you a role in the play."
I had never travelled abroad. I was 21.
We played three performances, my role was virtually invisible, I practically played the wall.
After the second performance, we were having dinner in a restaurant, but I was bored, wanted
to go out somewhere, but I didn't know where. I complained to Damir. He didn't know, either.
Then I saw three girls and a boy at a table, all dyed blonde. I told to Damir: "Look, they look
interesting, let's ask them where to go tonight." Damir said he was embarrassed.
I said I wasn't.
Daniela, Enrico, Sandra and Cristina smiled at me and said: "We can join you for one drink but after
that we have to go back to Rimini."
One drink turned into two, then three, from one place to another. We talked about everything.
I learned they do theatre as well. That they are called Motus. We said good-bye at 6 a.m.
Two months later, Damir and I received an invitation to work with them on the project *Visio Gloriosa*.
I was exhilarated. I was going to play in Italy in Italian!
Motus has become my other family. Together with them, I travel all around the world, I stand
in the visa lines, I meet other people, I learn the language, with them I'm starting to accept myself.
Even today, after so many performances, I hear Daniela say the well-known sentence: "Vlada, please
mind your articulation, I can't hear the ends of the words."
I deeply believe that friendship is the highest level of any relationship.

[TEXT BY] Vladimir Aleksic, actor

Motus means a lot to me and The Living. Their embrace helps carry us in a moment of transition in our history.
Hard to put into words. I smile when I think of them, in the same way as when I hear that Bob Dylan
has won the Nobel Prize, or when I see my family post pictures on Facebook.
Motus is a vessel of the memory of Malina.
Judith in motion
modernized
around the globe,
her vision transcending one body
ascended into the 21st century.
Family to The Living.
Motus is the momentum of
the movement she believed in...
breathed in...
exhaled.

[TEXT BY] Brad Burgess is the Artistic Director of The Living Theatre, after having lived
and worked with friend and mentor Judith Malina for ten years in New York City,
until she died in 2015. Judith now lives in the love between Motus and The Living.

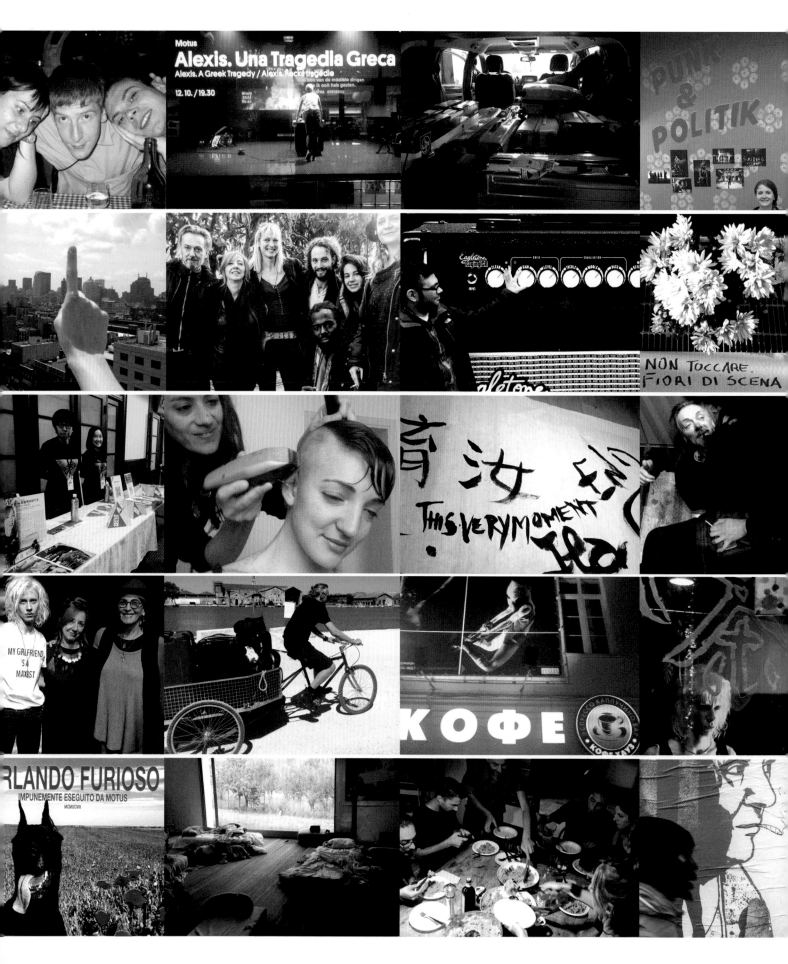

6

Introduzione
di Wlodek Goldkorn

La narrazione canonica, in Occidente e quindi dell'Occidente, della trasformazione di una moltitudine in un corpo politico cosciente dei propri diritti e appartenenza, riporta al nostro essere stranieri.

L'Esodo, i quarant'anni della traversata del deserto dall'Egitto e verso Canaan, è un racconto che racchiude in sé l'idea del progresso, dell'avanzamento: dalla schiavitù alla sovranità (sotto la tutela di un Dio unico e incorporeo), del tempo lineare (un inizio e una fine) e della leadership forte (maschile). E invece quella narrazione ci parla non di una terra promessa da conquistare e possedere, ma di una Terra Promessa. Che promessa e desiderata resta. E gli ebrei, soggetto di quella narrazione sono apolidi, sans papiers, clandestini. Mosè muore da nomade, da sans papiers, da straniero.

(Quando entrano nella terra promessa, sotto la guida di Giosuè, gli israeliti sterminano gli abitanti delle città conquistate, così come Ulisse è astuto e intelligente finché erra per i mari; arrivato a Itaca, il suo corpo, desiderato dalle Sirene, dalle fattezze ispirate alla musa Calliope, si trasforma in una brutale macchina omicida).

L'apolide, il migrante, il clandestino è tale perché la sua unica appartenenza è il corpo. Ma il nostro sguardo su di lui fa sì che il suo corpo parli di noi: del nostro essere corpo. Occorre coraggio per rispecchiarsi nel corpo dell'altro; meglio quindi accusarlo di oscenità (nel senso dell'essere fuori scena e quindi fuori da questo mondo); è rassicurante rompere lo specchio, soffocare il dubbio, estinguere il desiderio, invocare la morte dello straniero e quindi la nostra morte.

(Il più radicale rimedio contro l'anarchia del desiderio, spesso femminile, è l'ordine del Thanatos; sempre maschile).

Hello Stranger, uno slogan che riprende una foto di Terry Richardson, vuol dire che i corpi dei migranti che annegano nel Mar Mediterraneo sono (potenzialmente) i nostri corpi. Ma attenzione, riconoscersi nel corpo del migrante significa pure capire quanto orrore ci sia nella negazione più radicale del corpo, ossia, nella trasformazione del corpo in una bomba umana. L'attentatore suicida odia il desiderio, odia il proprio corpo, per questo lo annienta, e distrugge l'altrui desiderio e corpo.

Esiste quindi un nesso tra il corpo del migrante e quello dell'attentatore suicida? Sì, perché migrazione e attentatori suicidi ci riportano alla centralità della biopolitica e quindi della rappresentazione del corpo.

(La politica, come il teatro, è rappresentazione, e ne sanno molto i Motus: non a caso hanno scelto la figura e il corpo dello straniero come leitmotiv del bilancio provvisorio del lavoro del loro primo quarto di secolo).

Sul palcoscenico il corpo assume le forme che gli danno le luci, e quindi il nostro sguardo, un po' come lo descrive Deleuze, parlando della pittura di Bacon (Deleuze G., *Logique de la Sensation*, Éditions de la Différence, Paris 1981). Sceglie di essere straniera in *Le lacrime amare di Petra von Kant* di Fassbinder, Marlene, la serva muta della protagonista. Marlene lascia la casa nel momento in cui Petra le offre le scuse e forse le conferisce la parola: Hello Stranger. Antigone, personaggio frequentato dai Motus, sceglie, contro il patriota Creonte, di diventare straniera. Lo fa per il rispetto del corpo di Polinice. I greci, oggi (altro tema frequentato dai Motus) sono stranieri in una patria dove il cri-

terio supremo è l'ottusa ubbidienza ai parametri espressi in cifre e numeri, come se gli esseri umani si fossero estinti; come se fossimo (o forse lo siamo) già oltre la fine del mondo; in mezzo a un naufragio planetario.

È Caliban, di *Nella Tempesta* (altra storia dei Motus) a riportarci ai naufraghi di fronte alle nostre finestre. Ma *La tempesta* è pure quel testo che dice: "siamo fatti della stessa sostanza dei sogni". E i sogni non hanno limiti né confini né frontiere dove è necessario esibire la carta d'identità.

MDLSX è una delle messe in scena più radicali nella storia del teatro degli ultimi anni. Sul palcoscenico così come tra il pubblico le carte d'identità con la specificazione di genere, cittadinanza, misure del corpo e colore degli occhi, sono bandite. Al centro c'è il corpo androgino, esile ma al contempo muscoloso, fragile ma potente nell'azione scenica, di Silvia Calderoni. Ambivalenza che esplora il limite del linguaggio, del dicibile e del visibile. Il corpo della performer è ripreso nei suoi dettagli da una piccola telecamera. Non è esibizionismo, ma al contrario, una messa in gioco dell'identità di genere. È come se Silvia Calderoni chiedesse al pubblico: ora che mi guardate, ditemi chi sono? E chiedetevi: voi chi siete? È l'anatomia a decidere chi siamo? *MDLSX* è stato preceduto da *The Plot is the Revolution*, Silvia Calderoni che sotto lo sguardo di Judith Malina diventa l'in-carnazione del sogno di una vecchia attrice; si trasforma in quella sostanza di cui parlava Shakespeare.

O forse, semplicemente: una maestra ha trovato una sua erede; e il suo sguardo, lo sguardo di Judith Malina su Silvia Calderoni è diventato lo sguardo di Silvia Calderoni su Silvia Calderoni; e quindi lo sguardo di ciascuno di noi, sul suo corpo e sul nostro corpo. Un voyeurismo trascendente; perché, oltre i generi e le identità, richiama le istanze di emancipazione; di ogni genere. Per tornare e rimanere stranieri.

Non è questo il compito di un teatro che si vuole politico?

Wlodek Goldkorn ha curato per più di dodici anni le pagine di cultura de "L'Espresso". Scrive di libri, linguaggi, identità, appartenenze, idee. Nel 2016 ha pubblicato con Feltrinelli il memoir *Il bambino nella neve*.

8

Biografia

Compie venticinque anni la compagnia fondata da Enrico Casagrande e Daniela Nicolò: un anniversario importante per il gruppo, esploso negli anni Novanta con spettacoli di grande impatto emotivo e fisico, che ha saputo prevedere e raccontare alcune tra le più aspre contraddizioni del presente.

Dalla sua fondazione Motus affianca la creazione artistica – spettacoli teatrali, performance e installazioni – con un'intensa attività culturale, conducendo seminari, incontri, dibattiti e partecipando a festival interdisciplinari nazionali e internazionali.

Liberi pensatori, portano i loro spettacoli nel mondo: da Under the Radar (NYC), al Festival TransAmériques (Montréal), Santiago a Mil (Cile), Fiba Festival (Buenos Aires), Adelaide Festival (Australia), Taipei Arts Festival (Taiwan) e in tutta Europa.

La compagnia ha ricevuto numerosi riconoscimenti, tra cui

tre premi UBU e altri prestigiosi premi speciali.

Ha attraversato e creato tendenze sceniche ipercontemporanee, interpretando autori come Beckett, DeLillo, Genet, Fassbinder, Rilke o l'amato Pasolini, per approdare alla radicale rilettura di *Antigone* alla luce della crisi greca.

Il progetto *Syrma Antigónes*, avviato nel 2008, nasce dall'idea di condurre un'analisi del rapporto/conflitto fra generazioni assumendo la figura tragica di Antigone come archetipo di lotta e resistenza.

Il tema delle rivoluzioni della contemporaneità viene infine sviscerato con *Alexis. Una tragedia greca* (2010). Lo spettacolo vince il Critics' Choice Award come "Best Foreign Show for the 2011-12 Season" dalla Québec Association of Theatre Critics (AQCT).

Enrico Casagrande, a rappresentanza di tutto il gruppo, nel 2010 è direttore artistico della 40ª edizione del Festival di Santarcangelo.

Dal 2011 Motus si lancia in un nuovo percorso di ricerca *2011>2068 AnimalePolitico Project*, per intercettare inquietudini, slanci, immagini e proiezioni sul "domani che fa tutti tremare", esplorando un ricco e intricato panorama di scrittori, filosofi, artisti, fumettisti e architetti rivoluzionari che hanno immaginato (e provano ancora a immaginare) il Futuro Prossimo Venturo. *The Plot is the Revolution* è il primo Atto Pubblico, un emozionante incontro scenico fra "due Antigoni", Silvia Calderoni e un mito del teatro contemporaneo: Judith Malina del Living Theatre (2011).

Nella Tempesta (2013) e *Caliban Cannibal* (2013) sono parte di questo itinerario interpolato da Aimé Césaire, capace di evocare la tragedia dell'emigrazione e di creare *instant community* in tutto il mondo.

Nel 2014 la compagnia si confronta per la prima volta con l'adattamento e la regia della semi-opera barocca *King Arthur* su testo di John Dryden e con musica di Henry Purcell eseguita dall'Ensemble Sezione Aurea diretto da Luca Giardini nell'ambito della "Sagra Musicale Malatestiana" di Rimini.

Dalla primavera 2014 Daniela Nicolò ed Enrico Casagrande tengono l'Atelier d'insegnamento *Poétique de la scène* presso La Manufacture - Haute école de théâtre de Suisse romande (HETSR) di Losanna.

A chi appartiene la Terra? Questa la domanda che chiudeva *Nella Tempesta* e da cui Motus riparte con un nuovo quesito: chi traccia i confini? Il percorso (2015-2018) affronta il tema del confine/conflitto attraverso un articolato progetto di ricerca. Un viaggio che inizia dalle tensioni sui limiti (di sesso, di genere) che viviamo dentro i nostri corpi con le performance *MDLSX* (2015) e *Raffiche* (2016).

Dal 2005 Silvia Calderoni è l'instancabile protagonista dei lavori di Motus, vincitrice di diversi premi tra cui il premio UBU come migliore attrice Italiana under 30 (2009), MArteAwards (2013), Elisabetta Turroni (2014) e Virginia Reiter (2015).

15

GLORIOUS FLOWERS
Corpo glorioso/epico
Profezia e prefigurazione
L'incanto dei corpi nella scena di Motus
di Silvia Bottiroli

Si pensa ai corpi della scena di Motus, e sono corpi femmina, corpi animale, macchina, corpi politici, voraci, fragili,

esposti, corpi che parlano una lingua sconosciuta, che profumano di deserto e di asfalto, corpi bellissimi, vivi.

Sono, sempre, corpi in rivolta, in una tensione perenne di cambiamento; corpi in combattimento. Questa tensione, danza o lotta, è una tensione d'amore e di morte, come nelle narrazioni antiche, archetipo di uno stare sospesi o dilaniati tra il desiderio di pienezza, di conoscenza e di appropriazione di sé, e la paura paralizzante o il bisogno di distruzione.

Scrive Louise Bourgeois, in *Distruzione del padre/Ricostruzione del padre* (The MIT Press, Boston 1998), che "ci innamoriamo sempre di coloro che temiamo, così provochiamo un cortocircuito alla paura e non la sentiamo più. Come succede fra un serpente e un uccello: l'uccello si sente affascinato, attratto, non è vero? Non soffre, non sente paura, è ipnotizzato. Il serpente finisce per ingoiarlo. È così".

I corpi di Motus sono serpente e uccello, ed entrambi contemporaneamente, e la scena è lo sguardo che li lega, un attimo di intensità e di pericolo, di fascinazione e di terrore, che trascina anche gli spettatori. Confrontarsi con ciò che vi è di più spaventoso, compresi i propri desideri profondi, ed esporsi all'attrazione e all'imprevedibilità di ogni incontro: è forse questo che si dovrebbe chiedere al teatro, tutto il teatro, da artisti e da spettatori. Se la scena di Motus permette così spesso questa reciproca esposizione, è perché ripone una fiducia incrollabile nella carnalità e crede – e credendovi lo rende possibile – che il serpente possa non mangiare l'uccello, che quei due sguardi che si incrociano possano generare istantaneamente un'etica diversa, una diversa biologia.

Altri corpi attraversano da sempre la scena di questa danza, sono figura di questo sdoppiamento, e restano impressi come immagini vivide, simbolo potente e mai metafora. Sono i fiori, "fiori gloriosi", creature affascinanti e sensuali, talvolta organi o figura di un interno nascosto del corpo, altrove invece ornamento o proseguimento di un gesto. Appaiono talvolta in dettaglio, indagati impudicamente dall'occhio della camera ed esposti allo sguardo e alla visione, e talvolta recisi, inanellati a corona o posti in vaso. Sono un doppio o un proseguimento dei corpi degli attori, con il loro carico di erotismo e di religiosità popolare, e senza bisogno di parole dicono il legame tra organico e inorganico, tra umano e non umano, tra bellezza, seduzione e morte.

Alcuni corpi femminili del teatro di Motus in particolare possiedono la stessa grazia con cui gli eroi fiabeschi sfidano la legge di necessità e così prefigurano un altro mondo. Le loro voci sono profetiche, dicono qualcosa che non è ancora, vedono nell'oscurità e riconoscono l'invisibile. Il corpo femminile è per eccellenza luogo di profezia e di prefigurazione, e non è un caso che anche sulla scena di Motus ricorra così spesso come oggetto di desiderio che può incantare e tenere in ostaggio, far impazzire o generare forme di controllo e di possesso. La danza amorosa, la danza della trasformazione di sé, dell'appropriarsi dell'altro e del trasformarsi nell'altro, la danza dello sguardo come sdoppiamento fanno parte del teatro di Motus dagli inizi, e tante sue figure annunciano questo terremoto che arriva a scuotere un universo altrimenti imperturbabile.

Si pensa ai corpi della scena di Motus, e sono corpi amorosi, sempre. Se sono così legata al loro teatro – un legame incondizionato, senza attaccamento, aspettativa o possibilità di delusione – è perché è un teatro generativo, in cui si vive e si dà la vita sul serio, si sospende la legge di necessità, e

si regala – non può essere che un dono – la possibilità di prefigurare altri scenari, di immergersi insieme nel cuore di tenebra senza nessuna promessa di uscirne intatti.

Silvia Bottiroli, curatrice, ricercatrice e organizzatrice di arti performative contemporanee, è Dottore di Ricerca in "Arti Visive e dello Spettacolo" ed è professore a contratto presso l'Università Bocconi di Milano. Dal 2012 al 2016 è stata direttrice artistica di Santarcangelo Festival.

26

Popolo Motus donna Motus uomo Motus donna/uomo
Motus
Vapore all'orizzonte
Luci, suoni, movimenti
Che trasformano la nostra vita quotidiana
Che trasformano la nostra armatura culturale
Che ci liberano dalla nostra armatura culturale
Dall'armatura emotiva, dall'armatura sessuale
Che creano alternative creative
All'interno del nostro piccolo mondo di lavoro creativo
alternativo
Motus che sfonda
Continenti e resistenze
Agile e forte, studia
con attenzione – la lotta dedita al trovare coalizioni tolleranti.

Tom Walker lavora con il Living Theater da oltre 40 anni. Ha lavorato anche con altri gruppi tra cui, in modo più significativo, con Reza Abdoh e il gruppo Dar A Luz. È l'archivista del Living Theatre e ha recentemente vinto una borsa di ricerca *Fulbright* per catalogare le opere del Living Theatre alla Fondazione Morra a Napoli.

31

New York era in lutto, David Bowie era appena morto. Ho visto *MDLSX* il giorno dopo e Silvia – l'iridescente Silvia – ci ha fatto ascoltare *Life on Mars* alla fine dello spettacolo.
All'interno di questa associazione emotiva, piccole rivelazioni. Sono uscita da La MaMa in quella notte d'inverno.
Anno dopo anno, le proposte (punk e potenti, vivide e tenere) di Motus: trasgredire i limiti del corpo, essere alien* e compagn* di questa forma di vita *queer*, ballare con abbandono nel buio selvaggio, girarsi e trovarsi faccia faccia con l'estraneo, rigenerarsi nella ricerca e nella rivoluzione.

Meiyin Wang è una organizzatrice, curatrice e regista di performance dal vivo residente in California. È l'attuale direttrice del Festival Without Walls di La Jolla Playhouse ed è stata co-direttrice del Festival Under the Radar del Public Theater a New York.

41

HOLY CARS
Corpo macchina/cyberpunk
Rumori, collisioni, atmosfere post-umane
di Laura Gemini e Giovanni Boccia Artieri

Car in Motus è una parola-dispositivo, un innesco simbolico che rimanda alla condizione del post-umano e alla pratica mutante che riguarda i corpi (ma anche le menti e i comportamenti). Car è la protesi di un umano che si potenzia come costruzione di un ibrido uomo-macchina, in relazione post-organica con le tecnologie che lo circondano. Fino ad assumere più pienamente, a partire dagli anni Ottanta, la sua natura cyborg, quando, come indica Antonio Caronia (*Il cyborg. Saggio sull'uomo artificiale*, Theoria, Roma-Napoli 1985), sul corpo dell'uomo cominciano a trascriversi direttamente, visibilmente sia le trasformazioni del processo di produzione e di circolazione delle merci, sia le emergenze del media landscape che ha strutturato l'immaginario e il sistema nervoso dello specie. Ecco allora che è proprio l'immaginario tecnologico e mediale, trattato dalla fantascienza contemporanea a partire da James G. Ballard, che rivela il versante catastrofico e distopico del connubio carne e tecnologia. Nel romanzo *Crash* (Cape, London 1973) l'universo simbolico dell'automobile, sviluppato da pubblicità e design, viene rivelato tramite la sua erotizzazione, attraverso la moltiplicazione delle perversioni e delle multi sessualità che estendono e moltiplicano il piacere per le superfici in un desiderio di incontro-scontro tra corpo e macchina. La macchina si fa corpo desiderato e in questo suo farsi viene de-mitizzata.

Nei lavori di Motus questa critica tipicamente cyberpunk diviene una critica alle forme di potere che connettono pulsione sessuale a desiderio tecnologico del consumo, traducendosi in un'estetica che attraversa i corpi degli attori messi a confronto con ambienti metropolitani, urbani, periferici come in *Rumore Rosa* o *Crac*. Così come con scenografie che li includono in macchine-dispositivo, come in *Catrame* in cui il corpo androgino del performer, racchiuso in un box di plexiglass metafora dell'abitacolo di un'automobile, si schianta continuamente sulle pareti in modo volontario, autodistruttivo e ironico. Vittima sacrifica ed eterodiretta – ancora in accordo con Ballard e con *The Atrocity Exhibition* (Cape, London 1970) cui il lavoro è ispirato – che si trasforma a sua volta nella macchina che si distrugge. Un corpo che resiste così, attraverso il dolore auto indotto, alla desensibilizzazione di ambienti costrittivi, spazi di consumo chiusi ed inclusivi come quelli contemporanei: dalle automobili fino alla televisione e agli schermi dei nostri smartphone.

Un'estetica dell'incidente, involontario o ricercato, che Motus propone come azione in grado di ridare sensibilità al corpo proprio nello scontro con la macchina-dispositivo capace di fare esplodere il soggetto, e l'idea stessa di soggettività, di rifrangerlo come su un parabrezza spaccato. Una poetica, questa, che indica la necessità di ricercare nel quotidiano la possibilità di uno shock, capace di farci riflettere sulla nostra normalità, potenzialmente trasformativo, da cui farsi attraversare come invita Judith Malina in un frammento audio in *The Plot is the Revolution*.

L'automobile è in Motus elemento sacrale, quindi vitale e distruttivo insieme, simbolo di una cultura randagia, proiezione di una ricerca continua che trova le proprie forme nel viaggio (motus, appunto!) e nell'appropriazione simbolica dell'altrove: delle periferie pasoliniane di *Come un cane senza padrone*, delle distese deserte sullo schermo de *L'Ospite*; e allo stesso tempo forma costrittiva, che contiene il corpo in un "dentro" separandolo dal "fuori", schema di un rapporto della vita e dell'ideologia borghese da scardinare.

Holy Cars: l'automobile non è quindi soltanto la presenza dell'oggetto-macchina negli spettacoli o suo rimando (nei rumori, negli schianti, nelle atmosfere urbane) ma segno della sua potenza simbolica, ambivalente e perciò sacra.

Giovanni Boccia Artieri insegna "Sociologia dei media digitali" all'Università di Urbino Carlo Bo. Scrive di media e culture digitali su diverse riviste e sul blog mediamondo. wordpress.com. Cura la rubrica Post-bit per "Doppiozero".

Laura Gemini insegna "Forme e linguaggi del teatro e dello spettacolo" all'Università di Urbino Carlo Bo. Scrive di teatro su diverse riviste e sul blog incertezzacreativa.wordpress.com., ha imparato molto da Sandra Angelini.

52

Spesso capita di cadere e provare dolore. In *Catrame* si cadeva continuamente e a grande velocità. A furia di lanciare il proprio corpo a terra, l'attore arriva a sviluppare una forma automatica del gesto che attutisce il colpo e gli permette di sfidare quel suo fottuto senso di sopravvivenza.
Non si tratta di un gesto che la ragione può calcolare, lo chiamerei una veggenza muscolare. Per rialzarsi invece il corpo risponde sempre a un ordine preciso.
Infatti non si dice mai si è alzato male.
Oh no, invece si dice.

David Zamagni nasce a Rimini. Durante i suoi studi di cinema al DAMS di Bologna, nel 1994, entra a far parte della compagnia teatrale Motus e ci lavora fino al 2000.
Insieme a Nadia Ranocchi è autore, regista e produttore dei progetti di Zapruder, gruppo di cineasti fondato nel 2000 dagli stessi Zamagni - Ranocchi e Monaldo Moretti.

67

FUCKIN' ROOMS
Corpo/Interior design
Dove gli umani e le loro idee dormono insieme,
dove si amano e si affrontano in un corpo a corpo violento
di Jean-Louis Perrier

Più di altri, meglio di altri, gli spettacoli di Motus ci osservano. Ognuno non guarda che noi, ognuno di noi, attraverso quello che non percepiamo di noi stessi e che si è infiltrato così profondamente, che ha corrotto i nostri stessi gesti, modi di essere e di pensare. È dalle nostre abitudini e consumi, dai nostri stereotipi e ostinazioni, dalle nostre supposte convinzioni che i Motus traggono il loro nutrimento e la loro necessità. Captano le nostre debolezze e codardie e ce le rimandano sotto le sembianze di un altro, l'attore, in senso lato e non. Disegnano quella parte di Noi che rifiutiamo di vedere riflessa nello specchio. Sentono il nostro sguardo e tentano, attraverso tutti i mezzi del teatro, di impedirgli di sottrarsi. "Gli occhi trasmettono le idee, ecco perché li chiudo ogni tanto, di modo da non essere forzato a pensare", diceva Jakob von Gunten, il personaggio di Robert Walser. Gli spettacoli di Motus obbligano a pensare.
Nessun dentro è al sicuro dalla sregolatezza del mondo. Qualsiasi parete diviene finestra, qualsiasi specchio se-

miriflettente, qualsiasi schermo poroso. È prestandosi al mondo, alle sue finzioni, che il teatro di Motus trova la sua espressione più elevata. Filtrando i raggi più nocivi per rivelare i più espressivi. Trasformando la scena in una bifocale. Quella delle lenti, nel senso fotografico, quel fuoco in cui le immagini si invertono. Un luogo di passaggio prima di mettere a fuoco. Ma anche un luogo dove scaldarsi, dove brucia una fiamma da trasmettere, quello dell'assemblea rifugiata nella sua ultima trincea, la stanza che in teoria è la più segreta della casa, la camera, questa "fuckin' room" per eccellenza, dove vanno a letto insieme gli umani e le loro idee, il reale e le sue rappresentazioni, dove si amano e si affrontano in un corpo a corpo violento. Gli spettacoli di Motus modellano questa violenza.
La camera teatrale è anche un luogo di inseminazione, di differenziazione, di crescita. Un luogo di incontro e un rifugio. Un luogo dove è possibile ritrovare sé stessi abbordando l'altro. Un luogo dove è possibile dire "io" senza sbagliarsi troppo. Un luogo dove si percepisce dal dentro quanto il fuori è assediato. Dalla polizia e dallo Stato (*Splendid's*), dalle convenzioni mediatiche e dalla perversione ordinaria (*Twin Rooms*), dal racconto misto alla storia reale (*Piccoli episodi di fascismo quotidiano*). Siamo ostaggi di un paesaggio devastato, nel quale gli attori impersonano il ruolo dei sopravvissuti, unici testimoni affidabili della disperazione del mondo, gli unici che permettono di credere in un futuro possibile, dal momento che riescono a distillarne dei frammenti. Gli attori non fanno altro che portare le maschere che la realtà deve indossare per entrare in teatro, delle maschere con le loro facce, delle maschere che danno coraggio a loro e a noi. La loro presenza fa stare in piedi il mondo, permette di abitarlo, spinge il presente verso un futuro possibile. Gli spettacoli di Motus aprono al domani.

Jean-Louis Perrier, dopo essere stato reporter culturale e poi critico teatrale per il quotidiano "Le Monde", collabora attualmente alla rivista "Mouvement". Autore di *Buenos Aires, génération théâtre indépendant* e di *Ces années Castellucci* pubblicato da "Solitaires Intempestifs".

73

Epiphany Room: Avventure tra Quattro Pareti
Nei lavori di Motus ci sono molte stanze/camere dell'immaginazione, un sipario dopo l'altro sono rivelate al Mondo. Stanze di identità e di perdita. Stanze di fallimento e di trionfo. Ognuna è un palco dell'Immaginazione: le quattro pareti della vita quotidiana tendono a esplodere, collassare, subire una metamorfosi. La scenografia all'inizio è chiara e precisa: una mappa di una città prima dei bombardamenti della Seconda Guerra Mondiale, un grande albero ritorto, e schermi argentei per ogni possibile video presenza. Tutti questi sono segni di Natura e Artificio, riuniti per vivere insieme una nuova vita complessa. Tutto è trasformato dalle urla, dai canti, dai corpi che recitano e vivono in questo spazio, forzandolo da ogni possibile angolo. Arrivano con una bandiera rossa o con una spada: con quegli strumenti che lasciano segni nello spazio. Ogni stanza/camera è sempre pronta a epifanie/rivelazioni: possono avere la natura di un suono, l'impatto liquido del corpo sudato di un performer, ma non esistono quattro pareti che possano resistere al teatro di Motus.

253

Luca Scarlini, scrittore, saggista, drammaturgo, performer. Insegna alla Scuola Holden, allo IED e all'Università di Venezia. Collabora con numerosi teatri e compagnie di danza, tra cui Socìetas Raffaello Sanzio, Fanny & Alexander, Motus. È la voce del programma radio sui musei Nazionali (Radio 3 Rai) e ha scritto numerosi libri su arte e storia.

84

Sto al sole, nel cemento che circonda i capannoni. Ho 20 anni e leggo DeLillo: Daniela e Enrico sono innamorati di *White Noise*, lo spolpano e lo disossano, lo fanno rimbalzare in milioni di forme e citazioni che io non so; per me è solo faticoso, non so vedere dentro quel romanzo.
È il giorno in cui crollano le Twin Towers. L'immagine alla televisione del bar è un film, ma è anche lo stesso disastro del libro che sto leggendo. Entra il secondo aereo. Mi pare di capire per un attimo, profondamente, la visione di sogno e catastrofe di Enrico e Daniela.

Eva Geatti ha studiato Arte e incontrato diversi bei maestri, ha fondato Cosmesi assieme a Nicola Toffolini tredici anni fa, disegna spesso e scrive tanto, ha fatto la cameriera, ha lavorato come attrice e performer per Masque Teatro, Motus, Ateliersi, Teatrino Clandestino, ha suonato la fisarmonica sul tetto del bagno dell'Angelo Mai a Roma, ha esposto in qualche galleria tra Napoli e Monfalcone, ha insegnato Regia all'Accademia di Belle Arti di Bologna, ha fatto l'imbianchina (anche per degli street-artist) e l'idraulico, ha fondato una band (LeOssa) con cui ha fatto una tournée di 3 concerti, ha costruito l'altare dei fumogeni per uno spettacolo a Santarcangelo dei Teatri, ha disegnato la copertina del disco di *BeMyDelay*, si è ingessata una gamba a Nosadella2, ha fatto delle *pirouettes* per Jérôme Bel alla Biennale di Venezia e la maestra alle medie. Con il nome di *Furmonàrchia* si aggira come un clochard nelle discoteche, ha riempito un teatro di paglia per la sua festa Eccentrica, incendiato un tappeto di carta nel Parco di Villa Mazzacorati a Bologna. Il suo ultimo lavoro con Cosmesi è *Di Natura Violenta*. Ora chissà.

93

CRASH INTO ME
Corpo oppresso/irrequieto
Anti-cosmetica, glamour nero,
il martirio come pratica di liberazione di sé stessi
di Fabio Acca e Silvia Mei

Amici, in questo momento il lavoro di Motus agisce su ciò che ancora chiamiamo convenzionalmente "teatro" come un prodotto omeopatico. Enrico, Daniela e Silvia propongono ai testimoni di quest'arte della crisi una "cura", fatta di principi attivi che hanno ancora e sempre a che fare con il "living", il "vivente", con quella scazzottata dolorosa e necessaria che nella sua poesia Pasolini chiamava "il corpo nella lotta": la manifestazione oggettiva, fisica di una presenza portatrice di originalità e, in quanto tale, di un adeguato posizionamento politico. Non c'è in questo alcuna ideologia, semmai una – paradossalmente – sana bulimia di linguaggio, per la quale ogni esperimento è lecito se finalizzato alla restituzione di questo corpo vivente che è, oggi, la messa in crisi della rappresentazione. Allora mettete su quel disco degli Smiths, e andiamo.

La playlist che scandisce e struttura la scrittura scenica di *MDLSX*, lo spettacolo forse più fortunato della recente storia di Motus, è la felice sintesi di una tensione alla creazione che non ha mai smesso di confrontarsi con le inclinazioni attraverso cui l'immaginario contemporaneo si incarna nella plasticità del corpo.

In questa chiave la selezione non è dunque semplicemente una sequenza funzionale di brani musicali. Essa piuttosto traduce in termini registici uno dei gesti artistici più pervasivi, popolari e artisticamente misconosciuti degli ultimi quarant'anni: il *djing*. Relegato per lo più a una percezione di consumo o di facile intrattenimento, l'arte del dj set comporta, in realtà, la restituzione di una narrazione originale del mondo dell'artista grazie alla selezione di frammenti musicali e testuali, a cui è delegato l'irradiarsi di un flusso culturale potentissimo e la rinegoziazione del senso delle sue singole componenti.

Proprio in *MDLSX* precipita l'essenza del teatro dei Motus, la cui scena è letteralmente oltraggiosa, senza confini. Non solo sui piani dell'immaginario e del linguaggio teatrale, soprattutto sull'*essere-forma* dei corpi. La spinta all'eversione dei primi lavori, *O.F. ovvero Orlando Furioso* piuttosto che *Catrame*, radicalizzava il corpo in quanto strumento di atti estremi.

Si giocava performativamente l'eccesso per liberarsi dalla norma e farsi artificio: la forma era rigorosamente anti-cosmetica, sebbene si trattasse di un glamour nero, e il corpo si glorificava nel martirio per liberarsi, non era però naturalmente liberato, come quello in seguito di Silvia Calderoni. In questo passaggio si incunea Fassbinder, che ha fatto della donna l'emblema sociale e politico della trasformazione e del progresso.

Rumore Rosa è un tributo al cineasta in quanto doppio di Petra von Kant, donna inquieta che attua un corpo metamorfico: febbrile quanto Veronika Voss, incostante come Maria Braun, drammatica come Lili Marlene, struggente come Lysianne, martire come Elvira. Le tre attrici di *Rumore Rosa* attendono alla scena-corpo di *MDLSX*, dove si oblitera definitivamente il dramma per risolverlo nella dissolvenza incrociata sulla creatura scenica Calderoni. Il resto è colonna sonora.

"Se un autobus a due piani / Si schiantasse su di noi / Morire al tuo fianco / Sarebbe un modo celestiale per farla finita / E se un camion di dieci tonnellate / Ci uccidesse entrambi / Morire al tuo fianco / Ebbene, per me sarebbe un piacere e un privilegio"
(The Smiths, *There is a light that never goes out,* 1986).

Fabio Acca è curatore, critico e studioso di arti performative, dottore di ricerca in "Studi Teatrali". Lavora presso il Dipartimento delle Arti dell'Università di Bologna. Dal 2014 è co-direttore artistico di TIR Danza.

Silvia Mei è dottoressa di ricerca in "Studi Teatrali", editrice web della rivista "Culture Teatrali", critica delle arti dal vivo e producer indipendente. Svolge ricerca all'Università di Torino ed è professoressa alla Scuola per Attori del Teatro Nazionale di Torino.

96

...sì, *crash into me*. I *Piccoli episodi di fascismo quotidiano* mi si sono infilati nelle pieghe del corpo come i cocci aguzzi di un cristallo frantumato, quello che in scena testimoniava un conflitto psichico e politico insanabile. Il nostro corpo s'era fatto eco di una realtà esplosa nella follia, crollava insieme alla tana che distruggevamo ogni volta – impassibile, ferito, trionfante – risuonatore di una tensione che si è appena un po' addolcita nel bianco-latte di *Rumore Rosa*. Una metamorfosi e un sodalizio a cui ripenso con gioia mentre dialogo col futuro...

Nicoletta Fabbri è attrice, autrice e curatrice di percorsi teatrali formativi. Ha lavorato con Motus partecipando come attrice a tutte le fasi del progetto Fassbinder. Da tempo fa parte della compagnia Le Belle Bandiere, lavorando in scena diretta da Elena Bucci e come assistente alla regia.

97

Dany Greggio, attore, cantautore, padre e molto altro. Fondamentalmente autodidatta e straniero quasi ovunque, nel palco e nella vita.

118

SUBURBAN SOUNDSCAPES
Corpo terra di nessuno (in Motus)
Periferie urbane, confini da abbattere: grammatiche elementari di un corpo in movimento in uno spazio isotropo
di Oliviero Ponte di Pino

Terrain vague. L'icona è Silvia Calderoni sui roller, che in *Run* attraversa i *terrains vagues* di qualche periferia, "dalle colonie in disuso della Riviera adriatica, agli spopolati quartieri della ex-DDR, da Berlino est ad Halle". Sono "luoghi esterni, strani luoghi esclusi dagli effettivi circuiti produttivi della città. Da un punto di vista economico, aree industriali, stazioni ferroviarie, porti, vicinanze dei quartieri residenziali pericolose, siti contaminati (...) aree dove possiamo dire che la città non esiste più" (De Solà-Morales I., in "Quaderns", n. 212, 1996).
Sono terre di mezzo sospese tra la città e la natura. Hanno perso o non hanno ancora trovato un loro utilizzo. Trasmettono un sentimento di speranza e di libertà, e insieme di vuoto e di angoscia. Sono gli stessi paesaggi che tornano in *X(Ics). Racconti crudeli della giovinezza*.
L'aperto. Silvia Calderoni scivola lungo traiettorie sghembe. Non ha radici. Non appartiene a nessun luogo. Attraversa quei luoghi senza identità. Non ha identità, se la può costruire e cambiarla in ogni istante.
Nomade senza ancoraggio, vaga in un universo isotropo, cioè in uno spazio le cui proprietà non dipendono dalla direzione in cui lo si analizza. Giorgio Agamben lo chiama "L'Aperto" (*L'aperto. L'uomo e l'animale*, Bollati Boringhieri, Torino 2002). Consente la comparsa della possibilità nell'universo delle determinazioni. In questa capacità di emanciparsi dalla necessità funzionale starebbe, secondo Agamben, la distanza tra l'uomo e l'animale. Ma sta anche la differenza tra un soggetto dall'identità liquida e il suddito predeterminato da una società gerarchizzata.

La scena. Che cosa accade quando la funzione d'onda di questa particella elementare collassa, e il corpo passa dal virtuale dello schermo cinematografico allo spazio reale della scena teatrale? Che cosa accade quando quel soggetto diventa oggetto dello sguardo dello spettatore? Viene intrappolato, entra in un parallelepipedo chiuso e limitato, lo spazio isolato da influenze esterne dell'esperimento scientifico.
Il cubo. La riduzione del soggetto a oggetto è violenza. Si crea una separazione tra oggetto e soggetto, una barriera che li separa. Quel corpo che si muoveva liberamente in uno spazio infinito viene intrappolato nello spazio chiuso della scena. È il cubo di vetro del beckettiano *Catrame*, con il corpo che sbatte dolorosamente su quel limite. Sono gli assi cartesiani che intrappolano il protagonista del video *A place [that again]*, video e spettacolo beckettiano ambientato in uno spazio geometrico, attraversato e delimitato da assi cartesiani.
Il cerchio. *O.F. ovvero Orlando Furioso impunemente eseguito da Motus* è ambientato all'interno di uno spazio circolare, con gli spettatori che sbirciano dall'esterno quello che avviene all'interno, su un palcoscenico rotante. È una soluzione che consente un moto infinito, e al tempo stesso l'eterno ritorno dell'eguale, ovvero la coazione a ripetere della perversione nevrotica.
Non luoghi. In *Twin Rooms* lo spazio si raddoppia. Sono due stanze, una camera d'albergo e il relativo bagno, un "non luogo", ovvero uno spazio concepito per una specifica funzione (trasporto, transito, commercio, tempo libero eccetera) che non costruiscono relazioni identitarie, storiche, relazionali (Marc Augé, *Non-Lieux. Introduction à une anthropologie de la surmodernité*, Seuil, Paris 1992).
Nel maggio 2002, sempre nell'ambito del progetto *Rooms*, al Grand Hotel Plaza di Roma debutta *Splendid's*, tratto da un testo poco noto di Jean Genet: questa volta un albergo carico di connotazioni, con il pubblico quasi ostaggio degli attori. È uno spazio chiuso, minaccioso, con il costante rimando a un altrove, al fuori scena da cui attori e spettatori sono stati separati dalla violenza dello spettacolo: gli altri spazi dell'albergo, l'esterno con l'assedio della polizia...
Il doppio. Accanto al raddoppiamento degli spazi di *Twin Rooms* (o del doppio schermo di *Run*), ne è attivo un altro: quello del reale e del virtuale, attraverso le proiezioni dei video live sullo schermo (una figura retorica utilizzata dal gruppo in numerose altre occasioni). Nella dialettica con la scena teatrale, lo schermo può essere lo sfondo, magari giocato in chiave illusionistica, oppure l'altrove.
Rompere il confine. La creazione dello spazio della scena aveva creato un limite. Quella cesura era stata l'atto inaugurale, che aveva dato inizio al rito. Ora si tratta di superare quel confine. Non è un caso che accada con Pasolini, il poeta delle periferie, il sacerdote e la vittima rituale del Pratone del Casilino, *terrain vague* dove vivere la libertà e la coazione del sesso. I due lavori pasoliniani, *Come un cane senza padrone* e *L'Ospite*, giocano a distruggere l'illusione della scatola scenica, la smontano o la distruggono mettendo a nudo il suo meccanismo. È una svolta: viene infranto e scompare il diaframma che separa pubblico e platea, soggetto e oggetto: "Abbiamo intrapreso un percorso drammaturgico che ha smantellato, lentamente e progressivamente, tutte le nostre abitudini sceniche, che ci ha fatto precipitare nel precipizio dello spazio vuoto. Come una pagina web, può cambiare continuamente, può 'essere ag-

giornato in tempo reale'. Questa maniera di entrare a testa bassa nella realtà ricorda il *vivere nelle cose* pasoliniano".

Il deserto. Sulla scia di Pier Paolo Pasolini che cercava i luoghi dell'anima – oltre che nelle borgate – anche in Africa (per *Appunti per un'Orestiade africana*) o nello Yemen, a Sanaa (per *Il fiore delle Mille e una notte*), *Schema di viaggio* segna un viaggio letterario attraverso una serie di paesaggi, come visti da un'auto in corsa: "Dalla pianura padana, alle nuove periferie romane degradate e post-industriali come l'Eur, Tor Pignattara, Centocelle, Corviale, Ostia, dai quartieri di Napoli come Secondigliano al deserto della Tunisia".

Il deserto. Lo spazio del nulla e dell'infinito. L'adolescente e l'anacoreta.

La piazza. Con *Alexis. Una tragedia greca* entriamo nel cuore dello spazio urbano. Lo spazio della scena collassa nella città, nello spazio urbano attraversato dal conflitto. Il territorio fuori controllo esplode al centro della polis, nelle strade del quartiere ateniese di Exarchia. La piazza è il teatro dello scontro. Gli spettatori vengono invitati a entrare nella scena-piazza per condividere il gesto della rivolta: la compagnia tiene una puntigliosa contabilità del livello di coinvolgimento, contando il numero degli spettatori che a ogni replica sale in scena e inizia a danzare.

La pagina web. Il corpo dall'identità mutevole di Silvia Calderoni si inserisce e anima uno spazio ugualmente mutevole, aperto alla multimedialità e all'intreccio tra reale e virtuale. La scena di *MDLSX* è una pagina web che apre diverse applicazioni in costante aggiornamento: il corpo della performer e la sua oscillante identità di genere, il video live, i filmati familiari che rimandano al passato, la colonna sonora che scandisce lo spettacolo, le luci...

Grammatiche elementari di un corpo un movimento in uno spazio isotropo. In questi decenni, i dispositivi spettacolari dei Motus hanno esplorato una molteplicità di spazi diversi. O meglio, hanno esplorato le *Grammatiche elementari di un corpo un movimento in uno spazio isotropo*, una vera e propria enciclopedia di spazi, stratificata e complessa.

Il punto di partenza sono gradienti di forza basate su opposizioni elementari: chiuso-aperto, dentro-fuori, cubo-cerchio, finito-infinito, reale-virtuale, realtà-finzione, singolo-doppio, passato-presente, soggetto-oggetto, libertà-violenza... Il terreno privilegiato d'indagine sono gli spazi dell'indeterminazione, come lo spazio astratto della geometria cartesiana ma anche i *terrains vagues* tra città e campagna, i non luoghi della post-modernità. Ma anche lo schermo video, con le sue potenzialità infinite.

In questo campo aperto, senza gerarchie, si muove un corpo, una particella identitaria disancorata, in mutazione, in una esplorazione che è insieme fisica, esperienziale ed esistenziale.

Questi lavori raccontano anche la necessità e l'impossibilità del soggetto contemporaneo di ancorarsi a uno spazio. Può farlo, precariamente, nel tempo-spazio dell'evento teatrale, quando si crea una relazione con l'Altro – nello sguardo dell'Altro – che però è anche coercizione e violenza.

I lavori dei Motus si nutrono di questo paradosso: la scena diventa il luogo in cui viverlo in tutta la sua contraddittorietà e fragilità.

Oliviero Ponte di Pino attualmente cura il programma del festival Bookcity Milano e il sito ateatro.it, conduce "Piazza Verdi" (Radio 3 Rai) e insegna "Letteratura e filosofia del teatro" a Brera. Tra i suoi libri *Comico & politico. Beppe Grillo e la crisi della democrazia* (2014), sui nuovi populismi.

137

"un pugno eretto, succoso, scandaloso… orgogliosamente sudicio e deliziato dalla maledizione di sordidi unguenti, incendiario, convulsamente covato in nidiate di divenire alieno. non c'è limite all'oscenità. l'oltraggio è supremo, l'offensiva del dissacramento è alba di infiniti crepuscoli. la matrice ignota dei corpi in fermento dà vita ad inusitata feccia piromane. non corpi in realtà: piuttosto, sciamanti spettri senza regola, dalle cui secrezioni il corpo raccoglie carne. la superficie del corpo è il confine che il corpo in sé iper-attraversa, immondizia indecorosa che celebra la alien-[n]azione di ulteriori civiltà fantasma. il corpo si fonde in una entità di confine picco di transgenesi, fiorendo come terrore ciclonico. è disarmantemente semplice per questo fantasma spaventare gli umani. i corpi alieni sono dediti a revisioni oltraggiose, abitando le dimore delle minoranze, alimentando i margini, scomparendo, apparendo ovunque la forma è permanentemente senza forma, distaccata ed ardente. il corpo alieno fa irruzione nei tuoi sogni… upgrade onirico. Poni attenzione acciocché la veglia non dissolva i tuoi traguardi notturni, umano."
Damiano Bagli

140

Luigi De Angelis è nato a Bruxelles nel 1974. È regista, scenografo, light-designer, musicista. Assieme a Chiara Lagani ha fondato la compagnia Fanny & Alexander nel 1992. Le sue regie e ideazioni partono sempre da una interrelazione tra musica, spazio sonoro e spazio scenico, prendendo spunto dalle arti figurative e dal repertorio musicale contemporaneo.

151

WOMEN IN REVOLT
Corpo politico/sovversivo
I Nuovi NO! Sulla destabilizzazione dei codici binari di genere e patriarcato e, per estensione, di cittadinanza, razza, classe e… [riempite gli spazi vuoti come volete] in cui imprigioniamo il nostro futuro
di Melanie Joseph

L'arte non cambia il mondo, le persone cambiano il mondo. Quando noi artisti – il popolo così auto-definito – interroghiamo i contesti in cui il nostro lavoro è situato, i mondi fratturati in cui le persone vivono, quando lottiamo in modo assoluto e totale, coscienti della co-dipendenza di contesto e contenuto e poi offriamo le nostre esperienze in quanto arte, facciamo un autentico invito e di fatto una azione rivoluzionaria. E, come diceva Judith Malina, (e ha detto di nuovo in *The Plot is the Revolution*) "La rivoluzione è non-violenta, o non è rivoluzione". Tali inviti, a volte, sbloccano quello che le persone pensano di sapere, cambiano la postura dei nostri corpi, il nostro sguardo reciproco, e con un po' di fortuna, possono evocare una nuova poetica

di analisi del reale – un altro linguaggio che può contribuire alla perpetua (ri)creazione del mondo.

L'invito di Motus avviene con il teatro, in cui estetiche feroci scherniscono la forma per vedere che cosa d'altro può contenere, e poi cos'altro, e cos'altro ancora. Sposiamo questo alla loro convinzione che il mondo può – e deve – essere cambiato: questi inviti sono dunque azioni rivoluzionarie. I miei primi spettacoli di Motus sono stati *Too Late!_(antigone) contest #2 e Alexis. Una tragedia greca*, in cui la composizione del potere era sviscerata e, simultaneamente, incarnata in proposte contemporanee di resistenza – proposte fatte con il Corpo stesso. Innanzitutto c'è la scelta di un'interpretazione punk di Antigone, che, in quanto donna, è tramutata in una persona di indubitabile potere e agire autonomi – incarnati nell'adesso, nel mondo di oggi. Poi c'è la nudità tenera e formidabile che Silvia Calderoni ci offre con la sua interpretazione di Antigone, e poi di nuovo in *MDLSX* – con il suo stesso corpo androgino. Questi corpi non possono non contribuire alla destabilizzazione dei codici binari di genere e patriarcato e, per estensione, di cittadinanza, razza, classe e… *[riempite gli spazi vuoti come volete]* in cui ci imprigioniamo, in cui imprigioniamo il nostro futuro. Cos'altro in più possiamo considerare nella definizione di noi stessi in quanto umani? Questo è un invito radicale.

Forse quello che è più indelebile per me sono i modi in cui gli spettacoli di Motus, ancora e ancora, interpellano quell'idea di comunità rara e evanescente che solo il teatro dal vivo può offrire. Quando ad esempio facciamo parte di un pubblico che raggiunge gli attori sul palco in *Alexis. Una tragedia greca* per condividere la vitalità del protestare, o ci sediamo tutti insieme in silenzio per goderci una canzone di David Bowie morto da poco nell'epilogo di *MDLSX*, siamo autorizzati a immaginare "cos'altro potremmo essere" *insieme*. Questa è catarsi. Questo è il Plot e la rivoluzione di Motus.

Infine… e va detto… c'è quella parte che è inafferrabile di Motus, quello che in un certo modo sappiamo non essere completamente articolato dal teatro che fanno o dalla politica che propongono, qualcosa di più grande e indefinibile che ci attrae a loro. Comincio a pensare che forse c'è una connessione a un futuro che ancora non è arrivato, a un futuro al di fuori delle parole o dell'arte o della politica che abbiamo adesso. Anche se i Motus ed io viviamo su continenti diversi e riusciamo a vederci troppo di rado, li trovo sempre *lì*, in quel posto senza parole, negli spasimi dell'impotenza e del desiderio, e nello spirito del "fanculo, ci proviamo comunque a cercare di capire". È una grazia scoprirli lì, sapere che non siamo soli.

Melanie Joseph è fondatrice e direttrice artistica di The Foundry Theatre, New York. Assume molteplici ruoli creativi per i vari progetti della compagnia, da co-creatore, a regista, drammaturga e/o produttrice. Le sue produzioni hanno collettivamente raccolto 12 Premi Obies, sette candidature ai Drama Desk, e più sovvenzioni MAP Fund.

156

L'ultima canzone, e poi applausi scroscianti! Silvia Calderoni esce dal palco, e un'amica mi chiede: chi è…? Il flusso della sua voce si interrompe nel bisogno (e nell'impossibi-

lità) di usare una declinazione di genere. E qui si solleva dunque una domanda, nell'interdetto del femminile, qui, dove si disimpara a usare il genere riferito a qualcun altro, dove i sensi sono snaturati e il significato è trivellato da mille buchi. L'evocazione di un tale abisso semantico non tocca solo questa conversazione. Succede anche sul palco – che si apre attraverso un rituale di trans-significazione – attraverso l'incrocio di corpi, teorie, tecnologie esplicite e altrettante narrative autobiografiche. Una drammaturgia alchemica che affina la nostra percezione in modo così consistente che il familiare diventa strano. *MDLSX* non espone solo un modo di vivere. La performance crea, rinforza e ruota intorno ad ogni modo equivoco di esistere. Il palco diventa il dispositivo *Queer* che piega le nostre aspettative e che lavora con noi nell'inventare ancora più vite e mondi. Forse questo è l'atto più importante di Motus nel Teatro: di non creare un'arte diversa dalla vita, né di renderle un'unica cosa, ma di identificare l'arte nella vita facendone l'una una potenza dell'altra.

Felipe Ribeiro è un artista intermediale, un curatore indipendente e Professore di Danza e Film all'Università Federale di Rio de Janeiro. È il curatore di AdF – il Festival Atos de Fala – incentrato su conferenze/performances e rassegne video. In quanto artista, mette spesso in relazione cinema e performance.

173

HELLO STRANGERS
Corpo migrante/nomade
Nella Tempesta.
Rappresentare la politica sulla scena / Essere attivi politicamente: Motus o del come trovarsi (talvolta) nel posto giusto al momento giusto
di Matthieu Goeury

Le tensioni nel mondo non potrebbero essere più evidenti: ineguaglianze in crescita a causa delle politiche neoliberali e dell'austerity, un nuovo populismo di destra come ultima (inquietante) moda, fondamentalisti religiosi che continuano con gli attacchi terroristici e il livello del mare che sale alla stessa velocità dell'indice dei mercati finanziari. Insomma, capite l'idea. Ma l'arte, e il teatro che è L'ARTE politica per eccellenza (basta pensare ai Greci o al teatro d'avanguardia del XX secolo, ad esempio), sembra trovarsi in una strana difficoltà nell'affrontare lo stato del mondo. Quello che intendo per strano è che si vedono spesso spettacoli che toccano temi politici sul palco, ma che in realtà non hanno peso politico, perché mancano di una solida ricerca alle spalle, che significa tempo e investimento… E/o non hanno impatto sociale (nel senso che hanno impatto solo sugli autori stessi, molto spesso aiutando LORO a sentirsi meglio).

In contrapposizione, negli ultimi anni, un'altra corrente politica del teatro è diventata più visibile. Artisti le cui pratiche sono state realmente impegnate nel sociale, che hanno lottato per anni, stanno ritornando alla luce. I lavori artistici di Motus (Enrico Casagrande, Daniela Nicolò e Silvia Calderoni) si trovano tra questi, anche se non sono mai completamente spariti dal centro dell'attenzione pubblica. In anni recenti, i loro spettacoli hanno avuto una peculiare e sempre

più condivisibile risonanza sugli eventi politici: sembrano essere incredibilmente sincronizzati ai loro contesti di presentazione. Dall'assassinio di Alexis Grigoropoulos nel 2008 e le conseguenti rivolte ad Atene, che hanno trasformato la loro ricerca artistica sul personaggio di Antigone in un invito al pubblico a partecipare a una rivolta in scena (*Alexis. Una tragedia greca*), sino ai loro viaggi nei campi di rifugiati a Lampedusa e Calais, che hanno scosso e arricchito i loro progetti sulla migrazione (*Caliban Cannibal, Nella Tempesta*)... In poche parole la porosità tra l'impegno sociale di Motus e le loro *pièces* è ovvia.

Un altro esempio di valore si può trovare nella relazione particolare che i Motus hanno con New York. Hanno presentato *Nella Tempesta,* uno spettacolo sulle differenze culturali e l'abbattimento delle frontiere ispirato da *La Tempesta* di Shakespeare, proprio durante le manifestazioni del movimento Black Lives Matter. Durante lo stesso viaggio, hanno vissuto l'Uragano Sandy in una New York svuotata. Parlando di tempesta...

Hanno poi diretto l'ultima performance pubblica di Judith Malina, una delle più importanti artiste-attiviste del secolo scorso, in *The Plot is the Revolution* giusto un paio d'anni prima della sua morte. A La Mama, hanno presentato *MDL-SX*, una pièce sul genere che include, tra le altre cose, un pezzo di David Bowie e Bowie, per caso o forse no, è morto proprio nella stessa settimana. Viveva a 200 metri da dove la pièce è stata messa in scena e *Lazarus*, lo spettacolo per cui aveva creato la musica, era stato presentato letteralmente dall'altro lato della strada...

Ovviamente, il caso ha contribuito a modo suo. Ma l'attenzione di Motus a quello che il mondo vive, le tensioni sociali e i cambiamenti e l'intuito con cui colgono il mondo, li connette ai contesti in modo veramente unico. Come quando, in tournée, hanno partecipato all'occupazione del Ministero della Cultura di Rio de Janeiro, o preso parte alle manifestazioni studentesche di Montreal, manifestato per la pace in Palestina a Tunisi. E così via.

Questo impegno e queste collusioni non succedono solo a livello internazionale. Il coinvolgimento di Motus con teatri occupati come il Teatro Valle Occupato o con spazi artistici indipendenti come Atlantide a Bologna o Sale Docks a Venezia, per nominarne solo alcuni, è molto significativo nel capire la loro pratica artistica. L'arte di Motus non è solo uno specchio della società ma è anche, per citare Marx, Majakovskij o Brecht, "un martello con cui scolpirla". (La citazione è tratta dall'eccellente introduzione di Florian Malzacher al libro *Not Just a Mirror, Looking for the Political Theatre of Today*, edito dal circuito "House on Fire and Alexander Verlag", Berlin 2015).

Matthieu Goeury è un operatore culturale residente a Bruxelles, Belgio. È attivo come produttore, curatore e creatore di ponti. Il suo lavoro nel campo delle arti sceniche lo ha portato alla creazione di uno spazio di lavoro per artisti emergenti, L'L, ha poi curato il lancio di un importante museo di arte contemporanea, il Centre Pompidou-Metz, e la programmazione di uno dei teatri più stimolanti d'Europa, Vooruit.

Negli ultimi anni, ha creato il festival "Possible Futures, (IM)Possible Futures" e "Smells Like Circus". È stato invitato a co-curare il Festival di Santarcangelo in Italia e il Fusebox Festival ad Austin, Texas. Cerca di applicare, con più o meno successo, una forte etica ai progetti che

sviluppa, basata su impegno socio-politico, solidarietà, uguaglianza, diversità, pragmatismo e ragionevole serietà.

191

Mohamedali Ltaief (Dali), nato a Tunisi nel 1984, lavora e vive tra Berlino e Tunisi. È un artista visivo, performer e saggista. Nel 2011 si è diplomato presso l'Accademia delle Belle Arti in Tunisi. Attualmente sta conducendo il suo Dottorato di ricerca presso l'Università di Tunisi. Ltaief è uno dei co-fondatori del movimento artistico *Ahl-Al-Khaf* in Tunisia che ha sperimentato arte concettuale e realizzato azioni performative urbane durante i primi due anni della "Rivoluzione" Tunisina. Nel 2013 Ltaief inizia a girare *Philosophers Republic* in collaborazione con l'autrice Darja Stocker, un documentario sperimentale sul periodo di transizione che ha scosso il mondo arabo fino al 2012. Un frammento di *Philosophers Republic* è parte della performance *Caliban Cannibal (2013)* dove Dalì ha interpretato il ruolo di Calibano a fianco dell'attrice Silvia Calderoni (Motus).

Nel 2014 Ltaief crea il gruppo *Bios* con Imed Aouadi and Alaeddin Abou Taleb, una ricerca estetica collettiva collegando artisti tra Berlino e Tunisi. Nel 2015 tiene una serie di workshop, presentazioni e lezioni per NCLT – National Council for Liberties in Tunisia – Europäisches Zentrum HELLERAU and ZKU Berlin.

191

Se penso a Motus penso agli spettacoli che ho visto come *Alexis. Una tragedia greca* e *Caliban Cannibal.* Penso a dei brevi incontri in un bar o allo stare in coda a uno spettacolo con Enrico Casagrande, Daniela Nicolò e Silvia Calderoni, questo strano triangolo, una famiglia teatrale, un po' vecchio stile ma moderna allo stesso tempo, maestri nell'arte di rendere tangibile con lucidità e poesia la politica che è in noi, nei nostri pensieri e nei nostri corpi.
Thank you strangers!

Tilmann Broszat è il direttore artistico del Festival Spielart di Monaco dal 1995. Ha avviato progetti di network internazionali e co-curato varie pubblicazioni. È inoltre amministratore delegato della Münchener Biennale e del Festival Internazionale Dance.

199
SAVAGE EYE
Corpo filmato/riflesso
Occhi gemelli.
Gli occhi con cui guardi e quelli che ti osservano
di Didier Plassard

Certi millepiedi hanno degli occhi, altri no.
Twin Rooms.

1. Gli occhi con cui guardi e quelli che ti osservano. Tesi, intensi, questi ultimi. Interpellanti. Con il mascara che scorre sulle guance, la lacrima che scintilla, il sorriso che chiama alla complicità. Occhi sismografi, ma anche e simultanea-

mente veicoli delle emozioni.

Spesso però rimangono nascosti, quasi cancellati: sepolti sotto il vetro degli occhiali neri, rinchiusi nella coperta che avvolge la testa, rintanati dietro i capelli arruffati, o semplicemente orientati non si sa dove – non verso di noi, che stiamo a guardare.

2. "Interrogazioni sulla necessità dello sguardo" – questo il sottotitolo di *Cassandra*, già nel 1993. Interrogazioni sulla possibilità dello sguardo – un sottotitolo che potrebbe essere quello di tante creazioni di Motus. Come dare spazio allo sguardo teatrale nei tempi dell'immagine?

Occorre innanzi tutto disfare le immagini. Inselvaggire inquadratura e montaggio, caotizzare le impressioni visuali, come se la videocamera fosse mossa dagli sbalzi del corpo. *L'Occhio Belva* si chiamava lo spettacolo tratto da Beckett nel 1994. *The Savage Eye*, così lo scrittore irlandese chiamava la televisione. Fare sì che l'immagine sia ancora più belva, meno addomesticata: dietro l'immagine, tramite l'immagine, mostrare la presenza di un organismo vivo, cioè disordinato.

3. In *Twin Rooms*, gli attori recitano fra di loro. Il palcoscenico sembra solo il *set* per le riprese di un film. Noi, come *voyeurs*, rimaniamo fuori gioco.

Solo quando guardano la videocamera ci danno l'illusione di rivolgersi a noi. Dalla rottura del patto di realismo cinematografico rinasce il patto artificiale del teatro, o meglio la sua simulazione.

4. Già di per sé gemelli, gli occhi si quadruplicano grazie allo specchio degli schermi. Si muovono però in direzioni opposte: chi si avvicina sul palcoscenico sembra allontanarsi sullo schermo, e viceversa.

"Abbiamo scomposto lo spazio della scena, allora, rendendolo sfaccettato come cristallo. Le azioni si dissolvono fra gli specchi e rimandano alterne le immagini dell'attore e dello spettatore", si leggeva sul programma di *Étrangeté. Lo sguardo azzurro* nel 1999. "La macchina della visione" (Paul Virilio, *La Machine de vision*, Galilée, Paris 1988) formata dal dispositivo di ripresa e di proiezione in tempo reale crea lo stesso effetto di dissoluzione.

La scena si fa mentale.

5. In *Caliban Cannibal* invece, nessuno ci guarda. È la scenografia stessa a farsi volto, con il paio di occhi-schermi a sinistra e a destra, ai lati della tenda-naso nella quale stanno gli attori.

Sguardo doppio, strabico. Da un lato l'azione ripresa in tempo reale, dall'altro quella registrata – qual è l'occhio nel quale vediamo il riflesso del presente, qual è l'occhio che conserva l'impronta del passato? Davvero gemelli: simili e dissimili nello stesso momento.

6. "Quando posi i tuoi occhi su di me, devo guardare in basso. Mi commuovo, ma sono triste. Se non mi guardi non brillo" (*Nella Tempesta*, 2013).

Didier Plassard è stato dal 1996 al 2009 professore in "Letterature comparate e Studi Teatrali" all'Università di Rennes. Dal 2009 è titolare di studi teatrali all'Università Paul Valéry di Montpellier.

Insegna in scuole professionali di teatro, e ha tenuto numerose conferenze e lectures in tutta Europa e Canada.

Il suo campo di ricerca include molti aspetti del teatro e della drammaturgia contemporanea, dal teatro di figura, al teatro sperimentale in particolare connesso alle relazioni fra scena e immagine.

205

Notte senza tenebre, bande visive in azione. Con cineprese in campo e dispositivi fuori norma, porn-projections before i porn-studies, sguardi belva in città malandate e mediterranei assolati. Hello Strangers! Hello Gazes! Benvenuti, *bienvenue au pays du regards déflagrés*, macchina mitologica in motus, dancing scopico, promiscuo, preciso. Occhio che pulsa, corpo caverna, dondola fuori asse, fuori fuoco, straniero al lindo cinema segnaletico. Sacra palpitazione oculare: eccoti il nostro buio, visionario luogo d'incontro.

Marco Bertozzi, film maker, insegna "Cinema documentario e sperimentale" all'Università IUAV di Venezia. Gli ultimi suoi libri: *Storia del documentario italiano* e *Recycled cinema. Immagini perdute, visioni ritrovate* (entrambi con Marsilio). Recentemente ha realizzato *Profughi a Cinecittà*, sulla dimenticata vicenda dei profughi che vissero negli studios romani, e condotto, per Rai Storia, *Corto reale. Gli anni del documentario italiano*, un programma in 27 puntate sulla non-fiction italiana.

206

Stare. Lo sfondo dilaga e dialoga con il primo piano, si danno solo relazioni che trascendono la corrispondenza biunivoca. Le geometrie sono quelle della collisione inevitabile. Non ci sono vie di fuga prospettiche privilegiate, spaziali o temporali. Forse qualcosa ruota su se stesso, segue traiettorie impreviste, come un cane randagio che non ha casa a cui tornare. L'occhio di chi è guardato cosa vede? L'orecchio di chi è ascoltato cosa sente? La parola detta si fa parola data. Impegna. Si finisce con le spalle al muro a contendere testardamente al nero il suo privilegio sulla materia umana dolente.

Emanuela Villagrossi, attrice teatrale, laureata in Filosofia e Logopedia, ha da sempre privilegiato e frequentato i territori di confine in cui il teatro si scambia segni con altre arti. Ha partecipato a vari spettacoli della compagnia Magazzini con la regia di Federico Tiezzi. Successivamente, nella collaborazione con il gruppo Motus, ha preso parte a *Rumore Rosa* e alla trilogia tratta da Pasolini costituita da *L'Ospite* e i successivi *Come un cane senza padrone* e *Mamma Mia!* da *Petrolio* e al recente *Raffiche* (2016). In cinema ha preso parte tra l'altro a *Gomorra* di Matteo Garrone a *Il Mnemonista* di Paolo Rosa. Con la regista Maria Arena ha realizzato in teatro *Del Purgatorio*, *Democrazia* e *BKT Trio* e il lungometraggio *Ceremony* presentato al festival del Cinema di Locarno.

212

La foto di Daniela che riprende in scena *L'Occhio Belva*: è Buster Keaton in *Film* (S. Beckett). Un occhio risucchiato dalla macchina da presa – per Keaton bendato, ovvero a fuoco infinito – e l'altro spalancato ancora più avido e dubitante. La stanza del *Link* che si erano presi come base operativa temporanea era piena di Super-8. Chissà cosa succedeva in quel tempo collaterale di ricerca, quando si stava giù, nella Sala Bianca, letteralmente svuotata, per fare quel cubo bianco che già intuivamo essere la dimensione giusta per un nuovo teatro.

Silvia Fanti è curatrice e programmatrice nell'area delle performing arts. Ha fondato e co-diretto a Bologna diverse organizzazioni indipendenti di ricerca transdisciplinare, tra cui Xing, per cui ha curato negli ultimi anni i programmi di F.I.S.Co. Festival Internazionale sullo Spettacolo Contemporaneo, Netmage festival, Live Arts Week e Raum.

224

TRANSFORMIGRATIONS
Il Nostro/Noi corpo
One way trip
di Daniela Nicolò

(…) *Spalanca gli occhi, sviluppa pinne, vola, metti a fuoco, dà da mangiare, trasuda luce dagli occhi, bellezza dalle orecchie, esultanza notturna* (Julian Beck).

E poi vai, o meglio lasciati andare. Lasciati trasportare dalla strada che corre.

Ecco cosa sa di Motus, quell'odore che i treni ti lasciano sulle mani e le sigarette vecchie spente in un portacenere di una macchina in viaggio. O quegli scorci di terra che vedi scappare dagli specchietti retrovisori.

C'è sempre una macchina, un mezzo di trasporto che va e si sposta e fa anche delle belle pause all'ombra, in qualche baretto e tanti autogrill… E ci sono valige, bagagli da fare e disfare, ci sono controlli ai *check-in* da attraversare e pedane mobili da cui farsi trasportare. Ci sono cartelli con scritto Motus che ti aspettano e poi taxi gialli, bianchi, neri che ti depositano in qualche dove, dentro un'altra stanza per fare una buca nel letto e riposare. Ancora hotel o case feconde già abitate da riabitare.

Spazi chiusi con finestre sul fuori, squarci di altre città dagli odori fumanti, e voci, altre voci, altre facce-lingue con cui interloquire… Poi amici, amanti-amati da rivedere e abbracciare. Con gli zainetti rigonfi si è dappertutto, con il portatile in spalla si va e si fa.

Si va con scarpe comode a tacco basso che portano corpi che pesano e che, andando e andando, piano piano invecchiano. Dei corpi che stanno sotto ai fari per farsi vedere, filmare, intervistare, applaudire. Dei corpi che sudano, si piegano, si baciano, si nutrono. Corpi che così andando in ogni dove, diventano-Altro e piano piano si tra*ns*formano.

Quanto i km percorsi hanno cambiato di noi? Quanto i gas di scarico sulle strade sono entrati nel nostro scrivere il teatro, sulle scene di slittamenti ed equilibrismi maldestri, a volte ingombre di oggetti e decori, a volte spoglie, fatte con quattro cose trovate per caso? Quanto questo *Fuori* che incombe, che ci spinge sempre a buttarci esattamente là dove c'è qualcosa che brucia, ci sta plasmando? E non solo nella lingua di scena, no, ma negli occhi, nel modo di stare con il prossimo–altro–diverso–straniero–sconosciuto Non io.

C'è chi ha scritto malignamente che inseguiamo le mode, che scegliamo i soggetti del momento come si fa nelle redazioni: è vero, siamo spesso in prima linea… ma non compriamo i temi al supermercato. È nell'andare che i temi, o meglio le domande vengono a noi. Le tensioni le incontriamo per strada, per caso, per forza, per fato o perché forse tutto questo muoversi ci spinge verso i punti di rottura.

Il nome Motus evoca di per sé quest'immagine inquieta, dai contorni sfocati e confusi con i paesaggi: profilo tormentato da irriducibili sommosse interne. Incarna un'attitudine "strabica" al guardare esperienze-saperi-opere, anche del passato, per arricchire l'arsenale strategico di reinvenzione del presente, nello scompiglio di forme e linguaggi.

E gli incontri accadono sempre poco prima che le cose esplodano: sulla scia del progetto *X(Ics). Racconti crudeli della giovinezza* abbiamo cominciato a interessarci delle rivolte in Grecia nel 2008, quando i movimenti degli *Indignados* ancora non esistevano, ma già sentivamo echeggiare la voce di Antigone… Poi Alexis è stato ucciso, lo abbiamo saputo da amici attivisti che erano lì: una scintilla che ha scatenato lo stesso furore che abbiamo provato a mettere in scena. Ha acceso fuochi.

E il frastuono di quelle moltitudini lo porteremo per sempre in noi. Come è stato per le coperte che raccoglievamo dal pubblico con *Nella Tempesta*, molto prima che i disastrosi, enormi naufragi avvenissero, prima delle morti di massa in quel mare solcato da poteri assassini.

Quelle coperte le abbiamo pensate come rifugio, accoglienza, condivisione (Hello Stranger) con spettatori che si impegnano e fanno un gesto, un dono per qualcuno che ha ben più bisogno di caldo di noi che abbiamo sempre e comunque comodi alberghi in cui riposare.

Le coperte sono anche luogo di sogni, caverne, rifugi: eterotopie del desiderio.

Sono posti dove provi a essere altro da te, dove "Copri e scopri" il corpo, lo esplori. Lo esperisci e lo ricomponi.

Puoi cambiare sempre lo sai? Come si cambia colore ai capelli – e 25 anni di Motus sono fatti anche di storie di capigliature dagli esplosivi colori mutanti… – puoi cambiare colore al tuo sesso, al tuo petto, alla tua anima interna, al tuo stesso cuore, se vuoi, puoi. Scappa la gabbia.

Mettiti una coperta-mantello da supereroe e vai, trasformati adesso, tra*ns*formati ancora. Abbandona la strada sicura e prendine un'altra più piccola o una superstrada immensa per camminare sui bordi e immaginare altri mondi, con l'accompagnamento sinfonico delle auto che corrono.

"Ecco noi siamo così. Non c'è niente da ridere" (*MDLSX*).

Amore per chi non sa chi siamo. Amore per dove non sappiamo di essere.

Amore per chi tiene gli occhi sempre aperti e non si addormenta mai.

Amore spalancato, poliamore per il mondo morente.

225

Time seems to pass
di Enrico Casagrande

Ti fermi un attimo, appoggi i gomiti alle ginocchia, lasci uscire quel filo caldo e affannato di aria che sostava sospesa nei polmoni, ti giri… e inizia a crescere dal volto rugoso una piega morbida, un sorriso. "Ma come abbiamo fatto ad arrivare fino a qui?" chiede Jean disperato a Scott nell'incipit di *Raffiche*. Che può essere accentato con decine di sfumature di senso diverse tra loro. "Ma come ci siamo ridotti?" oppure "Ma è proprio vero che questa intensa, frenetica vita sia la mia?".

Ti sciogli nel tempo, ti mimetizzi nei calendari, guardi fuori… ti commuovi. Discutere del tempo è come discutere di Dio, non saprai mai se esiste veramente. Immagini, momenti, frammenti incandescenti, odori si intrecciano e so-

vrappongono nelle celle frigorifere della mente, questo è il tuo tempo! Passato presente e futuro. *Evidence*.

Ricucire elementi, farli aderire a un frame angolato, preciso, crea un limite indiscutibilmente soggettivo e parziale. Crea la radiografia di un transito, delimita i confini dell'inquadratura al difuori dei quali tutto il resto scompare per dare forza all'immagine messa a fuoco.

Nella raccolta del materiale che, in forma bidimensionale, cerca di raccontare uno spessore e una profondità, spesso ti soffermi a guardare negli occhi quegli altri noi che epifanici compaiono negli scatti fotografici. Cerchi di scalfire la superficie per rientrare nel tempo, per rubare un pensiero, un'emozione: ti stupisci della moltitudine che traspare dietro quei fragili corpi. Quel *Noi* che mai ti ha abbandonato, quel senso di appartenenza al sotterraneo, al fuori che ancora oggi ti anima e nutre. Ti fa sentire lontano dalla normalità, dal compromesso. Ti fa sentire vivo, (libero) diverso.

"Il tempo sembra passare, il mondo accade, gli attimi si svolgono e tu ti fermi a guardare un ragno attaccato alla ragnatela". Sono le prime parole di *The body artist* di Don DeLillo (Charles Scribner's Sons, New York 2001), è l'unico inizio di libro che ricordi, che è scolpito indelebile in te. Perché quella pausa infinita dello sguardo che si posa sul ragno, che annulla tutto, che esclude il resto, ti appartiene. Quel ragno sei tu, quella ragnatela il tuo angolo di mondo, lo sguardo che lo fissa è ancora il tuo, mescolato e confuso con altri sguardi, il tutto è così intenso da creare strabismo. Quello che cerchi di raccontare speri che esploda negli occhi e negli affetti di chi guarda insieme a te…

Ti fermi un attimo, appoggi i gomiti alle ginocchia, i polmoni scoppiano, sputi immediatamente a terra quel grumo viscido che ti si era formato in gola, ora va meglio…

232

… mi hanno liberato mani e piedi, ho insistito, ho anche pianto pur di sparare contro i miei, e passare al dissenso... Un lancio di dadi, un passo di danza e la mia divisa di bravo ragazzo diventa costume di pelle nera, e sono subito uno dei *Village People*... ah no, ho sbagliato... sono un "ghenghester"… troppo bello per me, no, al contrario, è proprio questo a darmi la forza... ma adesso, mani in alto, rientro nei ranghi, lascio la festa.
Il Poliziotto.

Francesco Montanari, attore per diletto, cameriere per difetto.

236

"Ho provato ma non ci riesco. Non riesco a scriverci da dentro. Ogni volta rischio di affogare nell'inchiostro".
Silvia Calderoni

240

Tutto succede per caso oppure no

Un giorno squilla il telefono e il regista con cui lavoravo mi dice: "Senti, il nostro tecnico non può venire con noi in Italia. Vuoi venire? Puoi fare il suo lavoro e ti do un ruolo nello spettacolo".

Non ero mai stato all'estero. Avevo 21 anni.

Abbiamo fatto tre repliche, il mio ruolo era virtualmente invisibile, praticamente ero il muro.

Dopo la seconda replica, eravamo a cena in un ristorante, però mi annoiavo, volevo uscire, andare da qualche parte, ma non sapevo dove. Mi sono lamentato con Damir. Nemmeno lui sapeva. E poi ho visto tre ragazze e un ragazzo seduti a un tavolo, tutti con i capelli biondi ossigenati. Dissi a Damir: "Guarda, sembrano interessanti, chiediamogli dove andare stasera". Damir mi disse che si vergognava. Gli dissi che io no.

Daniela, Enrico, Sandra e Cristina mi sorrisero e dissero: "Possiamo bere un giro con voi ma poi dobbiamo tornare a Rimini".

Un giro divenne due, e poi tre, da un posto all'altro. Parlammo di tutto. Scoprii che anche loro facevano teatro. Che si chiamavano Motus. Ci salutammo alle 6 del mattino.

Due mesi dopo, Damir ed io riceviamo un invito a lavorare con loro sul progetto *Visio Gloriosa*. Ero esilarato. Andavo in Italia a recitare in italiano!

Motus è diventato la mia altra famiglia. Con loro ho viaggiato in tutto il mondo, aspettato in fila per visti, incontrato tante persone, imparato la lingua: con loro ho cominciato ad accettare me stesso.

Ancora oggi, dopo tanti spettacoli, sento Daniela che mi ripete la frase ormai familiare: "Vlada, attento all'articolazione, non sento la fine delle parole".

Credo profondamente che l'amicizia sia il livello più elevato di qualsiasi relazione.

Vladimir Aleksic, attore.

243

Motus significa molto per me e per il Living. La loro apertura ci ha aiutato e sostenuto in un momento di transizione della nostra storia. È difficile esprimerlo con le parole. Sorrido quando penso a loro, nello stesso modo in cui sorrido quando sento che Bob Dylan ha vinto il Nobel, o quando vedo foto della mia famiglia postate su Facebook.
Motus è un vascello della memoria di Malina.
Judith in movimento
attualizzata
in tutto il mondo,
la sua visione che trascende un solo corpo
e si eleva nel XXI secolo.
Famiglia per il Living-vivente.
Motus è lo slancio del
movimento in cui credeva
che inspirava
… espirava.

Brad Burgess è ora il Direttore Artistico del Living Theatre, dopo aver vissuto e lavorato con l'amica e mentore Judith Malina a New York per dieci anni, fino alla sua morte nel 2015. Judith vive adesso nell'amore tra Motus e il Living.

List of illustrations
Numerals indicate pages on which pictures appear.

Works

Stati d'Assedio
Inspired to *The state of siege* by Albert Camus.
Direction: Enrico Casagrande and Daniela Nicolò.
Music: Roberto Galvani. With: Alessandra Carlini, Enrico Casagrande, Emiliano Ceccarini, Daniela Nicolò, and the partecipation of Marco Bertozzi, Mimmi Bertozzi, Riccardo Maneglia. Rimini, Cortile degli Agostiniani, 8 March 1991.

Strada principale e strade secondarie
Inspired to Paul Klee and Samuel Beckett.
Direction: Enrico Casagrande. Music: Fernando Del Verme, Domenico Filizzola, Coco. With: Emiliano Ceccarini, Daniela Nicolò, Francesco Riccioli. Forlì, Sogni Onomatopeici Festival, Gym in Piazzale della Libertà, 31 March 1992.

Ripartire da lì
Inspired to *Texts for Nothing* by Samuel Beckett.
Direction: Enrico Casagrande and Daniela Nicolò. Music: Fernando Del Verme. With: Emiliano Ceccarini, Daniela Nicolò, Francesco Riccioli, Alan Crescente. Ravenna, *In centro c'è spettacolo* Festival, 16 September 1992.

Sistemi rudimentali
Performance/video installation. Direction: Enrico Casagrande and Daniela Nicolò. Music: Fernando Del Verme. With: Emiliano Ceccarini, Daniela Nicolò, Francesco Riccioli, Alan Crescente. Rimini, Ex Chiesa S.Maria ad Nives, 4 December 1992.

Aid. Zona ad alta tensione
Inspired to texts by Tahar Ben Jelloun and Assia Djebar.
Script: Daniela Nicolò. Direction: Enrico Casagrande. Scenic U-topos: Francesco Riccioli. Super 8: Alan Crescente. Sound: Eugenio Sideri. Lights: Simona Palmieri. With: Enrico Casagrande, Daniela Nicolò, Alessandro Zanchini. Ravenna, Teatro Rasi, 27 May 1993.

Kataba
Performance inspired to *Fantasia* by Abdel Wahab Meddeb.
Direction: Enrico Casagrande and Daniela Nicolò. With: Abdel Kader Bouzaffour, Abdelhak Elbauddiui, Daniela Nicolò, Noureddine, Alessandro Zanchini. Ravenna, In centro c'é spettacolo Festival, 6 September 1993.

Cassandra. Interrogazioni sulla necessità dello sguardo
Inspired to *Cassandra* by Christa Wolf. Script: Daniela Nicolò. Direction: Enrico Casagrande. Music: Massimo Casadei Dalla Chiesa. With: Enrico Casagrande, Daniela Nicolò, Remigiusz Dobrowolski, Alessandro Zanchini, Abdelhak Elbauddiui. San Giovanni in Marignano (RN), Santarcangelo per Sarajevo, Motus residence house, 30 October 1993.

In-giuria. Accadimento I.
Script: Daniela Nicolò. Direction: Enrico Casagrande. Music: Massimo Casadei Dalla Chiesa. With: Enrico Casagrande, Daniela Nicolò, Remigiusz Dobrowolski, Alessandro Zanchini, Sabrina and Simona Palmieri. Bertinoro (FC), Ramo Rosso, 8 April 1994.

Never see, never find, no end no matter. Accadimento II.
Script: Daniela Nicolò. Direction: Enrico Casagrande. Video: Tecniche Blu. With: Enrico Casagrande, Daniela Nicolò, Remigiusz Dobrowolski, Alessandro Zanchini, Sabrina and Simona Palmieri. Ravenna, Valtorto Autogestito, 29 May 1994.

Onda d'urto. Accadimento III.
Script: Daniela Nicolò. Direction: Enrico Casagrande. Sound: Eugenio Sideri. With: Enrico Casagrande, Daniela Nicolò, Remigiusz Dobrowolski, Alessandro Zanchini, Sabrina and Simona Palmieri. Senigallia (AN), Senigallia Arte Viva, 1 August 1994.

Strade secondarie
Script: Daniela Nicolò. Direction: Enrico Casagrande. Sound: Eugenio Sideri. With: Giancarlo Bianchini, Daniela Nicolò, Nicola Fronzoni, David Zamagni, Sabrina and Simona Palmieri. Organization: Cristina Zamagni, Luisa Zani. Roncofreddo (FC), ExCasa del Fascio, 6 September 1994.

L'Occhio Belva
Inspired to the latest literary production by Samuel Beckett
Direction: Enrico Casagrande. Focus: Daniela Nicolò. Sound: Claudio Bandello, Marco Montanari. Super 8: Motus/Sistemi Rudimentali, David Zamagni. With: Giancarlo Bianchini, Enrico Casagrande, Nicola Fronzoni, Daniela Nicolò, Sabrina and Simona Palmieri, Monica Pratelli, David Zamagni. Verona, Stazione Frigorifera Specializzata Interzona, Ex Magazzini Generali, 2 December 1994.

Acts
Installation super 8. By: Enrico Casagrande, Daniela Nicolò, David Zamagni. Rovigo, Opera prima – Martino Ferrari Festival, 9 June 1995.

Crash
Installation/performance dedicated to James G.Ballard. Edited by: Enrico Casagrande, Daniela Nicolò, David Zamagni. Rimini, Contemporary Art Gallery (Ex hospital), 2 August 1995.

Maremmosso performance by Daniela Nicolò for voice and computer LC630. Tredozio (FC), Giardini, 16 August 1995.

Catrame

inspired to *The Atrocity Exhibition* by James G. Ballard. Direction: Enrico Casagrande. Scenes and music: AZT. Images: Barbiturici. Graphics: Daniela Nicolò. With: Giancarlo Bianchini, Enrico Casagrande, Daniela Nicolò, David e Cristina Zamagni. Longiano (FC), Teatro Petrella, 19 April 1996.

Radio Trance

Stage setting and lights for the concert/rave of Mau Mau, Omega Tribe and Gnawa. Torino, Salone della Musica, Lingotto, 10 October 1996.

Expeau

Performance for the Occupied Social Center Conchetta. Direction: Enrico Casagrande and Daniela Nicolò. Sound: AZT. With: David and Cristina Zamagni. Milano, CSO Conchetta, 22 March 1997.

Tracce verso Orlando Furioso

Direction: Enrico Casagrande, Daniela Nicolò, David Zamagni. Scene and sound: AZT and Enrico Casagrande. Light: Enzo Fascetta Sivillo. Music: LOST LEGION. With: Giancarlo Bianchini, Enrico Casagrande, Cristina Negrini, Daniela Nicolò, David and Cristina Zamagni.
TK. n.1. Rimini, Iperbolica, QUICK , 31 May 1997;
TK. n.2. Asti, Asti Teatro, palestra comunale, 4 July 1997;
TK. n.3. Volterra, VolterraTeatro, palestra Docciola, 24 July 1997;
TK. n.4. Bologna, Bologna Sogna, Torri di Kenzo Tange, 1 August 1997;
TK. n.5. Bergamo, Chiesa Sant'Agostino, 20 September 1997;
TK. n.6. Urbino, Teatri Altrove, Rampa di Palazzo Ducale, 6 December 1997.

Blur

installation/performance by Motus for Laundromat Onda Blu. Milano, Bologna, Rimini, 16 October 1997.

O.F. ovvero Orlando Furioso impunemente eseguito da Motus

Direction: Enrico Casagrande, Daniela Nicolò, David Zamagni. Scenes and music: AZT and Enrico Casagrande. Lights: Enzo Fascetto Sivillo. With: Giancarlo Bianchini, Enrico Casagrande, Cristina Negrini, Daniela Nicolò, David and Cristina Zamagni. Milano, Teatri '90, Rotonda della Besana, 20 February 1998.

Merry go Round

Performance inspired to *Orlando Furioso* by Enrico Casagrande, Daniela Nicolò, David Zamagni. Scenes e music: AZT and Enrico Casagrande. Lights: Enzo Fascetto Sivillo. With: Giancarlo Bianchini, Enrico Casagrande, Cristina Negrini, Daniela Nicolò, David and Cristina Zamagni. Milano, Subway, Galleria Vittorio Emanuele, 23 June 1998.

Overhead Orpheus

closing show for a workshop inspired to *Sonnets to Orpheus* by Rainer Maria Rilke.
Direction: Enrico Casagrande and Daniela Nicolò. Script: Mirella Violato, Maia Salkic. Sound: Giancarlo Bianchini. With: Mirza Pasic, Miralem Musabegoric, Sead Zuhric, Ramajana Denanovic, Meida Supuk, Adriana Gligorijevic, Tatiana Mazali, Duarte Barrilaro Ruas, Cristina Negrini, Susanna Scarpa, David Zamagni, Giancarlo Bianchini. Sarajevo, Biennale of Young Artists from Europe and the Mediterranean, Skenderje, 8 October 1998.

Aureole

Performance. Direction and music: Enrico Casagrande. With: Daniela Nicolò and David Zamagni. Urbino, Teatri Altrove, 1 December 1998.
Étrange
Performance/installation inspired to the *Duino Elegies* by Rainer Maria Rilke. Direction: Enrico Casagrande, Daniela Nicolò, David Zamagni. Scenography: AZT. Music: Enrico Casagrande. With: Enrico Casagrande, Cristina Negrini, Daniela Nicolò, David Zamagni. Milano, Teatri 90, Teatro Franco Parenti, 5 February 1999.
Êtrangeté. Lo sguardo azzurro
Special event for Santarcangelo Festival. Direction and music: Enrico Casagrande, Daniela Nicolò. With: Giancarlo Bianchini, Enrico Casagrande, Tommaso Maltoni, Cristina and Daniela Negrini, Daniela Nicolò, David Zamagni, Mackita.
Santarcangelo, Santarcangelo dei Teatri, Palazzo Cenci, 3 July 1999.

L'Occhio Belva – remake

Direction: Enrico Casagrande. Focus: Daniela Nicolò. Floor graphics: Francesco Riccioli. Sound entities: Claudio Bandello, Marco Montanari. Sound editing: END. Sound: Giancarlo Bianchini. With: Enrico Casagrande, Katiusha Fantini, Tommaso Maltoni, Daniela Nicolò, Cristina and Daniela Negrini, Monica Pratelli, David Zamagni. Verona, Prototipo project organized by Fanny & Alexander, Masque Teatro, Motus, Teatrino Clandestino and Interzona in collaboration with Biennale di Venezia - settore Teatro, Stazione Frigorifera Specializzata Interzona - Ex Magazzini Generali, 7 October 1999.

Orpheus Glance

Dedicated to J.Cocteau and Nick Cave. Script and lights: Daniela Nicolò. Direction: Enrico Casagrande. Music: Enrico Casagrande and Massimo Carozzi. Sound: Carlo Bottos. With: Dany Greggio, Enrico Casagrande, Cristina Negrini, Tommaso Maltoni, Mackita. Production: Motus, CRT di Milano. Bari, Teatro Kismet Opera, 30 March 2000.

Good Morning

Performance inspired to the show Orpheus Glance. Concept and direction: Enrico Casagrande and Daniela Nicolò. With: Dany Greggio and Cristina Negrini. Riccione, Riccione TTV, 9 June 2000.

Visio Gloriosa
Inspired to *Le parole dell'estasi* by Maria Maddalena de Pazzi. Direction: Enrico Casagrande and Daniela Nicolò. Water Machines: Tommaso Maltoni and Luca Mazzali in collaboration with Stephan Duve. Music: Massimo Carozzi and Enrico Casagrande. Sound: Carlo Bottos. Clothes: Manuella Nisca Bonci and Olivia Spinelli. With: Vladimir Aleksic, Anna De Manincor, Catia Dalla Muta, Dany Greggio, Tommaso Maltoni, Cristina Negrini, Anna Rispoli, Damir Todorovic. Production: Motus and Teatro di Roma. Roma, Sette spettacoli per un nuovo teatro italiano per il 2000, Teatro Argentina, 19 July 2000.

Room 393, we'll slide down the surface of things
Performance designed for the project *Rooms*. Concept and direction: Enrico Casagrande and Daniela Nicolò. Room design: Fabio Ferrini. Room building: Tommaso Maltoni in collaboration with Dany Greggio. With: Dany Greggio and Cristina Negrini. Prato, Alveare/Contemporanea '01 project, Museo Pecci, 25 May 2001.

Vacancy Room
Concept and direction: Enrico Casagrande and Daniela Nicolò. Sound design: Enrico Casagrande with the collaboration of Teho Teardo. Lights: Daniela Nicolò with the collaboration of Fabrizio Piro. Sound: Carlo Bottos. Stage design: Fabio Ferrini.
Construction and technical management: Tommaso Maltoni, Dany Greggio and Nicola Toffolini. With: Vladimir Aleksic, Renaud Chauré, Eva Geatti, Tommaso Granelli, Dany Greggio, Caterina Silva, Damir Todorovic. Production: Motus. In collaboration with: Teatro Sanzio/Comune di Urbino, Kampnagel International Kulturfabrik - Hamburg, Santarcangelo dei Teatri, Infinito ltd Gallery – Torino. With the support of: Xing - Bologna, ETI Ente Teatrale Italiano, Provincia di Rimini, Regione Emilia Romagna.
Rimini, Santarcangelo dei Teatri, Teatro degli Atti, 6 July 2001.

Twin Rooms
Devised for the project *Rooms*. Concept and direction: Enrico Casagrande and Daniela Nicolò. Stage design: Fabio Ferrini. Audio editing: Enrico Casagrande. Sound: Carlo Bottos. Lights: Daniela Nicolò. Video consultancy: Frederic Fasano, Massimo Salvucci (Studio Nino). Operator: Barbara Fantini, Frederic Fasano. Mixer video: Tommaso Maltoni. Construction and technical management: Tommaso Maltoni in collaboration with Dany Greggio. With: Vladimir Aleksic, Renaud Chauré, Eva Geatti, Dany Greggio, Caterina Silva, Damir Todorovic. Production: Motus and La Biennale di Venezia. In collaboration with: Teatro Sanzio/Comune di Urbino, Kampnagel Internationale Kulturfabrik - Hamburg, Santarcangelo dei Teatri, Infinito ltd Gallery - Torino, Xing – Bologna. With the support of: Ente Teatrale Italiano, Provincia di Rimini, Regione Emilia Romagna. Venezia, Temps d'Image – La Biennale di Venezia Theatre section, Teatro Piccolo Arsenale, 9 February 2002.

Splendid's
Inspired to Jean Genet's *Splendid's*, devised for the project Rooms. Direction: Daniela Nicolò and Enrico Casagrande. Italian translation: Franco Quadri. Literary and musical consultancy: Luca Scarlini. Costume design: Ennio Capasa for Costume National. With: Vladimir Aleksic, Enrico Casagrande, Renaud Chauré, Dany Greggio, Tommaso Maltoni, Francesco Montanari, Daniele Quadrelli, Damir Todorovic. The voice on the radio: Luca Scarlini. Production: Motus, Kampnagel Internationale Kulturfabrik - Hamburg, Santarcangelo dei Teatri, Teatro Sanzio/Municipality of Urbino. In collaboration with: Ente Teatrale Italiano, Infinito ltd Gallery - Torino, Xing - Bologna, Comune di Rimini, Provincia of Rimini, Regione Emilia Romagna. Roma, Cercando I teatri, Grand Hotel Plaza, 3 May 2002.

Come un cane senza padrone
Notes for the upcoming show *L'Ospite*. Concept and direction: Enrico Casagrande and Daniela Nicolò. Texts and graphics editing: Daniela Nicolò. Audio editing: Enrico Casagrande. Video editing: Simona Diacci. Video contribution engineering: Giovanni Girelli. Sound: Carlo Bottos. Technical assistance: Michele Altana. Suits: Ennio Capasa for Costume National. With: Emanuela Villagrossi, Dany Greggio and Franck Provvedi. Production: Motus, Théâtre National de Bretagne. In collaboration with: Teatro Mercadante di Napoli – Petrolio project. With the support of Provincia di Rimini and Regione Emilia Romagna. Napoli, *Petrolio* project by Mario Martone for Teatro Mercadante, Ex Italsider of Bagnoli, 29 November 2003.

L'Ospite
Based on Pier Paolo Pasolini's novel *Teorema*. Concept and direction: Enrico Casagrande and Daniela Nicolò. Literary consultation: Luca Scarlini. Script: Daniela Nicolò. Sound: Enrico Casagrande. Video shooting: Simona Diacci and Daniela Nicolò. Video editing: Simona Diacci and Enrico Casagrande. Motion Graphics: p-bart.com. Set designer: Fabio Ferrini. Stage setting: Plastikart Istvan Zimmermann and Amoroso. Technical management: Michele Altana. Sound: Carlo Bottos. Light project: Gwendal Malard. Costume design: Ennio Capasa for Costume National. With: Catia Dalla Muta, Dany Greggio, Franck Provvedi, Daniele Quadrelli, Caterina Silva, Emanuela Villagrossi. Production: Motus and Théâtre National de Bretagne, Rennes. In collaboration with: Festival di Santarcangelo, La Ferme du Buisson - Scène National de Marne-La-Vallée, Teatro Sanzio - Urbino, Teatro Lauro Rossi - Macerata and A.M.A.T. With the support of: Provincia di Rimini, Regione Emilia Romagna. Rennes, T.N.B. Théâtre National de Bretagne, 20 April 2004.

Mamma mia!
Performance/Reading based on the novel *Petrolio* by Pier Paolo Pasolini. Concept and Direction: Enrico Casagrande and Daniela Nicolò. Audio editing: Daniela Nicolò, Enrico Casagrande. Video: Simona Diacci and Daniela Nicolò. Video editing: Daniele Quadrelli and Simona Diacci.

With: Emanuela Villagrossi. On screen: Emanuela Villagrossi and Daniele Quadrelli. Production: Motus and TNB Théâtre National de Bretagne, in collaboration with Teatro Mercadante - Progetto Petrolio. Roma, Raccordi Letteratura e Teatro, Casa delle Letterature, 13 July 2004.

Piccoli episodi di fascismo quotidiano
enquiries on *Pre-paradise sorry now* by Rainer Werner Fassbinder.
Concept and Direction: Enrico Casagrande & Daniela Nicolò. Literary consultant: Luca Scarlini. Assistant director: Marco Di Stefano. Audio and sound editing: Nico Carrieri and Enrico Casagrande. Video: Daniela Nicolò and Simona Diacci. With: Dany Greggio and Caterina Silva. On screen: Silvia Calderoni and Gaetano Liberti. Production: Motus. With the support of L'Arboreto - Mondaino. Mondaino (RN), Teatro Dimora – L'arboreto, 21 May 2005.

Dammit!
Performance inspired by *Toby Dammit* by Federico Fellini. Concept and Direction: Enrico Casagrande and Daniela Nicolò. Video editing: Enrico Casagrande. Lights: Daniela Nicolò. Sound: Nico Carrieri. With: Nicoletta Fabbri, Dany Greggio, Elisa Bartolucci e Ofelia Bartolucci. Rimini, Rocca Malatestiana, 16 December 2005.

A place [that again]
Performance dedicated to Samuel Beckett. Concept and Direction: Enrico Casagrande and Daniela Nicolò. Video: Simona Diacci and Daniela Nicolò. Motion graphics and video editing: p-bart.com. On screen: Silvia Calderoni and Gaetano Liberti. Voice over: Emanuela Villagrossi and Dany Greggio. Scandicci (FI), 1906 Beckettcentoanni 2006 Teatro Studio, 6 March 2006.

Rumore Rosa
Concept and Direction: Enrico Casagrande and Daniela Nicolò. With: Silvia Calderoni, Nicoletta Fabbri, Emanuela Villagrossi. In the collaboration with: Dany Greggio. Illustration: Filippo Letizi. Visuals: p-bart.com. Technical assistance: Pier Paolo Paolizzi. Sound: Nico Carrieri. Costume design: Ennio Capasa for Costume National. Production: Motus. In collaboration with: Festival delle Colline Torinesi, Drodesera>Centrale Fies, L'Arboreto di Mondaino. Technical and creative support from: Istituto Europeo di Design of Milano, IED Moda Lab, IED Arti Visive. With the support of Regione Emilia Romagna, Provincia di Rimini. Torino, Festival delle Colline Torinesi, Cavallerizza Reale, 7 June 2006.

Junkspace – performance
Concept and Direction: Enrico Casagrande and Daniela Nicolò. With: Silvia Calderoni and Sergio Policicchio. Video: Francesco Borghesi.
Audio compositing: Enrico Casagrande. Sound design: Roberto Pozzi. Production: Motus. Prato, Festival Contemporanea, Museo Pecci, 5 June 2007.

X(ics) – Racconti crudeli della giovinezza
[X.01 first movement]
Concept and Direction: Enrico Casagrande and Daniela Nicolò. With: Silvia Calderoni, Nicoletta Fabbri, Dany Greggio, Sergio Policicchio, Alexandre Rossi. On screen: Adriano and Lucio Donati and the band *Foulse Jockers*. Video: Motus & Francesco Borghesi (p-bart.com), with the collaboration of Camera Stylo. Camera: Francesco Borghesi, Daniela Nicolò, Stefano Bisulli. Video compositing: Francesco Borghesi.
Text compositing: Daniela Nicolò. Audio compositing: Enrico Casagrande. Sound design: Roberto Pozzi. Live music: Dany Greggio and Sergio Policicchio. Technical management: Giorgio Ritucci. Props: Erich Turroni - Laboratorio dell'imperfetto. Lights: Daniela Nicolò. Set consultancy: Fabio Ferrini. Production: Motus, La Biennale Danza di Venezia, Lux-Scène National de Valence (Francia), Theater der Welt 2008 in Halle (Germania), Istituzione Musica Teatro Eventi - Comune di Rimini Progetto Reti. With the collaboration of: AMAT, Civitanova Danza, Comune di Fano - Assessorato alla Cultura, Provincia di Rimini - Assessorato alla Cultura, Santarcangelo 07 International Festival of the Arts, La Comédie de Valence. With the support of: Regione Emilia Romagna, Ministero per i Beni e le Attività Culturali Venezia. La Biennale Danza di Venezia, Tesa delle Vergini, 27 June 2007.

X(lcs) – Racconti crudeli della giovinezza
[X.02 second movement - Valence]
Concept and Direction: Enrico Casagrande and Daniela Nicolò. With: Silvia Calderoni, Dany Greggio, Sergio Policicchio, Mario Ponce-Enrile. On screen: Adriano Donati, Sid-Hamed Mechta, the bands *Foulse Jockers* and *Tomorrow Never Came*. Video: Motus & Francesco Borghesi (p-bart.com). Camera: Francesco Borghesi, Daniela Nicolò . Video compositing: Francesco Borghesi. Text compositing: Daniela Nicolò. Sound compositing: Enrico Casagrande. Sound design: Roberto Pozzi. Lights: Daniela Nicolò. Props: Erich Turroni - Laboratorio dell'imperfetto. Set consultancy: Fabio Ferrini. Technical Management: Giorgio Ritucci. Production: Motus, La Biennale Danza di Venezia, Lux-Scène National de Valence, Theater der Welt 2008 in Halle, Istituzione Musica Teatro Eventi - Comune di Rimini Progetto Reti. In the collaboration with L'Arboreto di Mondaino, La Comédie de Valence. With the support of Provincia di Rimini, Ministero per i Beni e le Attività Culturali, progetto GECO – Ministero della Gioventù e Regione Emilia Romagna. Comédie de Valence - Théâtre de la Ville, Valence, 15 November 2007.

Crac
Performance. Concept and Direction: Enrico Casagrande and Daniela Nicolò. With: Silvia Calderoni. Visual design: Francesco Borghesi. Sound design: Enrico Casagrande and Roberto Pozzi. Props: Giancarlo Bianchini/Arto-Zat. Production: Motus. In collaboration with: L'Arboreto di Mondaino, Galleria Toledo Napoli, Museo d'Arte Contemporanea MADRE Napoli, Progetto Geco - Ministero della Gioventù Regione Emilia-Romagna. Museo Madre di Napoli, 25 May 2008.

269

X (lcs) – Racconti crudeli della giovinezza

[X.03 third movement- Halle-Neustadt]
Concept and Direction: Enrico Casagrande and Daniela Nicolò. With: Lidia Aluigi, Silvia Calderoni, Sergio Policicchio, Mario Ponce-Enrile, Ines Quosdorf. On screen: Silvia Calderoni, Sergio Policicchio, Denis Kuhnert, Karl Haußmann, Sabine Bock, Toni Bernhardt, Susanne Sudol, Adreas Berger and the Bands: Foulse Jockers (I), Tomorrow Never Come (F), Types of Erin (D) Bring me to my 2nd burial (D). Video production: Motus and Francesco Borghesi (p-bart.com). Camera: Francesco Borghesi, Daniela Nicolò. Video compositing: Francesco Borghesi. Text compositing: Daniela Nicolò. Audio compositing: Enrico Casagrande. Sound design: Roberto Pozzi. Technical management: Giorgio Ritucci. Live music: Ines Quosdorf, Sergio Policicchio, Mario Ponce-Enrile. Props: Giancarlo Bianchini Arto-Zat, Erich Turroni-Laboratorio dell'imperfetto. Lights: Daniela Nicolò. Set concept: Fabio Ferrini. Production: Motus, Theater der Welt 2008 in Halle, Mittelfest 2008, Istituzione Musica Teatro Eventi- Comune di Rimini Progetto Reti, Lux-Scène National de Valence (France), La Biennale Danza di Venezia. In collaboration with: L'Arboreto of Mondaino, Teatro della Regina - Cattolica, Teatro Petrella - Longiano. With the support of: Provincia di Rimini Ministero per i Beni e le Attività Culturali, progetto GECO – Ministero della Gioventù and Regione Emilia Romagna. Halle, Theater der Welt 2008 Festival, Neues Theater, 26 June 2008.

X(lcs) – Racconti crudeli della giovinezza

[X.04 forth movement - Napoli]
Concept and Direction: Daniela Nicolò and Enrico Casagrande. With: Silvia Calderoni, Sergio Policicchio, Mario Ponce-Enrile, Monica Riccio (from the band Nocturna from Scampia), Marina Napoletano, the band Roca Luce (Pasquale Fernandez, Antonio Conte, Giuseppe Capasso, Giuseppe Monetti) with the song L'esistenz è nu martirio produced by Mario Ponce Enrile and Giuseppe Capasso. On screen: children from the Gipsy camp in Via Cupa Perillo; Dario Cristiano from the band Arancia meccanica and the crew UNS from the social center Placido Rizzotto in Melito; The writers crew of Marano: Corrado Lamattina, Luigi Davino, Fabiana Vardaro, Davide Giuffrè; the dancers from the social center TCK in San Giovanni, the chairman of the Structured Unemployeds Association from San Ferdinando district, the bands Linea periferica and Sotto zero. Camera: Daniela Nicolò, Enrico Casagrande. Video compositing: Francesco Borghesi. Text compositing: Daniela Nicolò. Audio compositing: Enrico Casagrande. Sound design: Roberto Pozzi. Lights: Daniela Nicolò. Technical management: Valeria Foti. Props: Giancarlo Bianchini-Arto-Zat, Erich Turroni-Laboratorio dell'imperfetto. Architectural advise: Fabio Ferrini. Back-stage photos: Mario Spada, End&Dna. Project: Motus, Mercadante Teatro Stabile di Napoli, Progetto Punta Corsara, Fondazione Campania dei Festival. In collaboration with: Galleria Toledo Teatro Stabile d'Innovazione, L' Arboreto di Mondaino. Production: Motus, Theater der Welt 2008 in Halle, La Biennale Danza di Venezia, Lux-Scène National de Valence, Istituzione Musica Teatro Eventi-Comune di Rimini Progetto Reti.

With the support of: Provincia di Rimini, Regione Emilia Romagna POGAS – Politiche Giovanili e Attività Sportive, Ministero per i Beni e le Attività Culturali.

Di quelle vaghe ombre_prime indagini sulla ribellione di Antigone.

Concept and Direction: Enrico Casagrande and Daniela Nicolò. With: Vladimir Aleksic, Silvia Calderoni, Nicoletta Fabbri and Claudio Balestracci, Giuseppe Bonifati, Anna Carminati, Ida Alessandra Vinella. On screen: Silvia Calderoni and Enrico Casagrande. Texts edited by: Daniela Nicolò. Lights, video and stage spaces: Enrico Casagrande and Daniela Nicolò. Live music: Giancarlo Bianchini & Mathilde N.Poirier (azt/Hotel Nuclear). Sound design: Roberto Pozzi. Lighting system: L.M. Cineservice Cesena. Production: Motus and Magna Grecia Teatro Festival. With the support of: progetto Geco, Ministero della Gioventù and Regione Emilia Romagna. Cirella Diamante (CS), Magna Grecia Festival, 13 August 2008.

Let the Sunshine In_(antigone) contest #1

Concept and Direction: Enrico Casagrande & Daniela Nicolò. With: Silvia Calderoni and Benno Steinegger. Technical management: Valeria Foti. Thanks to: Giorgina Pilozzi (director's assistant), Luca Scarlini for literary consultancy, Nicoletta Fabbri, and all the partecipants to the Non siamo una famiglia workshop for their generous collaboration. Production: Motus. With the support of: L'Arboreto di Mondaino, Festival delle Colline Torinesi, Progetto GECO – Ministero della Gioventù and Regione Emilia Romagna. A special project for Festival delle Colline in collaboration with Fondazione del Teatro Stabile di Torino. Torino, OGR Officine Grandi Riparazione Torino, Festival delle Colline, 12-13 June 2009.

TOO LATE! (antigone)_contest #2

Concept and Direction: Enrico Casagrande and Daniela Nicolò. With: Silvia Calderoni and Vladimir Aleksic. Script: Daniela Nicolò. Sound: Enrico Casagrande. Technical management: Valeria Foti. Thanks to: Cecilia Ghidotti (director's assistant), Luca Scarlini for the literary advice and the people who took part in the workshop Non siamo una famiglia for their generous collaboration. Production: Motus. In collaboration with: Fondazione del Teatro Stabile di Torino and Festival delle Colline Torinesi. With the support of: Magna Grecia Festival '08, L'Arboreto – Teatro Dimora di Mondaino, Regione Emilia-Romagna and Ministero della Gioventù – Progetto GECO. Torino, Teatro Stabile di Torino, Prospettiva 09, 20- 21 October 2009.

IOVADOVIA (antigone) contest#3

Concept and direction: Enrico Casagrande and Daniela Nicolò. With: Silvia Calderoni, Gabriella Rusticali and the participation of Bilia. Rythmic environment: Enrico Casagrande. Director's assistant: Giorgina Pilozzi. Live music and sound: Andrea Comandini. Technical management: Valeria Foti. Production: Motus. In collaboration with: Festival Théâtre en Mai, Théâtre Dijon Bourgogne – CDN e Festival delle Colline Torinesi Motus

thanks Thomas Walker, Brad Burgess, Judith Malina from The Living Theatre NY and the Délégation Culturelle Alliance Française - Bologna. Dijon, Festival Thèâtre en Mai - Thèâtre Dijon Bourgogne, 21-23 May 2010.

Alexis. Una tragedia greca

Concept and Direction: Enrico Casagrande and Daniela Nicolò. With: Silvia Calderoni, Vladimir Aleksic, Benno Steinegger and Alexandra Sarantopoulou and in collaboration with Michalis Traitsis and Giorgina Pilozzi. Assistant director: Nicolas Lehnebach. Script: Daniela Nicolò. Video editing: Enrico Casagrande. Sound engineer: Andrea Comandini. Music: *Pyrovolismos sto prosopo* by The Boy. On screen: Nikos from the Centro Libertario Nosotros, Stavros from the band Deux ex machina. Lights and set design: Enrico Casagrande and Daniela Nicolò. Technical director: Valeria Foti. Production: Motus, ERT Emilia Romagna Teatro Fondazione, Espace Malraux - Scène Nationale de Chambéry et de la Savoie – CARTA BIANCA, programme Alcotra coopération France Italie, Théâtre National de Bretagne/Rennes and the Festival delle Colline Torinesi. With the support of: Rimini Provincial Administration, Emilia-Romagna Regional Administration and the Ministry of Cultural Heritage and Activities. Modena, Vie Scena Contemporanea Festival, 15-16 October 2010.

The Plot Is The Revolution

Exceptional Event. Concept and Direction: Enrico Casagrande and Daniela Nicolò with Silvia Calderoni and Judith Malina (Living Theatre) and the participation of Thomas Walker and Brad Burgess. Production: Motus. With the support of: 41 Morra Foundation (Naples) Santarcangelo Festival and Cristina Valenti. Longiano, Santarcangelo Festival 41, Teatro Petrella, 8 July 2011.

When

Performance. Concept and Direction: Enrico Casagrande and Daniela Nicolò. Dramaturgy: Daniela Nicolò. Sound: Damiano Bagli. With: Silvia Calderoni and Enrico Casagrande. Production: Motus, Les Subsistances. Lyon, Ça tremble, Les Subsistances, 28 March 2012.

W.3 Atti Pubblici: Where (Atto-assemblea), When (Atto-solitario), Who (Atto-corale)

Concept: Daniela Nicolò, Enrico Casagrande, Silvia Calderoni. Direction: Daniela Nicolò and Enrico Casagrande. Technical support: Massimiliano Rassu and Aqua-Micans Group. With: Enrico Casagrande, Silvia Calderoni, Marco Baravalle, Ciro Colonna, Giorgina Pilozzi, Camilla Pin, Laura Pizzirani. In collaboration with: Angelo Mai Altrove, Macao, Nuovo Cinema Palazzo, Sale Docks, Teatro Valle Occupato. Production: Motus / 2011>2068 AnimalePolitico Project. Dro, We Folk Drodesera Festival, Centrale Fies, 20 July 2012.

Nella Tempesta

Concept and Direction: Enrico Casagrande and Daniela Nicolò. Dramaturgy: Daniela Nicolò. Assistant director: Nerina Cocchi. Soundscape: Enrico Casagrande. Lights, sound and video: Andrea Gallo and Alessio Spirli (Aqua Micans Group). With: Silvia Calderoni, Glen Çaçi, Ilenia Caleo, Fortunato Leccese, Paola Stella Minni. Production: Motus, Festival TransAmériques - Montréal, Théâtre National de Bretagne - Rennes, Parc de la Villette - Paris, La Comédie de Reims - Scène d'Europe, Kunstencentrum Vooruit vzw - Ghent, La Filature Scène Nationale - Mulhouse, Festival delle Colline Torinesi - Torino, Associazione Culturale dello Scompiglio - Vorno, Centrale Fies - Drodesera Festival - Dro, L'Arboreto - Teatro Dimora - Mondaino. With the support of: ERT (Emilia Romagna Teatro Fondazione), AMAT, La Mama - New York, Provincia di Rimini, Regione Emilia-Romagna, MiBAC. In collaboration with: M.A.C.A.O - Milano, Teatro Valle Occupato - Roma, Angelo Mai Occupato - Roma, S.a.L.E. Docks - Venezia. Thanks to: Voina, Judith Malina, Giuliana Sgrena, Darja Stocker, Mohamed Ali Ltaief, Anastudio, Exyzt, Mammafotogramma, Re-Biennale and to all the participants to MucchioMisto Workshops. Montreal, FTA Festival TransAmériques, Place des Arts-Cinquième Salle, 24 May 2013.

Caliban Cannibal

Concept and Direction: Enrico Casagrande and Daniela Nicolò. With: Silvia Calderoni, Mohamed Ali Ltaief (Dalì). Video: Enrico Casagrande, Andrea Gallo, Alessio Spirli. Assistant director: Ilenia Caleo. Video contribution from the documentary *Philosophers' Republic* by Med Ali Ltaief and Darja Stocker. Production: Motus / 2011 > 2068 AnimalePolitico Project, within Ateliers de l'Euroméditerranée - Marseille Provence 2013. With the support of: Santarcangelo •12•13•14, Face à Face / Paroles d'Italie pour les scènes de France, Angelo Mai Altrove Occupato and ESC Atelier Autogestito. Marseille, La Friche, Festival Actoral, 9 October 2013.

LIWYĀTĀN

Concept and Direction: Enrico Casagrande and Daniela Nicolò. With: Simon Bonvin, Mathias Brossard, Jérôme Chapuis, Cyprien Colombo, Marie Fontannaz, Lola Giouse, Judith Goudal, Magali Heu, Lara Khattabi, Simon Labarrière, Jonas Lambelet, Thomas Lonchampt, Emma Pluyaut-Biwer, Nastassja Tanner, Raphaël Vachoux. Drammaturgy: Daniela Nicolò. Assistant director and translator: Piera Bellato. Sound-design: Enrico Casagrande. Technical care: Nicolas Berseth, Robin Dupuis, Ian Lecoultre, Theo Serez. SINLAB: Andrew Sempere (Interactive video), Shih-Yuan Wang. Show freely adapted from *Leviatan* by Paul Auster and realized within the atelier held by Daniela Nicolò and Enrico Casagrande at La Manufacture - Haute école de théâtre de Suisse romande (HETSR). Lausanne, La Manufacture, 21 May 2014.

King Arthur

Music: Henry Purcell. Text: John Dryden. Direction: Enrico Casagrande and Daniela Nicolò. Conductor: Luca Giardini. Dramaturgy and translation: Luca Scarlini.

Consultancy on the project: Alessandro Taverna. With: Glen Çaçi and Silvia Calderoni. Soprano: Laura Catrani, Yuliya Poleshchuk. Countertenor: Carlo Vistoli. Ensemble Sezione Aurea. Set and light design: Enrico Casagrande and Daniela Nicolò. Sound design: Fabio Vignaroli. Video: Enrico Casagrande and Daniela Nicolò. Post-production video: Aqua Micans Group. Assistant director: Silvia Albanese and Ilenia Caleo. Costumes: Antonio Marras. Production: Motus, Sagra Musicale Malatestiana 2014. In collaboration with: Romaeuropa Festival, Amat/Comune di Pesaro, Rossini Opera Festival. Rimini, Sagra Musicale Malatestiana, 16 September 2014.

MDLSX
Direction: Enrico Casagrande and Daniela Nicolò. With: Silvia Calderoni. Dramaturgy: Daniela Nicolò and Silvia Calderoni. Sound: Enrico Casagrande. In collaboration with: Damiano Bagli e Paolo Panella. Lights and video: Alessio Spirli. Production: Motus. In collaboration with: La Villette – Résidence d'artistes 2015 Parigi, Create to Connect (EU project) Bunker/Mladi Levi Festival Lubiana, Santarcangelo 2015 Festival Internazionale del Teatro in Piazza, L'arboreto – Teatro Dimora di Mondaino, MARCHE TEATRO. With the support of: MiBACT, Regione Emilia Romagna. Santarcangelo di Romagna, Santarcangelo•15 Festival, 11 July 2015.

L'Erba Cativa (l'an mor mai)
Collective performance directed by the artist Andreco and Motus (*GoDeep* workshop).
With Damiano Bagli, Simona Baro, Emiliano Battistini, Lucia Benegiamo, Carlotta Borasco, Iolanda Di Bonaventura, Viola Domeniconi, Julia Filippo, Francesca Fioraso, Diego Giannettoni, Francesca Giuliani, Kage, Biagio Laponte, Ileana Longo Goffo, Mattia Guerra, Valentina Marini, Francesca Macrelli, Federico Magli, Beatrice Monti, Filippo Moretti, Lucia Mussoni, Sara Oliva, Gianluca Panareo, Ondina Quadri, Caterina Paolinelli, Elena Ramilli, Sofia Rossi, Maria Giulia Terenzi, Michela Tiddia, Valentina Zangheri, Martina Zena. Santarcangelo di Romagna, Santarcangelo•15 Festival, 18 July 2015.

RAFFICHE | RAFALES | MACHINE (CUNT) FIRE
Dedicated to *Splendid's* by Jean Genet.
Direction: Enrico Casagrande and Daniela Nicolò. With: Silvia Calderoni (Jean), Ilenia Caleo (Rafale), Sylvia De Fanti (Bravo), Federica Fracassi (the policewoman), Ondina Quadri (Pierrot), Alexia Sarantopoulou (Riton), Emanuela Villagrossi (Scott), I-Chen Zuffellato (Bob). The voice on the radio: Luca Scarlini and Daniela Nicolò. Script: Magdalena Barile and Luca Scarlini. Production: Motus with Ert, Emilia Romagna Teatro Fondazione. In collaboration with: Biennale Teatro 2016; L'arboreto – Teatro Dimora, Mondaino; Santarcangelo Festival Internazionale del Teatro in Piazza; Teatro Petrella, Longiano. With the support of: Mibact, Regione Emilia Romagna, Comune di Bologna. Bologna, Vie Festival, Hotel Carlton, 18 October 2016.

We thank the friends, artists, curators who sent us interventions and brief contributions to this publication: Wlodek Goldkorn, Silvia Bottiroli, Laura Gemini e Giovanni Boccia Artieri, Jean-Louis Perrier, Fabio Acca e Silvia Mei, Oliviero Ponte di Pino, Melanie Joseph, Matthieu Goeury, Didier Plassard.
And also:
Tom Walker, Meiyin Wang, David Zamagni, Luca Scarlini, Eva Geatti, Nicoletta Fabbri, Dany Greggio, Damiano Bagli, Luigi De Angelis, Felipe Ribeiro, Mohamedali Ltaief (Dali), Tilmann Broszat, Marco Bertozzi, Emanuela Villagrossi, Silvia Fanti, Francesco Montanari, Silvia Calderoni, Vladimir Aleksic, Brad Burgess.

We thank all the actors, technicians, photographers and organizers who currently collaborate with Motus or who have crossed our path in these 25 years, (many of whom appear in the photos published in this book, we apologize for the eventual inevitable omissions): Abdelhak Elbauddiui, Adriana Gligorijevic, Adriano Donati, Alan Crescente, Alberto Ronchi, Alessandra Carlini, Alessandra Rey, Alessandro Taverna, Alessandro Zanchini, Alessio Spirli, Alexandre Rossi, Alexia Sarantopoulou, Alice Citarella, Andrea Casadei, Andrea Comandini, Andrea Gallo, Andrea Nicolini, Andreas Berger, Andrew Sempere, Angelo Bonaldo, Anna Carminati, Anna De Manincor, Anna Rispoli, Annemie Goegebuer, Antonio Conte, Audrey Ardiet, AZT - Giancarlo Bianchini, Barbara Fantini, Beatrice Monti, Benno Steinegger, Biagio Laponte, Bilia, Camilla Pin, Carlo Bottos, Carlo Vistoli, Carlotta Borasco, Caterina Paolinelli, Caterina Silva, Catia Dalla Muta, Cecilia Ghidotti, Chiara Venturini, Ciro Colonna, Claudia Casalini, Claudio Balestracci, Claudio Bandello, Coralba Marrocco, Corrado Lamattina, Cristian Pastore, Cristina Negrini, Cyprien Colombo, Damiano Bagli, Damir Todorovic, Daniela Negrini, Daniele Quadrelli, Dany Greggio, Dario Cristiano, Darja Stocker, David Zamagni, Davide Giuffrè, Denis Kuhnert, Diego Giannettoni Domenico Carrieri, Domenico Filizzola, Duarte Barrilaro Ruas, Elena Ramilli, Elisa Bartolucci, Elisa Mulazzani, Emanuela Villagrossi, Emiliano Battistini, Emiliano Ceccarini, Emma Pluyaut-Biwer, Enrico Martinelli, Enzo Fascetto Sivillo, Erica Marchetti, Erich Turroni, Eugenio Sideri, EXYZT, Fabiana Vardaro, Fabio Ferrini, Fabio Vignaroli, Fabrizio Piro, Federica Fracassi, Federica Savini, Federico Magli, Fernando Del Verme, Filippo Letizi, Filippo Moretti, Fiorenza Menni, Fortunato Leccese, Francesca Fioraso, Francesca Giuliani, Francesca Macrelli, Francesco Borghesi, Francesco Montanari, Francesco Riccioli, Franck Provvedi, Frederic Fasano, Gabriella Rusticali, Gaetano Liberti, Gerardo Lamattina, Gianluca Panareo, Gianni Farina, Giorgina Pilozzi, Giorgio Andriani, Giorgio Ritucci, Giovanni Girelli, Giulia Damiani Giuseppe Bonifati, Giuseppe Capasso, Giuseppe Monetti, Glen Çaçi, Greta Griniute, Gwendal Malard, I-Chen Zuffellato, Ian Lecoultre, Ida Alessandra Vinella, Ilaria Mancia, Ileana Longo Goffo, Ilenia Caleo, Ines Quosdorf, Iolanda Di Bonaventura, Istvan Zimmermann, Jérôme Chapuis, Jonas Lambelet, Judith Goudal, Judith Malina, Judith Martin, Julia Filippo, Kage, Karl Haußmann, Katia Caselli, Katiusha Fantini, Lara Khattabi, Laura Catrani, Laura Pizzirani, Lidia Aluigi, Lisa Gilardino, Lola Giouse,

Loredana Oddone, Luca Giardini, Luca Mazzali, Luca Scarlini, Lucia Benegiamo, Lucia Mussoni, Lucio Donati, Luigi Biondi, Luigi Davino, Luisa Zani, Mackita, Magali Heu, Magdalena Barile, Maia Salkic, Mammafotogramma, Manuella Nisca Bonci, Marco Baravalle, Marco Bertozzi, Marco Galluzzi Marco Giovanetti, Marco Montanari, Maria Chiapello, Maria Giulia Terenzi, Marie Fontannaz, Marina Napoletano, Mario Ponce-Enrile, Marta Lovato, Martina Zena, Massimiliano Rassu, Massimo Carozzi, Massimo Casadei Dalla Chiesa, Massimo Salvucci, Mathias Brossard, Mathilde N. Poirier, Matteo Lainati, Mattia Guerra, Mattia Paco Rizzi, Meida Supuk, Michalis Traitsis, Michela Tiddia, Michele Altana, Mimmi Bertozzi, Miralem Musabegoric, Mirella Violato, Mirza Pasic, Monica Pratelli, Monica Riccio, Nastassja Tanner, Nerina Cocchi, Nico Carrieri, Nicola Fronzoni, Nicola Toffolini, Nicolas Berseth, Nicolas Lehnebach, Nicoletta Fabbri, Nikos from the Centro Libertario Nosotros, Ofelia Bartolucci, Olivia Spinelli, Ondina Quadri, Paola Stella Minni, Paolo Baldini, Paolo Baroni, Paolo Panella, Pasquale Fernandez, Pier Paolo Paolizzi, Piera Bellato, Ramajana Denanovic, Raphaël Vachoux, Re-Biennale, Remigiusz Dobrowolski, Renaud Chauré, Riccardo Maneglia, Roberta Celati, Roberto Galvani, Roberto Pozzi, Robin Dupuis, Sabine Bock, Sabrina and Simona Palmieri, Sado Sabbetta Salvatore Di Martina, Sara Oliva, Sead Zuhric, Sergio Policicchio, Shih-Yuan Wang, Sid-Hamed Mechta, Silvia Albanese, Simon Bonvin, Simon Labarrière, Simona Baro, Simona Diacci, Sofia Rossi, Sonia Bettucci, Stavros from the band Deux ex Machina, Stefano Bisulli, Stephan Duve, Susanna Scarpa, Susanne Sudol, Sylvia De Fanti, Tatiana Mazali, Teho Teardo, The band Foulse Jockers, Theo Serez, Thomas Lonchampt, Tommaso Granelli, Tommaso Maltoni, Toni Bernhardt, Valentina Battistella, Valentina Marini, Valentina Zangari, Valentina Zangheri, Valeria Foti, Viola Domeniconi, Viviana Rella, Vladimir Aleksic, Yuliya Poleshchuk.

HELLO STRANGER
Motus 1991-2016
concept by Daniela Nicolò & Enrico Casagrande

editorial assistants
Laura Gemini and Giovanni Boccia Artieri
coordination Elisa Bartolucci
with the assistance of Federico Magli

graphic design by Damir Jellici
assistant designer Laura Ribul

Translations by Nerina Cocchi,
Allison Grimaldi-Donahue, Lucian Comoy

Published by Damiani
info@damianieditore.com
www.damianieditore.com

© Damiani 2017
© Photographs, the Artists
© Text, the Authors

Printed in January 2017 by Grafiche Damiani
Faenza Group SpA, Italy

ISBN 978-88-6208-518-2

HELLO STRANGER
25 years of MOTUS
Bologna, October-December 2016

HELLO STRANGER is the special project that
Comune di Bologna has dedicated to Motus
to celebrate their 25th anniversary

promoted by Comune di Bologna
and Emilia Romagna Teatro Fondazione

with the support of
Regione Emilia Romagna – Assessorato alla Cultura

realized with
Fondazione Cineteca di Bologna
Centro La Soffitta Dipartimento delle Arti I Alma Mater
Studiorum – Università di Bologna
ATER Circuito Regionale Multidisciplinare – Teatro
Comunale Laura Betti, Casalecchio di Reno
Comune di Casalecchio di Reno
Ateliersi
Gender Bender Festival
Teatri di Vita
Teatro dei Mignoli/ai 300 Scalini
Xing

with the support of
Comune di Rimini
for the publication of the book

Printed on 17th January 2017,
75 years since the date of birth of Cassius Clay
alias Muhammad Ali, considered the greatest boxer
of all times, born on 17th January 1942 in Louisville,
Kentucky, U.S.A.

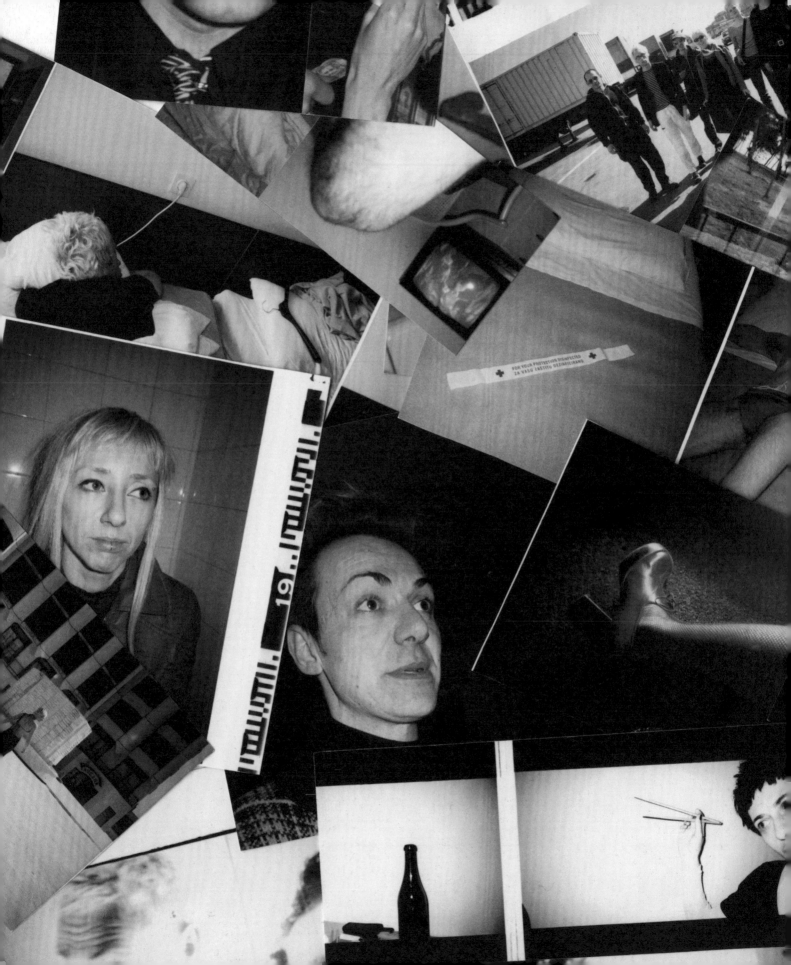